여행자를 설레게 하는 숨은 미술관 기행

유럽의
작은 미술관

Small
museums
in
Europe

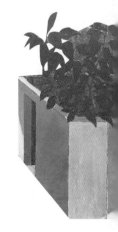

유럽의 작은 미술관

여행자를 설레게 하는 숨은 미술관 기행

최상운 지음

을유문화사

여행자를 설레게 하는
숨은 미술관 기행

유럽의 작은 미술관

발행일
2017년 8월 20일 초판 1쇄

지은이 | 최상운
펴낸이 | 정무영
펴낸곳 | (주)을유문화사

창립일 | 1945년 12월 1일
주소 | 서울시 마포구 월드컵로16길 52-7
전화 | 02-733-8153
팩스 | 02-732-9154
홈페이지 | www.eulyoo.co.kr
ISBN 978-89-324-7358-1 03600

contents

유럽 여행에서 빠질 수 없는 미술관 방문. 요즘은 미술관만 둘러보러 가는 사람들도 꽤 있을 만큼 유럽의 미술관은 여행자에게 매력적인 장소다. 또한 어느 미술관부터 가야 할지 고르기가 어려울 정도로 그 수도 많고 종류도 다양하다. 장대한 컬렉션을 자랑하는 큰 미술관이 있는가 하면, 작품 수는 적어도 알찬 컬렉션을 자랑하는 작은 미술관도 있다. 미술관을 처음 둘러보는 사람들은 아무래도 이름만 들으면 알 만한 크고 유명한 미술관부터 가기 마련이다. 그런 곳은 나름대로 그만한 가치가 있으니, 한 번쯤은 가 보는 것도 좋은 경험이 된다.

하지만 유명 미술관에서 많은 인파 때문에 스트레스를 받았거나 둘러보는 데 하루 종일 걸리는 대형 미술관에 지친 사람들은 좀 더 느긋하고 차분하게 그림 감상을 하고 싶어진다. 그리고 어느 정도

미술관 여행 경험이 쌓이면 이제는 한 명의 작가, 혹은 한 시대나 특정한 국가의 작품들을 보고 싶다는 생각도 든다. 하나의 테마에 온전히 빠지고 싶은 것이다. 이 책은 그런 독자들을 위해 필자가 유럽의 여러 도시들을 여행하며 직접 방문한 작지만 알찬 미술관들만을 선별해 소개한다.

그런데 작은 미술관이라고 해서 소장한 작품들이 기대에 못 미친다거나 미술관 규모 자체가 작을 거라고 생각하면 큰 오산이다. 오히려 전 세계적으로 유명한 베르메르의 작품 〈진주 귀걸이를 한 소녀〉가 네덜란드 헤이그의 작은 미술관 마우리츠호이스에 있는 것처럼, 실은 서양 미술의 걸작을 직접 감상하려면 꼭 가 봐야 하는 곳이 이런 작은 미술관이다.

그곳에서 네덜란드의 전성기 17세기 회화와 18세기 프랑스의 로코코 미술을 음미하는가 하면, 크뢸러 밀러 미술관에서는 비운의 화가 고흐의 세상 속으로 한 걸음 더 들어가 본다. 오스트리아에서는 클림트의 우아함과 에곤 실레의 퇴폐미에 빠지고, 스페인의 살바도르 달리가 만든 극장식 미술관에서는 독특한 전시장 분위기를 한껏 즐기는 한편, 프라하에서는 체코의 국민적 아티스트 알폰스 무하의 환상으로 초대받는다. 이 모든 것이 유럽 곳곳에 숨어 있는 보석 같은 미술관에서 누릴 수 있는 호사다.

책에는 유럽 8개 나라, 11개 도시에 있는 총 17개의 작은 미술관이 등장한다. 이들은 모두 독특한 개성을 뽐내며 우리가 그곳으로 빨리

찾아오기를 기다린다. 게다가 비록 그 수는 적지만 놀라울 정도로 훌륭한 작품들을 소장하고 있다. 그중에서도 미술관의 대표 작품이라 할 수 있는 그림과 필자가 특별히 인상 깊게 감상한 그림들을 선별하여 책에 소개했다. 때로는 미술관 규모가 조금 큰 곳도 있지만, 여기서는 건물의 규모보다 그리 유명하지 않은데 아주 볼만한 그림을 소장하고 있으면 소개했다. 아무쪼록 이 책으로 작지만 알찬 미술관 여행을 하시기 바란다.

2017년 8월
마지막 장맛비가 내리는 창가에서
최상운

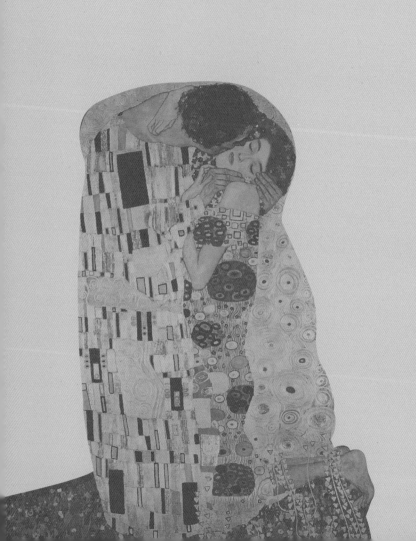

1장

오스트리아
빈

Wien

1 벨베데레 미술관 | 2 레오폴트 미술관
3 빈 분리파 미술관 | 4 알베르티나 미술관

1. 클림트의 키스, 에곤 실레를 만나다

벨베데레 미술관

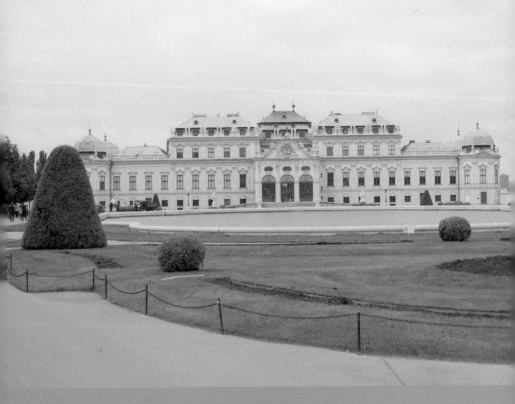

주소 Schloss Belvedere, Prinz Eugen-Straße 27, 1030 Wien, 오스트리아
연락처 +43 1 79557134 | **관람시간** 오전 9:00~오후 6:00
휴관일 없음 | **입장료** 통합 19euro

이탈리아어로 아름다운 경치라는 뜻인 벨베데레Belvedere. 벨베데레 미술관은 이름에 걸맞게 빈의 여러 미술관 중에서도 특히 빼어난 풍광을 자랑하는 곳이다. 바로크 양식의 장대한 건물과 넓은 정원이 특징인 이 미술관은 원래 18세기에 사부아 대공의 여름 별장으로 만들어진 건물로, 그 후에는 오스트리아 황제들의 궁전으로 사용되었다.

비록 작은 미술관이라고 하기에는 건물이 좀 큰 것이 사실이다. 하지만 대형 미술관들과 달리 둘러보는 데 시간이 많이 걸리지는 않는다. 그리고 유명 서유럽 도시들에 비해 상대적으로 사람들이 많이 가지 않는 도시 빈에서 이곳은 꼭 방문해야 할 알찬 미술관이다.

미술관은 두 개의 건물, 상 벨베데레Upper Belvedere와 하 벨베데레 Lower Belvedere로 나누어져 있다. 상 벨베데레는 기존 거장들의 대표 컬렉션을, 하 벨베데레(오랑주리)는 현대 오스트리아 작가들의 전시에 치중한다는 차이점이 있다.

벨베데레의 대표 작품이자 클림트의 걸작 중 하나인 〈키스〉와 〈유디트〉를 포함해 오스트리아 표현주의의 두 거장인 에곤 실레, 오스카

코코슈카, 모네를 비롯한 프랑스 인상파의 작품을 상 벨베데레 1층에서 만날 수 있다. 그러니 아무래도 이곳부터 들르는 것이 좋겠다.

한편 다른 부속 건물로는 중세 시대 컬렉션을 갖춘 '중세 유물관'과 기타 컬렉션 및 현대 예술 작품을 전시하는 '겨울 궁전' 그리고 가장 최근인 2011년에 재개장해서 1945년부터 현재까지의 오스트리아 예술품을 선보이는 '21er Haus'가 있다.

먼저 상 벨베데레의 클림트 전시실로 간다. 이 미술관은 클림트의 유화 작품을 24점이나 보유하고 있어 세계에서 가장 큰 클림트 컬렉션을 자랑한다. 또한 초기 역사주의에서 분리주의를 거쳐 말년에 에곤 실레와 같은 젊은 화가들, 야수파의 영향을 받은 작품들까지 빠짐없이 갖추고 있어 클림트 화풍의 변천을 볼 수 있다. 가장 유명한 〈키스〉와 〈유디트〉, 〈요한나 스타우드〉 같은 초상화부터 〈베토벤 프리즈〉의 일부, 그리고 그가 말년에 주로 그린 풍경화까지 다양한 종류의 여러 작품들이 전시되어 있다.

클림트는 20세기 초, 전통에 대한 맹렬한 저항으로 생겨난 분리파 운동을 이끌면서 기존의 고리타분한 예술을 쇄신하는 데 크게 기여했다. 그의 태도는 독일의 시인이며 극작가 쉴러가 말한 "너의 행동과 예술로 모든 이를 기쁘게 할 수는 없다. 차라리 소수의 사람을 위해 옳은 일을 하라. 다수를 행복하게 하는 것은 나쁜 일이다"라는 말을 떠올리게 한다.

클림트는 에곤 실레와 오스카 코코슈카를 비롯한 젊은 화가들을 지원하는 데도 중요한 역할을 했는데, 이 때문에 그들이 초기에 클림

트의 작품에서 많은 영향을 받았다. 물론 클림트 역시 젊은 화가들의 작품으로부터 영향을 받곤 했다. 그뿐 아니라 비잔틴 모자이크나 일본 예술, 중세 패널화, 조각가 로댕 등으로부터도 많은 영감을 받았다.

키스 ——————————————————— 구스타프 클림트
÷ Kiss ÷

　　　　　클림트, 〈키스〉는 수많은 복제 초상화로도 널리 알려진 클림트의 가장 유명한 작품. 화려한 기하학적 장식이 인물을 압도하는 것이 특징인 '황금시대'의 대표작이다.

그림은 크게 보면 갈색 배경에 황금색과 푸른색 두 개의 커다란 덩어리가 일부 겹쳐지는 형태다. 키스하는 연인과 자연의 생명체인 꽃들이 모두 그 안에 갇혀 있다. 모델은 클림트 평생의 연인으로 다른 초상화에도 등장하는 에밀레 플뢰게와 클림트 자신.

금과 은으로 화려하게 장식한 망토는 클림트 특유의 장식적인 화풍을 잘 드러낸다. 남자의 옷에는 사각형 장식을, 여자의 옷에는 둥근 무늬를 그려 넣어 서로 비교된다. 화려한 옷에 비해 창백한 얼굴인 두 연인은 자연주의적인 묘사가 돋보여 대조를 이룬다. 눈부신 장식과 사실적 묘사의 긴장감이 잘 드러나는 초기 황금시대의 작품이다.

그림 속 자연은 장식 안에 완전히 포섭되었다. 생명이 있는 연인이 오히려 망토의 무늬처럼 보인다. 망토가 그들을 삼켜 버렸다. 그들은 파랑과 녹색, 보라, 노랑의 화사한 꽃밭 위에 앉아 있다. 남자와 여자

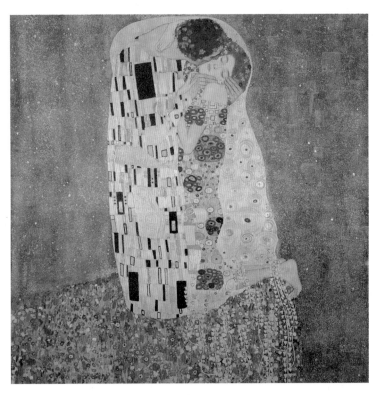

〈키스〉
클림트, 1909년, 캔버스에 유채, 180×180cm

의 머리와 옷에 있는 꽃들을 보면 마치 두 사람이 발아래 꽃밭에서 피어난 것 같다. 자연에서 태어났지만 인공적인 장식이 되어 버린 형상이다.

클림트의 이전 작품들에서 여성은 남성을 지배하는 모습으로 그려졌다. 하지만 여기서는 여성이 키스를 받는 수동적인 모습으로 나타난다. 요부 이미지의 강한 에너지는 한결 순화되어 있다. 표정도 냉담하거나 멍하거나 혹은 사악하지 않고 사랑에 빠진 풍부한 감정 표현을 보여 준다. 남자의 강한 포옹과 황홀경에 빠진 여자의 결합이 주는 강한 정서적 표현 그리고 탄탄한 구성, 바로 이것이 클림트의 많은 작품들 중에서도 〈키스〉가 대중들에게 이례적으로 큰 사랑을 받는 이유일 것이다.

유디트 ──────────────────── 구스타프 클림트
⊹ Judith ⊹

〈키스〉 이전 시기의 작품들은 이것과 꽤 대조적이다. 클림트, 〈유디트〉는 벨베데레 미술관이 소장한 그의 초상화 중에서도 걸작으로 꼽히는 작품이다. 성경에서 적장을 유혹하여 목을 베는 여걸로 등장하는 유디트는 이 작품에서 나른하고 퇴폐적인 관능의 아이콘으로 그려졌다. 성과 죽음의 세계로 인도하는 강한 여성 모델이다.

클림트는 철저하게 자유주의 사상의 상류층을 위한 그림을 그렸다.

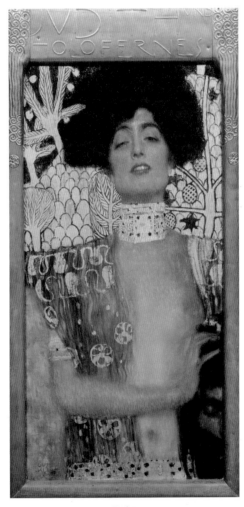

〈유디트〉
클림트, 1901년, 캔버스에 유채, 84×42cm

그의 초상화에 등장하는 모델은 고객의 취향에 잘 부응하는 상류층 여자들이었다. 1차 세계대전이 발발하기 전 빈은 자유가 지나쳐 방종과 타락에 가까운 사회였고, 이 작품 역시 그런 퇴폐의 분위기에 잘 어울린다.

그림 속 게슴츠레하게 눈을 뜬 유디트의 얼굴은 검은 머리카락과 주변의 금박 때문에 암흑 속에서 튀어나온 것처럼 보인다. 검은색과 황금색이 이토록 조화를 이루는 작품은 결코 흔치 않다. 악에서 태어난 듯한 그녀는 그림 구석에 적장 홀로페르네스의 머리를 잡고 누르고 있다. 마치 자신이 나온 암흑 속으로 그를 데려가려는 것 같다.

1909년 평론가 리하르트 무터Richard Muter는 클림트가 그린 여성들을 보고 이렇게 평했다. "새로운 빈의 여성, 특별한 부류의 빈 여성이 클림트에 의해 창조되었다. 그녀의 할머니는 유디트요, 살로메다. 그들은 황홀할 정도로 잔인하고 매혹적일 정도로 죄악에 가득 차고 환상적이도록 심술궂다"라고.

프리차 리들러의 초상 ——————— 구스타프 클림트
✢ Fritza von Riedler ✢

클림트는 이 작품 외에도 초기 작품의 모델 소냐 크닙스와 프리차 리들러를 거쳐 요한나 스타우트에 이르기까지 여러 초상화에서 다양한 스타일의 발전을 보여 준다. 그중에서 클림트, 〈프리차 리들러의 초상〉은 실제와 장식을 오가는 모호한

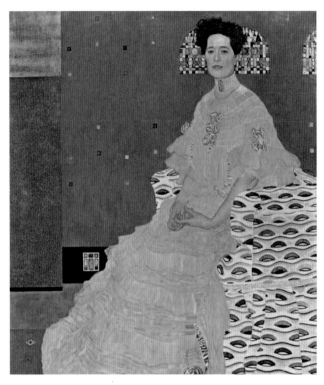

〈프리차 리들러의 초상〉
클림트, 1906년, 캔버스에 유채, 153×133cm

형상이 흥미로운 작품이다. 클림트는 급진적인 분리파에 참여하면서
도 큰 인기를 얻었는데, 그 이유는 무엇보다도 훌륭한 초상화 실력
때문이었다.

　주로 자신을 후원하는 중·상류층 부인들을 그린 초상화 중 하나
인 이 작품은 빈의 공무원 아내를 모델로 그린 것이다. 대각선 구도
로 그려진 작품에서 클림트는 실재와 장식의 경계를 흐리고 있다. 모

델의 하체를 덮고 있는 공작의 큰 눈 무늬는 단지 장식이 아니라 실제 의자의 무늬다.

작품은 벨라스케스의 작품 〈마리아 테레사 공주〉의 영향을 받았다. 그래서 마리아 공주의 스페인식 헤어스타일을 여기서 재현하게 된다. 또한 그녀의 머리 뒤에 있는 벽의 무늬는 언뜻 머리 장식 같지만 창문의 스테인드글라스 장식으로 보이기도 한다. 의자의 실제 문양이 마치 장식으로 그려 넣은 것처럼 보이는 것과 같다.

물뱀 ──────────────────────── 구스타프 클림트
<div style="text-align: center">⋅⊹⋅ Water snake ⋅⊹⋅</div>

클림트, 〈물뱀〉은 흐르는 물과 커다란 뱀을 배경으로 두 여자가 포옹하고 있는 형상을 그리고 있다. 아래쪽에는 고래 한 마리가 머리만 내놓은 채 헤엄을 친다. 원시적인 에로티시즘의 분위기가 가득한 그림이다.

클림트가 활동하던 시기의 오스트리아 빈은 정신분석학자 프로이트, 작곡가 구스타프 말러, 쇤베르크 등이 활동하던 시기. 그들은 전통 사회와 예술의 격변을 이끌었다. 1900년 빈에서 출간된 프로이트의 『꿈의 해석』은 곧바로 엄청난 반향을 불러일으켰다. 그 정도로 당시 빈은 성의 해방이 지나쳐 타락에 가까울 정도로 방종한 곳이었다.

클림트 역시 프로이트 사상의 영향을 받아 자유로운 에로티시즘의 세계를 펼쳤다. 이중적이고 위선적인 사회에 반기를 들고 금단의

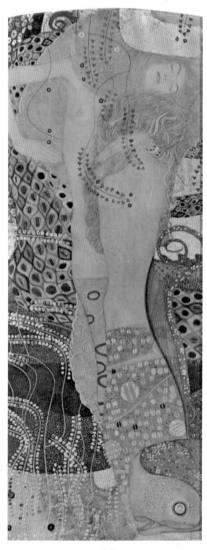

〈물뱀〉
클림트, 1907년, 양피지에 혼합매체

영역에 도전했다. "진정한 예술은 필연적으로 프로메테우스적"이라는 조르주 바타이유의 말처럼.

클림트는 여기서 문명적인 자아와 초자아가 지배하는 의식의 세계와 원시적인 이드가 지배하는 무의식의 세계를 대조시킨다. 흐르는 물에 뱀이 떠다니는 원시의 세계에서 두 여성이 사랑을 나눈다. 그 아래의 고래는 이들을 관음증적으로 바라보는 남성을 나타낸다. 한편 클림트의 그림에는 남성이 거의 등장하지 않는다. 여성을 그리기를 더 좋아한 그는 사랑을 나누는 커플을 그리는 것도 레즈비언을 더 선호하는 편이었다.

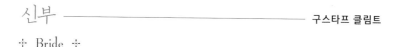

신부 ——————————————————— 구스타프 클림트

✢ Bride ✢

클림트, 〈신부〉는 클림트가 죽기 전 그의 아틀리에에 미완성으로 남아 있었던 그림이다. 이 미완성 그림을 보면 클림트가 인물의 누드를 먼저 그리고 그 위에 옷을 덧그렸다는 것을 알 수 있다. 이런 방식 역시 그의 욕망을 잘 보여 주는 부분이다.

이 그림은 다른 작품 〈죽음과 삶〉, 〈무희〉에 나타난 모티프를 변형한 것이다. 여러 인물이 맞물려 돌아가며 원을 그리는 모티프가 왼쪽에 나타나고 비교적 독립적으로 그려진 인물들이 오른쪽에 등장한다. 왼쪽 아래에는 그가 다른 작품에서도 대중의 비판을 받았던 자세인 엉덩이를 내미는 여자도 보인다.

〈신부〉
클림트, 1917년, 캔버스에 유채, 165×191cm

또한 클림트는 이전에 사용하던 금박 장식을 완전히 버리고 순전히 생생한 색채로만 밝고 행복한 삶의 순간을 그리고 있다. 이 그림에는 그의 작품에서 아주 드물게 등장하던 남자도 그렸으니, 바로 신랑의 모습이다. 아마도 클림트 자신일 것이다. 그는 여자들의 군무에 참여하지 않고 단지 이들의 환희에 찬 몸짓을 바라만 볼 뿐이다.

아담과 이브 ──────────── 구스타프 클림트
✛ Adam and Eve ✛

클림트, 〈아담과 이브〉는 클림트의 다른 미완성 유작이다. 여자의 팔 두 개가 모두 덜 그려진 상태로 남아 있다.

작품 속 두 인물이 만들어 내는 대조가 인상적이다. 표범 무늬와 아네모네 꽃이 핀 배경에 누드의 여자가 발그레한 웃음을 띠고 매혹적인 자태로 서 있다. 그 뒤에 남자는 다소 고통스러운 듯 눈을 감았다. 여자의 창백한 피부색과 달리 남자의 검은 피부는 여자의 아름다움을 더 강조한다. 아마도 클림트는 여기서 자신을 매혹시키면서도 고통스럽게 하는 여자를 생각하며 이 그림을 그렸을지도 모른다.

에곤 실레는 클림트의 제자는 아니지만 초기 아르누보풍 작품에서 그의 영향을 많이 받았다. 하지

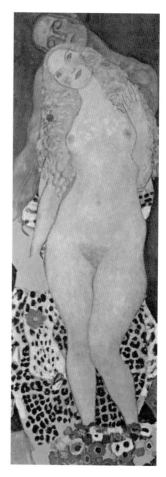

〈아담과 이브〉
클림트, 1918년,
캔버스에 유채, 173×60cm

만 곧 클림트의 장식적인 화풍에 반기를 들고 자신만의 독자적인 표현주의 양식을 발전시켜 나간다. 또한 클림트가 상류층 귀부인들을 모델로 그린 반면, 실레는 자신의 연인이나 평범한 아이들 같은 대중적인 모델을 선호했다. 다음 작품들만 봐도 그의 이러한 모델 취향이 잘 드러난다.

죽음과 소녀 ──────────────── 에곤 실레
✛ Death and girl ✛

에곤 실레, 〈죽음과 소녀〉는 에곤 실레 자신과 모델이자 연인인 발리를 그린 것이다. 한편 죽음과 소녀라는 테마는 슈베르트의 음악이나 독일 낭만주의에서 즐겨 다루던 것이다. 등을 잔뜩 구부린 남자는 죽음의 사신처럼, 여자는 남자에게 매달리는 소녀처럼 보인다. 실제로 이 그림을 그릴 당시 실레는 전쟁에 나가기 직전이었다. 그러니 그에게서 죽음의 그림자가 비치는 것은 자연스럽다.

그리고 이때 그는 오랫동안 연인으로 지냈던 발리를 떠나 다른 여자와 결혼을 준비하고 있었다. 다른 작품에서도 발리에게 이별을 고하는 순간을 그렸는데, 이 작품 역시 비슷한 순간의 상황이다. 그래서 여자의 어깨에 올린 남자의 팔은 간절하게 자신을 안는 여자의 팔과는 달리 오히려 밀어내는 것처럼 보인다.

실레는 연인을 버린다는 것에 죄책감을 느꼈고, 그래서인지 이별

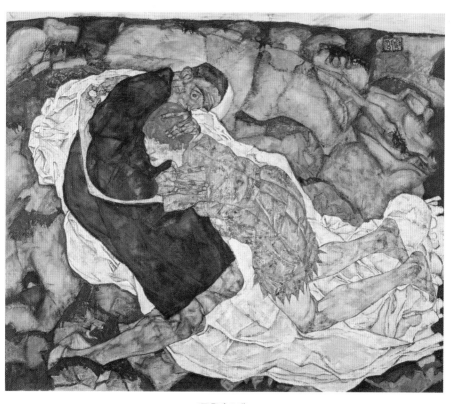

〈죽음과 소녀〉
에곤 실레, 1915년, 캔버스에 유채, 150×180cm

을 앞두고 엉뚱한 제안을 하기도 했다. 다른 여자와 결혼은 하되 매년 여름 2주 정도를 둘이서만 같이 보내자고 한 것이다. 하지만 발리는 그의 제안을 단호히 거절하고 다시는 실레를 보지 않는다. 실레의 죄의식이 그림 속 그의 눈동자에서도 잘 드러난다. 하지만 실레는 결혼 후 훨씬 안정되고 고요하게 인물을 그리게 된다.

어머니와 두 아이 ——————————— 에곤 실레
✢ Mother with Two Children ✢

　　　　　　　　　　　에곤 실레, 〈어머니와 두 아이〉에서는 어머니에 대한 실레의 복잡한 감정과 가족에 대한 생각이 잘 나타난다. 그의 어머니는 예술가의 험난한 길을 걷는 자식을 이해하고 지원하는 사람이 아니었기에 둘의 관계는 그리 가깝지 않았다. 그녀는 실레의 낭비벽과 방탕한 성격도 결코 이해하지 못했다.

　이 그림에서 어머니는 생기도 없고 특별한 존재감을 드러내지 않으며 배경 속으로 스며드는 것 같은 느낌을 준다. 실레가 작품에서 강조하는 것은 아이들이다. 그들이 삶을 대변한다. 마침 당시 그에게는 조카가 있었다. 그의 존재가 이 그림에 어느 정도 영향을 끼쳤으리라. 그림 속 왼쪽 아이는 한 손을 들었지만 눈을 감고 있어 삶의 수동적인 면을 나타낸다. 반면 오른쪽 아이는 깨어 있는 모습으로 삶의 활력을 표현하고 있다.

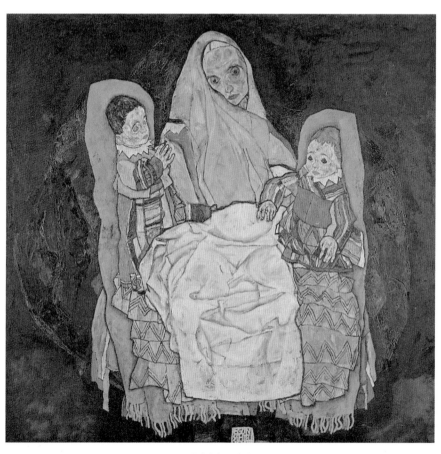

〈어머니와 두 아이〉
에곤 실레, 1917년, 캔버스에 유채, 150×160cm

가족(쪼그려 앉은 커플) ———————— 에곤 실레
✢ The Family ✢

　　　　　에곤 실레, 〈가족(쪼그려 앉은 커플)〉은 자신과 연인 그리고 조카를 함께 그리고 있다. 그가 스페인 독감으로 죽기 얼마 전 미완성으로 남긴 그림이다. 여기서는 클림트 작품과 같은 우아함은 찾아볼 수 없고, 그저 실존적인 인간 가족의 모습이 잘 나타난다.

　벌거벗은 커플 앞의 아이는 자신이 매달린 어머니와 그 뒤에 쪼그려 앉은 아버지를 이어주는 역할을 한다. 그러면서도 세 명의 인물 모두 동등하게 중요한 존재로 그려졌다. 아버지는 실레 자신의 모습이다.

　그는 이 그림을 그릴 당시 임신한 아내에게서 곧 태어날 아이를 기다리고 있었다. 그래서 그의 얼굴에는 이전의 작품들에서 나타난 분노와 슬픔, 고통보다는 평온함이 감돈다. 하지만 불행하게도 얼마 후 병으로 아내가 죽고, 그도 3일 후 불과 28세의 젊은 나이에 같은 병으로 죽고 만다.

　마지막으로 볼 것은 인상파 섹션. 프랑스에서 시작한 인상파의 모티프와 기법은 오스트리아에도 영향을 미쳐 독자적인 변형을 보여준다. 그들은 순간적인 빛의 효과나 원색을 사용하는 것보다 대기의 감각적인 재현에 더욱 관심을 쏟았다. 과감하게 잘려 나간 화면, 빛과 날씨의 정확한 묘사, 색조를 살린 분위기보다는 가벼운 붓 터치를

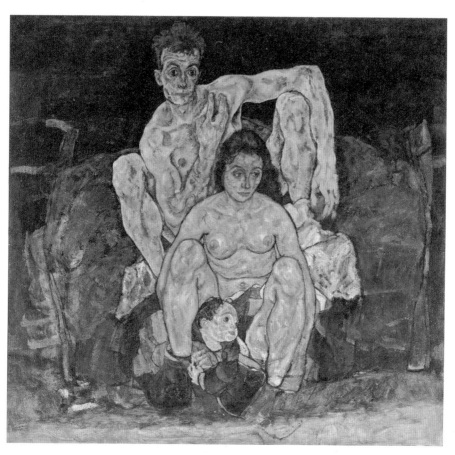

〈가족(쪼그려 앉은 커플)〉
에곤 실레, 1918년, 캔버스에 유채, 150×160cm

병치하여 만든 색채 효과 등이 특징이다.

써레와 쟁기가 있는 샤이이 들판 ── 장 프랑수아 밀레
✛ Chailly field ✛

여기서는 오스트리아 인상파에게 영감을 준 프랑스 화가들의 작품을 본다. 밀레, 〈써레와 쟁기가 있는 샤이이 들판〉은 인상파 이전에 이미 야외에 나가 풍경을 그리기 시작한

〈써레와 쟁기가 있는 샤이이 들판〉
밀레, 1862년, 캔버스에 유채, 60×73cm

바르비종파 화가 밀레의 작품이다. 파리에서 가까운 바르비종에 밀레와 코로 같은 외광파 화가들이 모여 있었다.

작품 속 들판은 이미 추수가 끝나고 황량한 모습이다. 제 할 일을 다 마친 써레와 쟁기가 전쟁터의 대포와 시체처럼 놓여 있다. 멀리 보이는 구름은 나무의 목을 베는 것 같다. 들판은 마치 전투가 끝난 전쟁터처럼 그려졌다. 밀레는 들판에서 자연의 아름다움을 보기보다 고단한 투쟁과 결말을 떠올리는 것 같다. 그의 〈만종〉이 비극적일 정도로 힘든 노동의 현장을 그리는 것처럼.

〈지베르니 정원의 오솔길〉
모네, 1902년, 캔버스에 유채, 89.5×92.3cm

지베르니 정원의 오솔길 ——————— 클로드 모네
✛ A path at Giverny garden ✛

다음은 그 후에 등장한 인상파 작품. 모네, 〈지베르니 정원의 오솔길〉은 모네가 말년을 보낸 지베르니의 정원을 그린 작품이다. 하지만 형태는 뭉개지고 점으로 그린 색만 남았다.

정원에서 집으로 통하는 오솔길을 그린 이 작품은 모네가 말년에 시력을 잃기 시작하던 때에 제작한 것이다. 녹색 나무와 풀 사이에 보라색 길이 났다. 나무줄기와 잎이 어른거리는 길이 이끄는 것은 빛과 색채로만 세워진 집이다. 나중에 그는 거의 추상화에 가까운 작품들을 그리게 되는데 그곳엔 오로지 소용돌이치는 색채만 남게 된다.

2. 오스트리아 최고의 회화 컬렉션

레오폴트 미술관

주소 Museumsplatz 1, 1070 Wien, 오스트리아
연락처 +43 1 525700 | **관람시간** 오전 10:00~오후 6:00
휴관일 없음 | **입장료** 13euro

베를린에 미술관이 밀집한 동네 뮤지엄 아일랜드Museum Island가 있다면 빈에는 뮤지엄 카르티에Museum Quartier가 있다. 둘 다 미술관이 밀집한 현대의 예술 공간이다. 빈의 미술관 지구(뮤지엄 카르티에) 안에서도 레오폴트 미술관은 오스트리아 회화 컬렉션으로는 최고의 수준을 자랑한다. 물론 쿤스트할레(쿤스트하우스Kunsthaus) 현대미술관 MUMOK 같은 곳에서 현대 예술 작품들을 감상하는 것도 좋다.

이 지구는 원래 18세기 황실의 마구간으로 쓰였던 넓은 공간이었다. 레오폴트 미술관은 2001년 이곳을 새롭게 단장해서 개관했다. 여기서 빈 분리파와 클림트, 에곤 실레의 작품을 중점적으로 만날 수 있다. 그중에서도 220점에 달하는 에곤 실레 컬렉션은 세계 최고라는 평가를 받을 정도다.

마침 필자가 방문했을 때는 실레와 그의 연인이자 모델인 발리 노이칠을 테마로 한 특별 전시가 열리고 있었다. 미술관 로비의 높다란 벽에 실레와 발리의 커다란 사진들이 먼저 관객을 맞이했다. 오래전 희미한 흑백 사진으로 실레의 초상과 전신 그리고 발리와 같이 서 있는 모습을 볼 수 있었다. 사진 속 실레는 상당히 멋을 부린 모습이었

는데, 키는 다소 작지만 잘생긴 얼굴이었다. 반면 발리는 그림에 비해서는 조금 평범해 보였다.

이 전시에서는 실레가 발리를 그린 작품들을 주로 선보였다. 작품 외에도 그들의 사진과 여러 일상적인 자료도 많이 볼 수 있었다. 그중에서 가장 눈길을 끈 것은 일종의 부동산 계약서였다. 실레와 발리가 이사를 다니며 작성한 임대계약서 같은 것인데 그 수가 40여 장은 되어 보였다. 두 사람의 짧은 생애를 생각한다면 꽤 많은 숫자다. 철도 역장의 아들로 태어난 실레는 여행을 무척 좋아했다. 발리 역시 집시와 같은 면이 있었던 것이다.

죽음과 삶 ──────────────── 구스타프 클림트
÷ Death and life ÷

　　　　　미술관에 들어가서 먼저 가는 곳은 클림트 전시실. 클림트, 〈죽음과 삶〉은 죽음과 삶의 알레고리다. 그림 왼쪽 괴이한 십자가 무늬가 박힌 무덤 모양의 푸른 망토를 걸치고 서 있는 해골은 죽음의 신이다. 그는 지금 사악한 눈길로 삶이 있는 오른쪽을 노려본다. 손에는 불길한 몽둥이도 들었다.

오른쪽은 갓난아이부터 처녀, 어머니, 건장한 남성, 할머니까지 모든 세대를 아우르는 인물들이 한데 모여 거대한 원을 이루었다. 삶의 환희와 생명력이 밝은 화면에 가득하다. 이들은 서로를 안으며 지탱해 주는 존재들이다. 죽음은 비록 여기서 한 개인을 집어삼킬 수 있

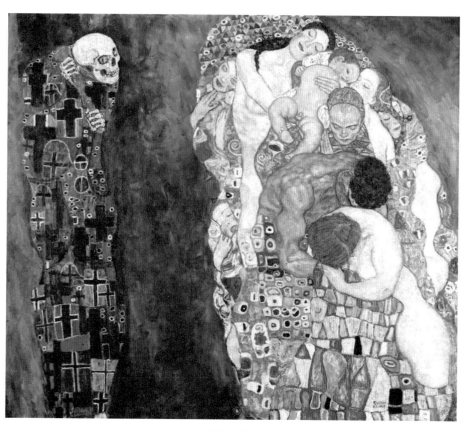

〈죽음과 삶〉
클림트, 1910년, 캔버스에 유채

지만, 삶 전체의 사이클인 거대한 원을 없앨 수 없다.

하나가 사라지면 다른 하나가 생겨나 그 자리를 메울 것이고, 이 생명의 원은 계속 돌아갈 것이다. 죽음은 삶을 앗아가려고 호시탐탐 노리지만 성공하지 못할 것이다. 이토록 삶은 죽음에 초연하기만 하다. 그는 다른 작품 〈처녀〉에서도 이 그림처럼 여러 인물들이 모여 원을 이루며 돌아가는 형상을 그린다.

큰 포플러 나무 II ─────────────── 구스타프 클림트
✦ A big poplar tree II ✦

클림트, 〈큰 포플러 나무 II〉는 그가 여름 휴가지에서 본 인상적인 나무를 그린 작품이다. 클림트의 다른 풍경화들과 달리 드물게 수평선이 매우 낮게 그려진 작품으로, 하늘은 먹구름이 가득 끼어 음산하다. 이에 관한 실제 클림트의 글을 보면 이제 곧 폭풍우가 닥쳐올 순간이었다고 나온다.

나무는 너무 커서 윗부분을 다 그리지도 못했다. 작은 점들로 이루어진 나무는 소용돌이 바람처럼 움직이며 하늘로 치솟는다. 주위를 모두 빨아들여서 위로 뻗어 내는 것 같다. 꽤 정적인 그의 다른 풍경화에서는 보기 힘든 격정적인 순간이 표현되었다.

클림트는 풍경화를 그릴 때 정사각형 캔버스를 쓰는 것을 선호했다. 그것은 4면의 모든 방향에서 작업할 수 있기 때문이었다. 이 그림에서는 정사각형 안에 높은 나무와 낮은 땅이 뒤집혀진 L자 구도

〈큰 포플러 나무 II〉
클림트, 1903년, 캔버스에 유채

를 만든다. 중간의 빈 공간이 너무 커서 정작 중요한 것은 나무보다 꿈틀거리는 하늘처럼 보인다.

아테르세 호수 ———————— 구스타프 클림트
‡ Lake Attersee ‡

이것과 대조적으로 고요한 풍경화는 클림트, 〈아테르세 호수〉다. 클림트 풍경화는 전체 작품의 4분의 1에 이를 정도로 많지만, 인물화에 비해 그동안 그다지 후한 평가를 받지 못했다. 하지만 최근에 다시 재평가가 이루어지는 중이다.

그는 30대 후반에 이르러 생활이 안정되자 이 호수를 자주 찾아 풍경을 그렸다. 화면 속은 온통 물결의 움직임으로 가득하다. 시선은 자연스럽게 오른쪽 위의 작은 섬으로 향하게 된다. 수면의 반짝임을 묘사한 짧고 빠른 붓 터치는 모네를 떠올리게 한다. 하지만 클림트 특유의 신비한 분위기는 여기서도 잘 드러난다.

작품의 배경이 되는 아테르세는 클림트가 매년 긴 여름 휴가를 보내던 곳으로 관광지로 유명한 잘츠캄머굿Salzkammergut 호수 북쪽에 있다. 그는 여기서 매일 아침 6시에 일어나 아침 식사 전 약 두 시간 동안 산책하며 자연을 관찰했다. 사실 실제 풍경에는 탑과 궁전, 선착장 등 인공물들이 있었지만 클림트는 과감히 생략해 버렸다. 그리고 지극히 단순한 형태로 표현하여 거의 추상화에 가깝게 만들었다.

프랑스 인상파와 달리 클림트는 날씨와 빛의 변화에는 관심이 없

〈아테르세 호수〉
클림트, 1901년, 캔버스에 유채

었다. 그보다는 신비로운 힘을 가진 우주의 일부로서 자연의 한 부분을 떼어 내 표현하려고 했다. 그의 풍경은 변화가 없는 다소 밋밋한 빛을 받고 있다. 그가 인물의 옷을 그릴 때 나타나는 문양과도 많이 닮은 그런 장식적인 자연이다.

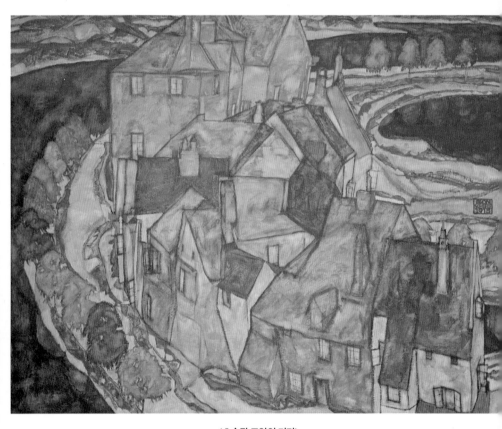

〈초승달 모양의 거리〉
에곤 실레, 1915년, 캔버스에 유채, 110.5×140.5cm

초승달 모양의 거리 ——————— 에곤 실레
+ Crescent of Houses +

이제 에곤 실레의 작품이 있는 방으로
간다. 에곤 실레, 〈초승달 모양의 거리〉는 체코의 작은 도시 크라마우
(지금의 체스키크룸로프Cesky Krumlov)의 풍경을 그린 작품이다. 이 도시
는 실레 어머니의 고향이었기에 그는 1911년에 이곳으로 이주했다.

지금은 인기 있는 관광지지만, 당시 크라마우는 카프카의 작품
『성』을 연상하게 하는 폐쇄적인 도시였다. 실레의 여러 작품에서 이 도
시는 어둡고 불길한 분위기를 자아낸다. 도시를 내려다보는 성과 교회
는 검게 변하는 강물과 더불어 음산하다.

이곳에서 그는 이 작품과 함께 집들이 압축되어 그려진 도시 풍경
을 그렸다. 작품 속 집들은 빈틈이라고는 전혀 없이 너무나 빽빽하게
그려져서 건물 사이의 골목은 전혀 보이지 않는다. 중심으로 밀집된
집들은 구심력 때문에 왼쪽 강으로 움직이는 듯한 역동적인 움직임
을 보여 준다. 특히 오렌지색 집들이 눈에 띈다. 강변 쪽 벽에 빨래를
말리려고 걸어 놓은 집들이 좋은 예다. 이때부터 실레의 그림에 오렌
지색 집이 자주 등장하기 시작한다.

그런데 실레는 도시 풍경 외에 자신의 집에 놀러 오던 어린 소녀들
의 누드를 그리는 바람에 주민들의 분노를 샀다. 고소를 당해 유치장
에 갇히기도 했다. 그는 이 도시에서 당시 17세였던 연인 발리 노이칠
과 함께 살았지만, 친구 오젠과 고등학생이었던 빌라라는 소녀와 함
께 어울리기도 했다. 열일곱 살 소녀와 잔뜩 멋을 부리는 젊은 화가의

동거, 거기다 정체가 모호한 남자와 가출한 청소년. 이들의 조합은 이 소도시 사람들의 의심을 사기에 충분했다. 거기다 어린아이들의 누드화라니!

그런데 그때는 14세 소녀의 매춘도 허용되던 다소 야만적인 시대였다. 그럼에도 불구하고 사람들의 태도는 위선적인 면이 있었다. 실레는 위선에 맞서고자 했지만 세상은 이를 용납하지 않았다. 이것은 선배 화가 클림트에게도 마찬가지여서 그가 그린 과감한 표현이 돋보이는 빈 대학의 천장화가 저속하다는 비난을 받고 철거되기도 했다.

땅꽈리가 있는 자화상 ——————— 에곤 실레
✢ Self-Portrait with Chinese Lantern Plant ✢

에곤 실레, 〈땅꽈리가 있는 자화상〉은 그의 나이 22세에 제작한 작품. 자신감에 차 있지만 연약한 모습도 보이는 이 그림은 그의 자화상 중에서도 최고로 꼽히는 작품이다.

그림 속 가느다란 가지는 한쪽으로 기울어졌다. 실레의 어깨와 얼굴도 같은 방향으로 기울었다. 그는 이 자세를 특히 좋아해서 사진 속에서도 같은 모습으로 나타나기도 한다. 시든 나뭇잎이 그의 창백하고 피폐한 얼굴빛을 닮았다면, 빨간 꽃잎은 그럼에도 부릅뜬 눈과 굳게 다문 입술과 같다. 그는 쓰러질 듯 쓰러지지 않는, 피폐하지만 단단한 자신의 내면을 보여 주는 것 같다.

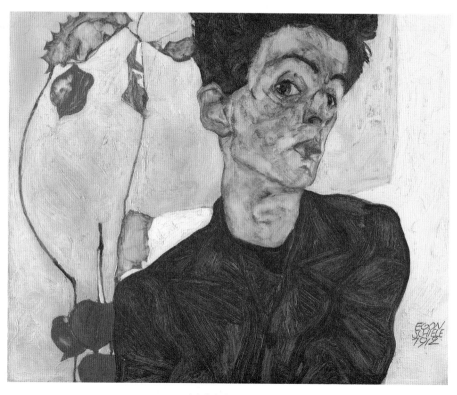

〈땅꽈리가 있는 자화상〉
에곤 실레, 1912년, 캔버스에 유채, 32.2×39.8cm

이 그림을 그린 해에 실레는 놀라운 창작력을 과시했다. 과격해 보이던 표현주의적인 기법이 차츰 순화되고 보다 사실적인 화풍으로 변해갔다. 그러나 같은 해 4월에 그는 큰 시련을 겪는다.

크라마우에서 쫓겨나다시피 떠난 그가 정착한 곳이 오스트리아 남부의 노이렌바흐Neulengbach. 그는 그곳에서도 어린 소녀의 누드를 그리다가 이번에는 엉뚱하게 유괴죄의 누명을 뒤집어쓰고 만다. 그림의 모델이 되었던 가출한 어린 소녀를 늦은 밤에 집에 들였다가 부모에게 고발을 당한 것이다. 물론 나중에 무죄로 풀려나지만, 예술가로서의 자존심에 큰 상처를 받게 되는 것은 물론이고 창작에도 큰 어려움을 겪게 된다.

발리 노이칠의 초상화 ──────── 에곤 실레
✣ Portrait of Wally Neuzil ✣

이 작품과 한 쌍이 되는 것이 에곤 실레, 〈발리 노이칠의 초상화〉다. 여기서는 앞 그림을 마주 본 듯 얼굴과 식물의 방향이 반대다. 모델은 실레의 초창기 약 4년 동안의 연인이자 뮤즈, 모델이었던 발리. 그녀는 가난한 보헤미안 가정의 자녀로, 아버지가 죽고 빈으로 이사 왔다가 실레를 운명적으로 만나게 된다.

실레가 노이렌바흐에서 유괴죄의 누명의 쓰고 유치장에 갇혔을 때 그에게 그림을 그릴 수 있게 화구를 가져다준 것도 그녀였다. 이때 그

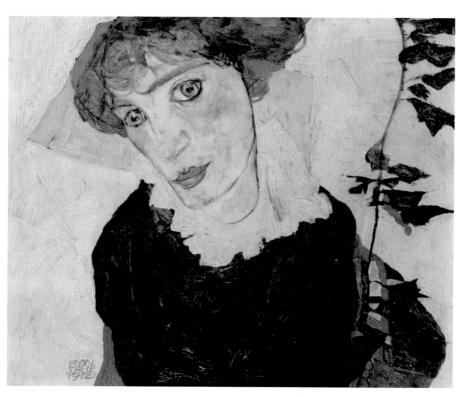

〈발리 노이칠의 초상화〉
에곤 실레, 1912년, 캔버스에 유채, 32.7 ×39.8cm

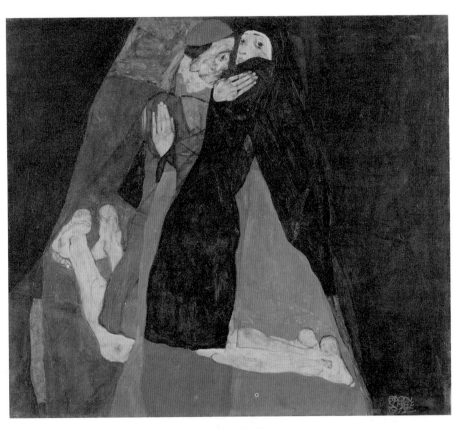

<추기경과 수녀(애무)>
에곤 실레, 1912년, 캔버스에 유채, 70×80.5cm

녀는 오렌지도 같이 가져다주었는데, 이는 어두운 감옥에서 그에게 한 줄기 빛이 되어 주었다. 실레는 약 24일 동안 유치장에 갇혀 있으면서도 여러 작품을 남겼고, 오렌지 그림도 그 일부다.

그러나 실레는 1915년 에디스 하름스와 결혼하면서 발리와 헤어진다. 그림 속 발리는 과장되게 크고 슬프게 그려진 푸른 눈을 하고 있다. 나중에 실레와 헤어지고 말 미래를 예감이라도 한 듯하다. 1915년 둘은 결국 이별했고, 2년이 지난 1917년 성탄절 날 그녀는 전쟁터에 간호사로 갔다가 성홍열로 죽고 만다.

추기경과 수녀(애무) —————————————— 에곤 실레

÷ Cardinal and Nun ÷

마지막으로 볼 것은 실레가 클림트의 〈키스〉의 영향을 받고 그린 에곤 실레, 〈추기경과 수녀(애무)〉다. 그러나 〈키스〉가 밝은 곳에서의 건강한 관능을 그리고 있다면, 이 작품은 마치 어두운 곳에서 발각된 범죄의 현장을 보는 것 같다. 나아가 이 그림은 오스트리아 사회를 도덕적으로 짓누르는 가톨릭교회에 대한 비판도 담고 있다.

〈키스〉의 황금색 배경은 여기서 검은 배경으로 바뀌었다. 전자의 부드러운 애무는 후자의 격렬한 포옹이 되었다. 클림트의 인물들이 감각적인 황홀한 표정을 짓는 데 반해 실레의 인물들은 놀라고 정신이 나간 얼굴이다.

그림 속 두 사람을 지배하는 것은 강한 욕망의 힘이다. 이것은 추기경의 강한 다리 근육과 수녀의 복장 사이의 대조 그리고 그의 붉게 빛나는 옷과 대비되는 수녀의 검은 옷에서 잘 드러난다. 수녀의 얼굴과 포즈는 공포를 드러낸다. 이것이 죄를 짓는 현장을 발각당했다는 것 때문인지, 추기경에 대한 공포인지, 그도 아니면 성에 관한 두려움인지는 정확히 알 수 없다.

흥미로운 것은 이 그림이 그려진 것과 비슷한 시기 실레의 자화상을 보면 그의 표정이 이 수녀의 것과 많이 비슷하다는 것을 알 수 있다는 점이다. 그 역시 성에 관해 수녀와 같은 생각을 가졌는지도 모른다. 물론 이후 실레가 결혼을 하고 나서 그린 여자들의 얼굴에서는 이보다 훨씬 평온한 인상을 받게 되지만 말이다.

3. 자유와 창조를 위한 분리

빈 분리파 전시관

주소 Friedrichstraße 12, 1010 Wien, 오스트리아
연락처 +43 1 5875307 | **관람시간** 오전 10:00~오후 6:00
휴관일 매주 월요일 | **입장료** 일반 5.50euro, 베토벤 프리즈+전시회: 일반 9euro

세기말 빈 최고의 예술가였던 클림트가 인류의 행복을 기원하는 염원을 대장정의 벽화에 담아 낸 〈베토벤 프리즈〉. 이 기념비적인 작품이 있는 곳이 바로 빈 분리파 미술관이다. 클림트의 최고 걸작 중 하나로 꼽히는 이 작품 하나만을 보기 위해서도 가 볼 만한 가치가 있는 미술관이다. 이 책에서 소개하는 빈의 미술관 중에서 가장 작은 곳이지만, 지나치기에는 너무 아까운 곳. 여기에 황금 월계관을 쓴 건물 외관 역시 충분히 매력적이다.

빈 분리파는 과거 전통으로부터의 분리를 주장하면서 종합예술을 추구했던 그룹이다. 이들은 전통 아카데미즘과 관 주도의 전시에서 벗어나 자유로운 창작 활동을 하고자 했다. 세기말 1897년 구스타프 클림트를 초대 회장으로 디자이너이자 공예가인 콜로만 모저, 건축가 오토 바그너, 요제프 마리아 올브리히 등이 주축이 되어 결성되었다.

창립 멤버의 다양한 프로필에서도 나타나듯이 이들은 미술과 공예, 건축, 음악 등 모든 분야의 예술을 하나로 묶는 것과 순수 예술과 응용예술의 경계를 허무는 것, 그리고 예술과 삶의 일치를 활동 목표로 했다. 빈 분리파 미술관은 창립 이듬해 1898년 건축가 올브리히의

디자인으로 개관했다.

그 후 매년 젊고 재능 있는 예술가들의 전시를 열고 인상파 전시와 일본 미술전을 여는 등 외국 작품들을 소개하기도 했다. 미술관 역사에 가장 큰 성공을 거둔 전시는 바로 1902년 제14회 분리파 전시. 클림트의 벽화 〈베토벤 프리즈〉가 바로 여기서 발표되어 전시회 전체가 대성공을 거두게 되었다.

베토벤 프리즈 ──────────── 구스타프 클림트
⚜ Beethoven frieze ⚜

작품은 작곡가 베토벤에게 헌정하는 목적으로 1902년 열린 전시회를 위해 제작되었다. 이 전시회는 관객들이 종합예술을 체험하도록 했다. 벽화는 전시장 벽에 긴 띠 형태(프리즈)로 직접 그려졌다. 전시가 끝난 후에 작품은 개인 소장가의 소유가 되었다가 이후 오스트리아 정부가 구입했다.

그러나 일반에게 다시 공개된 것은 80년이 넘는 시간이 흐른 1986년이었다. 이 작품이 한 번의 전시회를 위한 목적으로 그려진 데다 오랫동안 공개가 안 되다 보니, 클림트의 여러 작품들 중에서 잘 알려져 있지 않은 편이다. 그런데 현재 클림트 유족들이 이 작품의 반환을 요청하고 있는 중이다. 다행히 아직은 빈 분리파 미술관에 영구전시되고 있다.

미술관으로 가다 보면 지붕을 장식한 황금빛 월계관이 멀리서 보

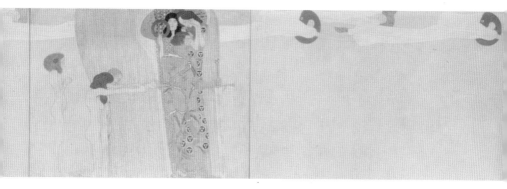

〈베토벤 프리즈〉
클림트, 1902년, 왼쪽 첫 번째 벽

이기 시작한다. 미술관 입구에는 "각 세기에 고유한 예술을, 예술에
는 자유를"이라는 문구가 새겨져 있다. 곧바로 〈베토벤 프리즈〉가 있
는 지하의 전시실로 간다. 꽤 커다란 방에 세 개의 벽을 돌아가면서
클림트의 벽화가 그려졌다. 두 개의 긴 벽 사이에 한 개의 짧은 벽이
중간에 끼인 형태. 모든 작품이 이 방에 있다.

　이 작품을 처음 선보였던 1902년 전시 때로 돌아가 보자. 전시장은
중앙에 막스 클링거가 만든 베토벤 조각상을 중심으로 20명이 넘는
작가들의 작품이 전시되었다. 클림트의 작품은 전시장에서 관객들이
처음 마주하게 되는 왼쪽 편에 걸렸다. 작품이 시작하는 곳에 클링거
의 베토벤 조각상이 놓임으로써 건축과 회화, 조각이 한데 어우러지
는 것을 나타냈다. 바로 종합예술 체험의 공간이다. 클림트는 이 작품
으로 그의 유명한 〈황금시대〉를 시작하게 되었다.

　작품 주제는 베토벤의 9번 교향곡을 바그너가 해석한 것에 바탕을

두고 있다. 먼저 왼쪽 첫 번째 벽. 그림 윗부분은 '공중에 떠 있는 정령'으로 여자들이 공중에 떠서 길게 드러누워 있다. 행복을 향한 인류의 염원을 나타낸다. 그 옆 부분은 '고통받는 인류와 빛나는 갑옷의 기사'로 여기에는 무릎을 꿇은 남녀와 그 뒤에 선 소녀, 그리고 갑옷에 장검을 든 기사가 등장한다. 남녀 커플과 소녀는 고통받는 인간을 표현한 것으로 이들은 오른쪽 황금 갑옷을 입은 기사에게 애원하고 있다. 기사는 외부로 분출하는 힘을 표현한 것이다. 그의 뒤에 보이는 여자 중 월계관을 든 여자는 야망을, 두 손을 모으고 기도하는 여자는 인류에 대한 동정을 나타낸다. 이들은 장차 기사로 하여금 행복을 쟁취하기 위한 투쟁을 이끌어 내는 내적 힘이 된다.

가운데 벽은 길이는 짧지만 가장 함축적이고 화려한 표현들이 등장한다. 이들은 '적대적인 세력'으로 기사가 싸워야 할 적들이다. 가운데 고릴라를 닮은 커다란 괴물은 티포에우스. 그리스 신화의 신들조차도 힘겨워하는 상대로, 태풍을 가리키는 단어 타이푼이 그에게서 나왔다. 그 옆 누드의 세 여자들은 그의 딸 고르곤들. 작품 발표 당시 외설적이란 이유로 많은 비난을 받기도 했던 이들은 모두 사악한 힘을 상징한다. 가운데 머리카락이 뱀인 여자가 이들 중에서 가장 유명한 메두사다. 그 뒤에 등장하는 음산하고 추한, 가면을 닮은 인물들은 인류의 약한 면을 나타내는 질병, 광기, 죽음이다.

오른쪽 여자들은 왼쪽부터 '호색, 음란, 탐욕'이다. 탐욕은 온통 보석으로 화려하게 치장하고 파란 치마를 입고 있다. 그 뒤의 왼쪽 여자는 요염한 자세로 유혹하는 눈길을 보내고 있으니 호색이다. 오른

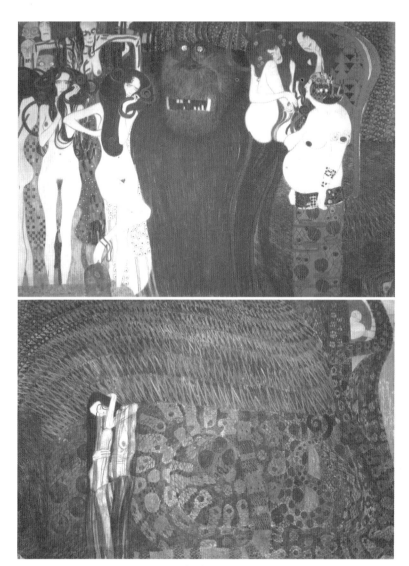

〈베토벤 프리즈〉
클림트, 1902년, 가운데 벽

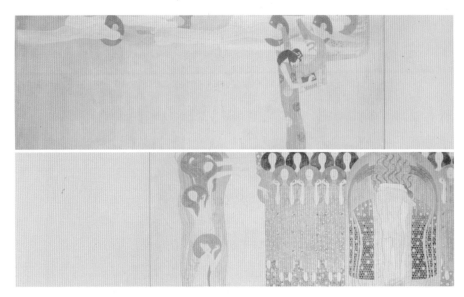

〈베토벤 프리즈〉
클림트, 1902년, 오른쪽 벽

쪽에는 쾌락에 젖어 꿈속에 빠진 음란이 눈을 감고 있다.

〈베토벤 프리즈〉의 마지막 그림은 오른쪽 긴 벽에 그려졌다. 여기서 갑옷을 입은 기사는 적들을 물리치고 승리를 거둔다. 인류는 행복을 얻었다. 첫 번째 부분은 '시.' 리라를 연주하는 여자는 시의 알레고리로 승리를 노래한다. 그녀 뒤에서 하늘을 떠다니는 여자들은 벽화의 맨 첫 장면에서 행복을 간절히 원하던 인류로 그들은 마침내 여기서 보상을 받는 것이다.

벽화에 많은 여백이 있는데 전시 때 원래 그 부분에 막스 클링어의 베토벤 조각이 놓여 있었기 때문이다. 조각은 베토벤이 마치 올림포스산의 옥좌에 앉은 제우스신처럼 묘사된 것이었다. 검은 독수리가 앞을 지키는 가운데 흰색 대리석으로 만든 베토벤은 붉은 색 옷을

하반신에 걸친 채 앉아 있었다.

그 옆은 '예술'이다. 행복한 표정의 다섯 명의 여자들은 이상적인 상태의 인류를 상징한다. 그들은 비로소 순수한 행복과 기쁨을 누린다. 그들 중 세 명의 여자는 팔을 뻗어 오른쪽을 가리킨다. 벽화의 마지막으로 쉴러의 시 「환희의 송가」가 울려 퍼지는 장면이다.

벽화의 대단원을 장식하는 것은 '천사들의 합창.' 늘어선 많은 여자들이 눈을 감고 손을 잡은 채 노래를 부른다. 천국에서 천사들이 합창을 하는 것이다. 이들은 쉴러의 시에 베토벤이 곡을 쓴 9번 교향곡 '합창'을 부르고 있다.

합창단 앞에는 키스하는 남녀가 등장한다. 승리를 쟁취한 기사가 사랑하는 여인을 안고 있다. 그들은 고난을 물리치고 낙원을 찾은 인류다. '합창'의 가사처럼 키스를 온 세상에 퍼뜨린다. 눈부신 황금의 무대에 선 그들 뒤로 태양의 열기가 솟아오른다. 그런데 저만치 높은 곳에 그려진 태양은 인류가 아직 가야 할 길이 멀다는 것을 알려 주려는 것은 아니었을까?

4. 고전과 현대의 오묘한 조화

알베르티나 미술관

주소 Albertinaplatz 1, 1010 Wien, 오스트리아

연락처 +43 1 53483 | **관람시간** 오전 10:00~오후 6:00

휴관일 없음 | **입장료** 12.90euro

 알베르티나 미술관은 빈의 작은 미술관 중에서도 가장 잘 알려지지 않은 곳이다. 레오폴트 미술관, 벨베데레 미술관은 그나마 미술 애호가들이라면 잘 찾는 곳이지만, 이곳은 상대적으로 푸대접을 받는다. 하지만 그렇게 무시하고 넘어가기에는 무척 아까운 곳. 뒤러의 〈멜랑꼴리아 I〉 같은 소묘 작품에서부터 루벤스, 모네, 마티스를 거쳐 초현실주의 화가 르네 마그리트, 폴 델보, 거기다 흔치 않은 조각가 자코메티의 유화 등 빼어난 작품을 다수 소장한 곳이다.

 미술관은 비교적 번화한 거리에 자리 잡고 있다. 외관은 고전적이지만 입구까지 곧장 에스컬레이터로 연결되는 현대적인 면모도 갖추고 있다. '알베르티나'라는 다소 생소하고 특이한 미술관 이름이 나온 이유는 이곳의 소장품이 마리아 테레지아 여왕의 사위 알베르트 공에게서 주로 기초하고 있기 때문이다. 그런데 이 미술관은 컬렉션도 좋지만 기획전이 알차기로 유명하다. 뒤러, 뭉크, 샤갈 등 훌륭한 전시가 많다. 미리 전시 정보를 알아본다면 더욱 유용한 방문이 될 것이다.

멜랑꼴리아 I ──────── 알브레히트 뒤러

÷ Melencolia I ÷

미술관 안으로 들어가서 뒤러의 작품이 있는 전시실로 간다. 뒤러, 〈멜랑꼴리아 I〉는 미술관을 대표하는 작품 중의 하나. 여러 상징들이 가득 담긴 이 작품은 북유럽 르네상스 거장인 뒤러의 동판화다. 그는 회화뿐 아니라 동판화에도 뛰어난 걸작을 남겼는데 이 작품도 그중 하나다.

작품 제목처럼 한껏 우울한 표정의 날개 달린 여자가 한 손은 얼굴에 대고, 다른 손으로는 컴퍼스를 들고 있다. 천사의 형상을 한 그녀는 예술가이자 창조주다. 예술을 창작하는 자이며 세상을 측량하고 재단하는 조물주인 것이다. 그러나 그녀는 우울한 자! 그녀의 우울은 뒤쪽의 아기 천사의 침울함과 마른 개, 그리고 '멜랑꼴리아'라는 팻말을 들고 크게 소리 지르는 듯한 박쥐에게서 반복된다.

그림 속 인물을 둘러싸고 많은 소품이 등장한다. 뒤쪽에 모래시계, 저울, 종, 마방진을 비롯해 사다리가 비스듬히 걸려 있고 다각형, 구, 톱, 자, 망치 등이 여기저기 보인다. 이들은 예술가 혹은 창조자가 사용하는 도구로 수학과 기하학, 과학을 상징한다. 그는 이것들을 가지고 작품을, 세상을 만든다.

뒤러는 이 인물을 자기 자신으로 생각하고 있는 듯하다. 담즙을 많이 배출하는 우울의 예술적 기질을 가진 채 뛰어난 기술로 도구를 사용해 작품을 만드는 존재. 그는 곧 창조주와 자신을 동급으로 보고 있다. 그런데 여기서는 우울을 꼭 부정적인 면으로만 볼 것은 아니

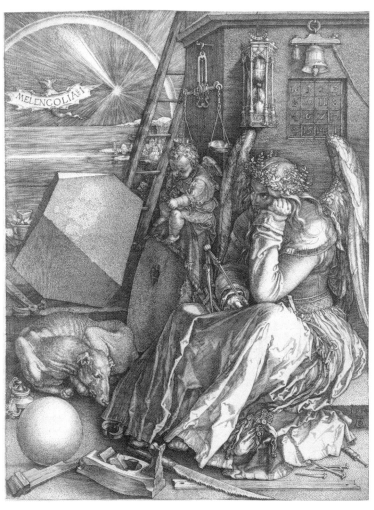

〈멜랑꼴리아 I〉
뒤러, 1514년, 동판화, 23.9×16.8cm

다. 그것은 예술적인 재능이 뛰어난 천재들에게 공통적으로 나타나는 속성으로 불가결한 것으로 여길 수 있는 것이다.

님프 ———————————————————— 구스타프 클림트
✛ Nymph ✛

　　　　　　　　다음으로 클림트의 작품이 있는 곳으로 간다. 클림트, 〈님프〉에는 거대한 올챙이를 닮은 몸을 가진 두 여자와 가느다란 은색 물고기들이 나타난다. 클림트의 작품에서 물은 성적인 암시로 가득하다. 그는 프로이트의 상징 세계를 물에서 재현해 내는 것이다.

　클림트는 〈흐르는 물〉, 〈물뱀 I〉, 〈물뱀 II〉 등 다른 작품에서도 물고기 여인들을 에로티시즘의 화신으로 표현한다. 음산하고 위험한 존재들. 그들은 흐르는 물에 몸을 맡겨 흔들며 축축하고 차가운 관능을 발산한다.

　이들이 속한 곳은 성과 죽음, 에로스와 타나토스가 공존하는 세계다. 은빛 물고기는 이들에게 이끌려 다가오지만 바로 먹혀 버리는 정자를 암시하는 것 같다. 클림트의 물에서는 생명과 죽음의 관능적인 드라마가 펼쳐지는 것이다.

〈님프〉
클림트, 1899년경, 캔버스에 유채, 82×52cm

뺨을 잡아당기는 자화상 ──────── 에곤 실레
÷ Self Portrait with Hand to Cheek ÷

그리고 에곤 실레. 에곤 실레, 〈뺨을
잡아당기는 자화상〉은 실레가 자신의 육체를 해체하고 더럽히면서
가혹하게 표현한 작품이다. 클림트가 빈의 귀부인들을 우아하고 장

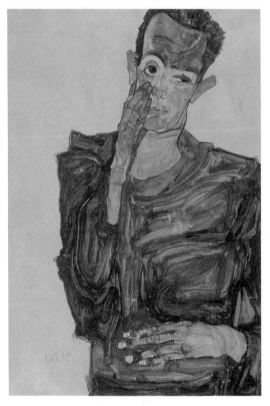

〈뺨을 잡아당기는 자화상〉
에곤 실레, 1910년, 캔버스에 유채, 44.3×30.5cm

식적으로 표현한 것과는 많이 다른 부분이다.

그림 속 실레는 신경증적인 발작을 겪는 우울한 인물이다. 그는 뺨에 손을 대고, 잡아당기는데, 이것은 자신만의 세계에 깊이 빠져들어 간다는 것을 암시한다. 눈은 초점을 잃고 귀는 나무토막처럼 튀어나온 광인의 모습이다. 몸뚱이는 속의 창자가 튀어나오기라도 한 듯 붉은 소용돌이로 그려졌다. 그 아래를 과장되게 큰 손이 받치고 있다. 마치 벌어진 상처를 누르기라도 하는 것처럼.

가로등이 있는 풍경 ———————— 폴 델보
⊹ Landscape with lanterns ⊹

미술관의 다른 전시실에서는 독일 작가뿐 아니라 다른 나라 작가들의 작품도 감상할 수 있다. 먼저 폴 델보, 〈가로등이 있는 풍경〉은 벨기에 출신의 초현실주의 화가 폴 델보의 작품. 그는 같은 벨기에 화가인 르네 마그리트처럼 사실적인 것과 비사실적인 것을 섞어 꿈 같은 세계를 만들어 낸다. 현실에서는 일어나지 않지만 꿈에서는 일어날 것 같은 세계를 만들어 내는 것으로 마술적 리얼리즘이라고 불리는 기법이다.

그림의 배경은 장례식장이나 공동묘지로 보이는 곳이다. 하얀 벽 앞으로 늘어선 작은 가로등이 멀리 민둥산까지 이어진다. 불모의 산에는 무덤이 가득할 것 같다. 앞에는 한 여자가 등을 보이고 서서 정면을 보고 있다. 그 시선 끝에는 들것에 시체를 실어 나르는 간호사

〈가로등이 있는 풍경〉
폴 델보, 1958년, 120×156.5cm

들도 작게 보인다.

델보의 작품에 등장하는 여자들은 대개 누드인데 옷을 입어도 쳐다보는 눈길은 공허하다. 여기서는 여자가 뒤를 보이고 있지만, 뒷모습에서도 그녀의 신비한 분위기는 충분히 느낄 수 있다.

아네트의 초상 ———————————— 알베르토 자코메티
÷ Portrait of Annette ÷

그리고 스위스 출신의 작가 자코메티. 자코메티, 〈아네트의 초상〉은 조각가로 유명한 자코메티의 회화 작품. 그는 조각 실력이 뛰어났을 뿐 아니라 데생에도 탁월한 솜씨를 자랑한다. 조각처럼 회화에서도 그의 선은 본질만을 간결하고 과감하게 표현한다.

갈색 배경 앞에 회색과 흰색으로 색칠한 인물은 스케치를 한 듯한 거친 선이 그대로 드러난다. 색을 입혔지만 선은 그것을 거부하고 색을 뚫고 나온다. 여기서 본질을 표현하는 것은 색이 아니라 선이 된다. 가부좌를 틀고 앉아 텅 빈 시선을 던지는 인물, 그는 말라 버린 미라이자 부처다. 모든 허울을 버리고 알맹이만 남은 존재다.

〈아네트의 초상〉
자코메티, 1958년, 캔버스에 유채

동작 연구 C ──────────────── 루돌프 코피츠
✦ Motion study C ✦

　　　　　　알베르티나는 드로잉과 사진 컬렉션
도 알차다. 사진 작품 전시실에서 가장 인상적인 것은 루돌프 코피
츠, 〈동작 연구 C〉. 코피츠는 발레리나 사진을 찍거나 누드 모델을 자
연적인 배경의 세팅으로 배치하는 등 인체 동작을 연구하는 데 많은
관심을 쏟았다. 19세기 초 빈의 사진계에서 가장 유명했던 사진이 바
로 이 작품이다.

빈 사진 분리파에 속한 그는 전위적인 사진을 선보였다. 특히 형태와 선의 표현에 중점을 두었던 것. 극적인 움직임이 잘 나타난 이 사진 속에는 검은 옷을 입은 세 여자와 누드의 여자 한 명이 등장한다. 앞의 여자를 세 명의 여자가 부축하는 것인지, 어디로 데려가는 것인지, 아니면 세 명의 여자는 이 여자의 내면을 나타내는 것인지 그 관계는 알 수 없다. 이런 미스터리가 선과 형태의 아름다움과 더불어 관객을 매혹시킨다.

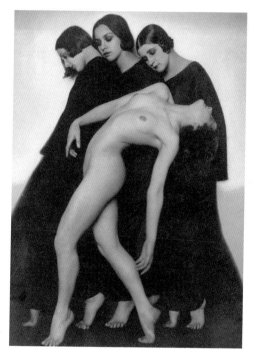

〈동작 연구 C〉
루돌프 코피츠, 1927년, 젤라틴 실버 프린트

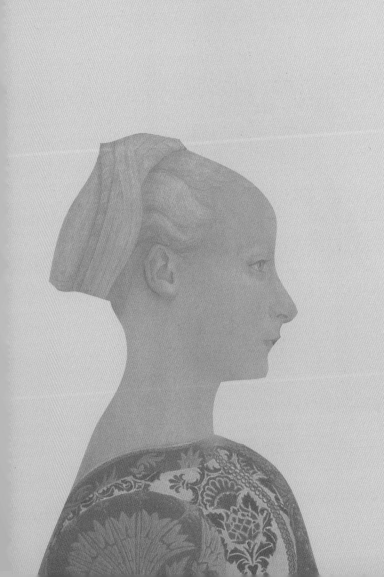

2장

독일
베를린

Berlin

5. 전쟁과 분단의 아픔을 이겨 내다
게멜데 갤러리

주소 Matthäikirchplatz, 10785 Berlin, 독일

연락처 +49 30 266424242 | 관람시간 오전 10:00~오후 6:00

휴관일 매주 월요일 | 입장료 10euro

　게멜데 갤러리는 작은 미술관이라고 하기에는 규모가 조금 큰 미술관이다. 그러나 상대적으로 덜 유명해서 사람들이 많이 찾지 않아 여기에 꼭 소개하고 싶은 곳이다. 그만큼 우리를 놀라게 하는 걸작들이 여럿 있기 때문. 이탈리아 르네상스의 거장들과 뒤러를 비롯한 독일 화가들, 거기다 진귀한 베르메르의 작품들까지 더해지니 도저히 그냥 넘어갈 수가 없다. 한편 게멜데 갤러리 주변에는 클래식 애호가라면 꼭 들러야 할 명소도 있다.

　미술관은 2차 세계대전의 참혹한 재난을 겪고도 살아남은 베를린의 회화 작품들을 모아 놓았다. 이곳 작품들은 원래 보데 미술관과 달렘 미술관이 소장하고 있던 것들이다. 미술관은 주로 13세기에서 18세기에 이르는 그림을 소장하고 있으며, 한때는 세계 최대의 회화 미술관이기도 했다.

　1998년에 문을 연 게멜데 갤러리는 "예술은 처음에는 즐거움을, 그 후에는 가르침을 주어야 한다"는 독일 미술 컬렉션 역사에 나타난 명제에 충실한 미술관이다. 교육적인 목적에 충실하고자 하는 이런 개념은 19세기 말에만 하더라도 생소한 것이었지만 차차 지배적

인 조류가 되었다.

미술관이 있는 베를린 문화 포럼Kultur Forum은 베를린이 동서로 나누어져 있던 냉전시대에 세워졌다. 미술관이 밀집한 지역인 박물관 섬이 동베를린에 편입되자 서베를린에서 이에 대항하고자 만든 문화 지역이다. 그래서 미술관 근처에 베를린 필하모니 건물과 국립도서관이 있으며 다른 미술관도 네 개나 더 있다.

미술관에 가기 위해 하차하는 버스 정류장 이름도 필하모니, 바로 베를린 필이다. 그리고 베를린 필 건너편이 바로 미술관. 미술관을 방문하면서 베를린 필의 현장 티켓을 예매하면 놀라운 가격에 멋진 공연을 감상할 수 있다. 이는 게멜데 갤러리에 꼭 가야 하는 중요한 이유이다.

미술관은 건축가 하인츠 히믈러와 크리스토프 사틀러의 설계로 만들어졌다. 주변에 먼저 세워진 미술관이나 문화 시설들과 조화를 이루며 도시 계획에 적합하게 건축된 건물은 절제된 외관을 보여 준다. 내부로 들어가서 보는 커다란 홀 역시 간결하기는 마찬가지다. 2열의 원기둥이 둘러싼 공간에 설치된 것은 발터 데 마리아의 〈5-7-9 시리즈〉로 사색을 제공하는 공간이다.

성모와 검은 방울새 ———————————— 알브레히트 뒤러
✣ Madonna with the Siskin ✣

다음은 독일 거장 알브레히트 뒤러의

〈성모와 검은 방울새〉
뒤러, 1506년, 나무에 유채, 91×76cm

그림. 알브레히트 뒤러, 〈성모와 검은 방울새〉는 그가 이탈리아 베네치아에 체류하던 시절 그린 것이다. 그래서 북유럽 회화의 특징을 가지면서도 이탈리아 회화의 영향도 잘 드러나는 작품이다.

작품 제목에 나오는 검은 방울새는 마리아 무릎 위에 앉은 아기 예수의 팔 위에 앉아 있다. 이 새는 장차 예수가 겪게 될 고난을 상징한다. 아기가 다른 손에 쥐고 있는 것은 사탕. 성모의 머리 위에는 상체

만 있는 두 아기 천사가 빨강과 하얀 꽃의 화관을 씌우려고 한다. 이 꽃들은 성모의 기쁨과 고통을 의미한다.

성모는 오른손에 구약성서를 잡고 있다. 닫힌 성서는 예언이 실현되었음을 알게 한다. 아기 예수 앞에 있는 것은 아기 세례 요한과 천사다. 세례 요한은 털 망토를 입고 등을 돌린 채 성모에게 백합을 건네주고 있다. 백합은 성모의 순결과 처녀성을 상징하는 것이다. 그림 왼쪽 아래에는 종잇조각이 있다. 여기에 뒤러는 라틴어로 자신의 이름과 출신지인 독일, 그림의 연도를 적어 넣었다. 그는 당대 이탈리아 르네상스의 거장들과 접촉하면서 자신의 근본을 자랑스럽게 내세우고 있는 것이다.

젊음의 분수 ——————————— 대 루카스 크라나흐
÷ The fountain of youth ÷

대 루카스 크라나흐, 〈젊음의 분수〉는 놀라운 마법의 현장을 연극적으로 재현해 놓은 작품이다. 늙고 허약해진 사람들이 샘에서 목욕을 하면 젊고 건강한 몸을 가지게 된다는 전래의 이야기를 그렸다.

그림은 중앙의 분수를 기준으로 양쪽으로 나누어진다. 왼쪽은 황량하고 바위투성이 풍경을 배경으로 늙은 여자들이 수레에 타거나 들것에 실리거나 또는 누군가에게 업힌 채 분수로 향하고 있다. 그들은 인간의 오래된 욕망인 불사와 영원한 젊음을 향한 욕망의 존재들

〈젊음의 분수〉
크라나흐, 1546년, 나무에 유채, 122.5×186.5cm

이다. 그들이 밟고 오는 돌길은 그만큼 삶이 힘들다는 것을 말한다. 쭈글쭈글하게 처지고 약해진 육체. 어떤 이는 의사가 진료를 하기도 하고, 어떤 이는 막상 분수 앞에서 주저하기도 한다.

분수 안 왼쪽에는 늙은 여자들이 목욕을 한다. 이들이 오른쪽으로 가면 젊고 싱싱한 육체를 가지게 된다. 완전히 새로운 육체를 얻은 그녀들이 분수 밖으로 나오자 기사가 인도한다. 그리고 텐트에 들어가서 멋진 옷과 장신구를 걸치고는 꽃과 나무가 있는 들판에서 음식을 먹고 술을 마시고 춤을 춘다. 새롭게 얻은 젊음을 마음껏 즐기는 것이다.

이 그림에서 재미있는 부분은 분수에 들어가는 인물이 모두 여자라는 점. 남자들은 단지 젊어진 여자들과 접촉하기만 하면 다시 젊어진다. 그리고 원래의 전설에서는 단지 샘이었던 것을 여기서는 분수로 만들어서 그 위에 비너스와 큐피드를 그려 넣었다. 새로운 젊음을 주는 것은 사랑의 힘이라는 것이다. 이것은 크라나흐가 그림 주문자의 품위 있는 취향을 고려한 결과다.

상인 게오르크 기제의 초상 ──────── 한스 홀바인
+ The merchant Georg Gisze +

한스 홀바인, 〈상인 게오르크 기제의 초상〉은 당대 북유럽 주요 경제동맹인 독일 한자동맹으로 활동하던 한 상인의 초상화다. 그는 런던의 한자동맹 지점에서 가장 유능한 상

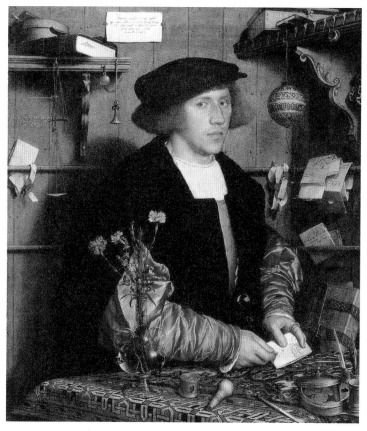

〈상인 게오르크 기제의 초상〉
한스 홀바인, 1532년, 나무에 유채, 96.3×85.7cm

인으로 이름을 날리던 게오르크 기제로 당시 나이 34세였다.

붉은 실크 윗도리에 검은 외투, 베레모를 쓴 그의 약간 흘겨보는 눈초리는 온화하면서도 상인다운 약삭빠른 분위기를 풍긴다. 한스 홀바인은 그의 대표작 중 하나인 〈대사들〉을 그릴 때처럼 이 작품

에서도 모델의 지위를 알려 주는 여러 소품들을 주위에 배치해 놓았다. 그러면서도 재물과 속세의 행복이 덧없음을 역시 빠뜨리지 않는다.

모델 앞에 놓인 책상 위에는 그가 쓰는 필기도구와 금시계, 꽃병이 놓여 있다. 꽃병과 거기에 꽂힌 카네이션, 로즈마리, 바질, 꽃무는 그의 변함없는 사랑과 신념, 순수함, 겸손을 상징한다. 시계는 시간의 흐름, 시들어 가는 꽃은 짧은 삶, 깨지기 쉬운 유리 꽃병은 가장 아름다운 것조차 영원하지 않다는 것을 의미한다.

안드로메다를 풀어 주는 페르세우스 - 페테르 파울 루벤스
✢ Perseus freeing Andromeda ✢

페테르 파울 루벤스, 〈안드로메다를 풀어 주는 페르세우스〉는 오비디우스의 『변신』에 나오는 이야기 중의 하나를 그리고 있다. 안드로메다는 에디오피아 여왕인 그녀의 어머니 카시오페이아의 교만 때문에 바위에 묶여 괴물의 먹이가 될 처지에 놓였다.

그녀가 감히 자신과 딸이 바다의 요정 네레우스와 그의 딸보다 더 아름답다고 큰소리를 쳤던 것이다. 이에 분노한 요정들이 바다의 신 포세이돈에게 호소하자 포세이돈은 해일을 일으키고 괴물을 보내어 왕국을 황폐하게 만들었다. 안드로메다는 이 괴물을 달래기 위한 제물로 바쳐져 사슬에 묶여 있었던 것.

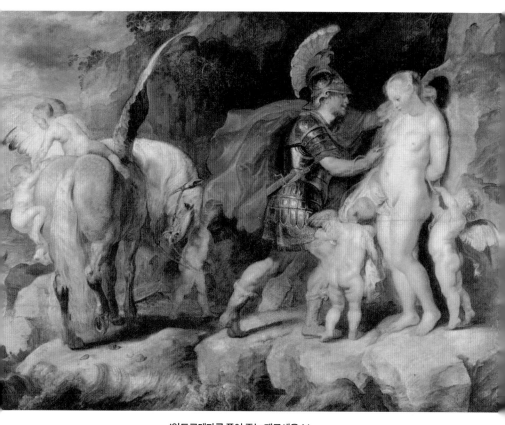

〈안드로메다를 풀어 주는 페르세우스〉
루벤스, 1622년, 나무에 유채, 100×138.5cm

그림 속 장면은 그리스 신화 속 영웅 페르세우스가 그녀를 풀어주는 순간을 그리고 있다. 그는 이제 막 메두사를 죽이고 오는 길인데 안드로메다와 결혼할 것을 조건으로 괴물을 물리치고 그녀를 구출하기로 한 것이다. 그림 왼쪽 아래 끝에 방금 그가 죽인 괴물이 입을 벌리고 죽어 있다.

루벤스는 안드로메다를 테마로 한 작품을 몇 점 남겼다. 이 작품은 그중에서 다양한 이야기를 추가한 것이다. 아기 천사들이 페르세우스가 타고 다니는 날개 달린 말 천마를 타고 노는가 하면, 공주를 구출하는 데 돕기까지 한다. 작품 속 인물들은 밝은 톤 누드로 루벤스의 1620년대 작품에 나타나는 부드러우며 흐릿한 그림자가 드리운 색채로 그려졌다.

수잔나와 장로들 ──────────── 렘브란트 반 라인
∻ Susanna and the elders ∻

렘브란트, 〈수잔나와 장로들〉은 구약성서에 나오는 이야기를 그린 작품이다. 이 테마로 그린 가장 유명한 작품으로 틴토레토의 것이 있지만, 이 그림과는 다른 순간을 묘사하고 있다. 틴토레토의 그림에서는 수잔나가 자신이 목욕하는 모습을 노인들이 훔쳐본다는 사실을 알아차리지 못하는데, 여기서는 분명히 알고 있는 상황이다. 그러니 틴토레토의 작품에서는 몰래 훔쳐보는 시선이 주요 테마가 되는 것이다.

화면의 절반을 차지하는 어두운 배경 앞에 수잔나와 두 장로가 등장한다. 수잔나는 지금 천으로 몸을 가까스로 가린 채 등을 돌리고 있다. 그녀의 뒤에서 한 장로가 천을 잡아당긴다. 그녀의 벗은 몸을 본 것을 구실로 유혹하는 것이다. 아마 오른쪽의 붉은 침대로 데려가려는 것일 게다. 그녀는 지금 그 검은 손아귀에서 벗어나려고 한다.

　관객을 바라보는 그녀의 간절한 눈빛은 공포에 질려 흔들리고 있다. 천 조각을 그러잡고 있는 남자의 눈빛은 사뭇 은밀하고 유혹적이

〈수잔나와 장로들〉
렘브란트, 1647년, 나무에 유채, 76.6×92.7cm

다. 가장 뒤에 있는 수염 난 노인은 이 광경을 구경하며 교활하고 음흉한 표정을 짓고 있다. 렘브란트는 이런 놀라운 장치로 긴박하고 극적인 순간을 강조하고 있다.

어머니가 있는 실내 ——————— 피테르 드 후크
÷ The mother ÷

　　　　　　　　　　　　　피테르 드 후크, 〈어머니가 있는 실내〉
는 네덜란드 풍속화에서 흔히 볼 수 있는 가정의 평화로운 실내를 그린 작품이다. 초기에 그는 여관 실내나 군인이 등장하는 장면을 자주 그렸으나, 1654년에 델프트로 이사하면서부터 조용한 정원이나 집 안 풍경을 주로 다루었다. 이것은 당시 델프트에서 활동하던 베르메르와 얀 스텐 같은 화가들의 영향을 받은 것으로 보인다.

　드 후크는 특히 베르메르와 여러 부분에서 겹쳐진다. 두 사람 모두 평범한 가정집 실내를 그리면서 비슷한 주제를 다루었고 원근법에 관심이 많았으며, 직물을 섬세하게 그리는 데 신경을 썼다. 그는 베르메르보다 원근법을 더 강조하는데, 그가 그리는 공간은 항상 방들이 이어지면서 다른 곳으로 열려 있다.

　이 그림에서도 앞쪽 어머니가 아이를 돌보는 방의 왼쪽은 막혀 있지만, 오른쪽 문을 통해 다른 방으로 열려 있다. 그리고 그 방은 또 다른 문으로 이어진다. 그는 이런 장치를 통해 시선의 움직임을 유도하며 화면에 깊이를 주어 실제 공간처럼 보이게 한다. 여기서 햇빛이

〈어머니가 있는 실내〉
피테르 드 후크, 1663년, 캔버스에 유채, 95.2×102.5cm

공간적인 환영을 더 강조한다. 다양한 조도의 빛과 타일이 깔린 바닥의 반사가 인물과 물체를 감싸는 것이다.

드 후크는 가정에서 벌어지는 아주 일상적인 움직임에 애정을 갖고 묘사하기를 좋아했다. 어머니가 요람을 젖혀 아이를 돌보고, 개는 주인 곁에서 눈치껏 서성이며, 아이는 아장거리는 걸음걸이로 밖으로 나가려 한다. 이런 동작의 묘사는 단지 스냅 사진을 찍은 것처럼 보일 수도 있지만, 실은 구조적인 목적을 가지면서 화면에 공간적인 깊이를 주기 위한 것이다.

진주 목걸이를 한 여자 ──────── 얀 베르메르
✛ Young woman with a pearl necklace ✛

게멜데 갤러리의 진가를 보여 주는 작품 중에 빼놓을 수 없는 것이 베르메르의 그림들이다. 약 35여 점이라는 아주 적은 수의 작품을 남긴 그의 작품을 소장하고 있는 미술관들은 거의 세계적인 명성의 미술관들이다. 그의 작품이 걸린 전시실로 발길을 옮긴다. 베르메르, 〈진주 목걸이를 한 여자〉는 고요함 속의 설렘을 그려 낸 작품이다.

베르메르의 작품 중 가장 널리 알려진 〈진주 귀걸이를 한 소녀〉와 제목이 비슷한데, 그 작품의 다소 관능적인 분위기는 여기서 찾아보기 힘들다. 여염집 여자가 빛이 환하게 들어오는 창가에서 거울을 들여다보며 목걸이를 걸어 보는 장면은 일상에서 자주 만나지만 놓치

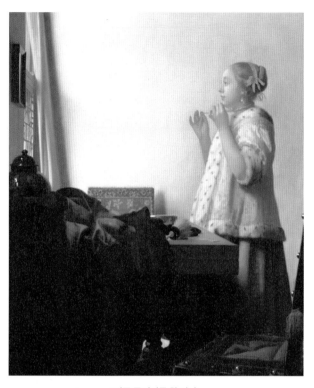

〈진주 목걸이를 한 여자〉
베르메르, 1665년, 캔버스에 유채, 55×45cm

기 쉬운 놀라운 순간으로 우리를 인도한다.

　노란 커튼이 쳐진 창가에서 흘러들어 온 황금빛이 아무 장식도 없는 하얀 벽을 물들이고 여자의 옷을 감싼다. 커튼의 노란색, 벽의 하얀색, 옷에 덧댄 하얀 털 그리고 노란 옷이 만들어 내는 색채의 앙상블이 절묘하다. 이 색채의 효과는 앞쪽의 어두운 검푸른 색에 의해 더 강조된다.

베르메르는 단지 색채뿐 아니라 앞에서 본 드 후크와 같이 정교한 원근법 공간을 만드는 데도 심혈을 기울였다. 이 작품의 소실점은 앞쪽 탁자 위에 있어서 주제의 눈높이 아래에 있다. 이렇게 낮은 시점을 택함으로써 인물과 형체를 기념비적으로 돋보이게 하는 효과를 만들어 낸다. 또한 그는 공간의 깊이를 강조하기 위해 오른쪽 끝의 의자를 과감하게 잘라서 그리는데 이것은 관객에게 친밀감을 부여하기도 한다. 이 그림에서 배경이 되는 벽은 그림조차 없는 텅 빈 면으로 여자와 거울 사이에 긴장의 장을 만들어 내고 모델에게 더욱 집중하게 만든다.

와인 잔 ──────────────── 얀 베르메르
✛ Glass of wine ✛

그의 다른 작품 베르메르, 〈와인 잔〉은 이와는 사뭇 다른 분위기를 보여 준다. 한 쌍의 남녀가 등장하는 그림 속 상황은 역시 창가의 비슷한 공간에서 일어난다. 멋진 옷차림의 남자가 테이블 위 주전자를 잡고 여자를 쳐다본다. 그녀는 지금 와인을 마시고 있고, 남자는 잔을 채울 준비를 하고 있다. 앞쪽 의자에는 대형 류트 키타로네가 놓여 있다. 베르메르는 전통적인 소재 '와인, 여자, 노래'를 그린 것이다.

비슷한 소재를 그린 다른 화가 테르 보흐의 작품에서는 남자가 여자의 어깨를 감싸고 있어서 보다 노골적이다. 그러나 베르메르는

이와는 다르게 둘 사이가 어떤 관계인지 밝히지 않고 그저 힌트만 줄 뿐이다. 술을 마신 뒤 어떤 결과가 일어날지 알 수 없다. 의자 위 키타로네는 조화와 경망스러움을 상징하지만, 창문 유리에 새겨진 문장은 여자의 조심스러움을 보여 준다. 곧 절제에 대한 은유인 것이다.

베르메르는 여기서도 놀라운 솜씨로 빛이 인물과 사물을 감싸는 것을 묘사하고 있다. 형태의 세부 묘사도 뛰어난데 이는 그의 후기

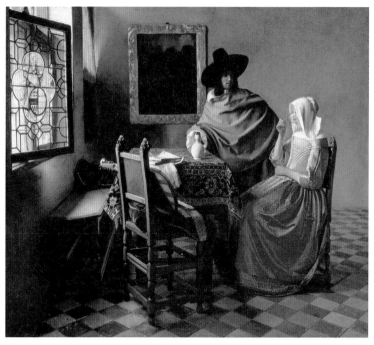

〈와인 잔〉
베르메르, 1662년, 캔버스에 유채, 66.3×76.5

작품에서 드러나는 주요 특징이다. 당대 광학자이자 현미경을 발명한 레벤후크와 친구 사이였던 그는 친구의 영향을 받아 그림을 그릴 때 광학 기구를 사용했으니, 바로 카메라 옵스큐라라는 기계다. 카메라의 초기 형태인 이 기구의 도움을 받아 육안으로는 관찰할 수 없는 세부 모습도 정교하게 그릴 수 있었던 것이다.

젊은 여인의 프로필 초상화 — 안토니오 델 폴라이우올로
✛ Profile portrait of a young woman ✛

이제 북유럽을 떠나 이탈리아 회화 작품을 감상하러 간다. 폴라이우올로, 〈젊은 여인의 프로필 초상화〉는 초기 피렌체 르네상스 초상화의 걸작이다.

마치 카메오 조각 같은 날렵한 얼굴선에 옅은 금발의 여자는 차가운 아름다움을 뽐낸다. 모델의 얼굴 라인은 순수하고 섬세하다. 포즈는 우아하고 자신감에 찬 표정은 고귀한 분위기를 한껏 풍긴다.

작품은 이전까지 피에로 델라 프란체스카나 무명 화가가 그린 것으로 여겨져 왔으나 최근 연구에 따르면 그림 스타일로 보아 폴라이우올로의 것으로 밝히고 있다. 배경의 한껏 내려온 지평선 위에 떠오른 모델은 그녀를 영원한 존재로 떠받든다. 아무런 장식이나 화장기 없는 그녀의 얼굴은 세밀하게 묘사된 옷의 자수와 절묘하게 대조를 이룬다.

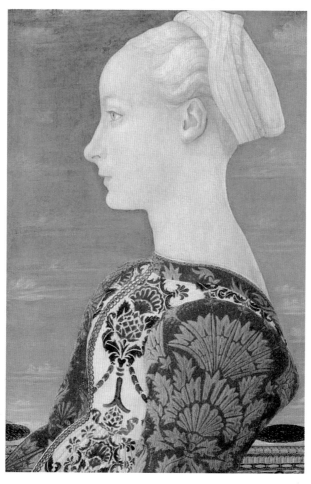

〈젊은 여인의 프로필 초상화〉
폴라이우올로, 1465년, 나무에 유채, 52.5×36.4cm

비너스와 마르스, 큐피드 ———— 피에로 디 코시모

÷ Venus, Mars and Cupid ÷

피에로 디 코시모, 〈비너스와 마르스, 큐피드〉는 사랑의 여신 비너스와 그녀의 연인이자 전쟁의 신 마르스를 정염을 제거한 채 그리고 있다. 이 작품은 르네상스 시대의 미술사 바자리가 특별히 소장했던 것이기도 하다. 그는 디 코시모가 언제나 이상한 아이디어 속에서 즐거워했다고 전한다. 사랑이 주요 테마인 이 작품은 아마 결혼식을 기념하기 위해 제작되었을 것이다.

작품 속 비너스와 마르스는 여느 그림들과 달리 매우 자연스러운 포즈를 취하고 있다. 사랑의 힘에 굴복한 전쟁의 신은 무기를 내던졌고, 아기 천사들이 원경에서 그것들을 가지고 논다. 두 사람 주위에는 큐피드뿐 아니라 토끼와 비둘기, 나비들이 한가롭게 놀고 있다. 또한 배경의 자연도 넓고 세심하게 묘사되었다.

거의 누드 상태의 비너스는 마르스를 바라보지만 그녀의 눈길은 무심하기만 하다. 이것은 무슨 이유일까? 고대, 특히 피렌체 르네상스의 기본 사상인 신플라톤주의에서는 성적인 의미를 제거한 채 비너스와 마르스를 바라보면 자연의 비옥함 그리고 반대되는 요소의 평화로운 조합의 의미를 가지게 된다. 디 코시모의 광대한 자연 묘사는 바로 그런 이유 때문이다.

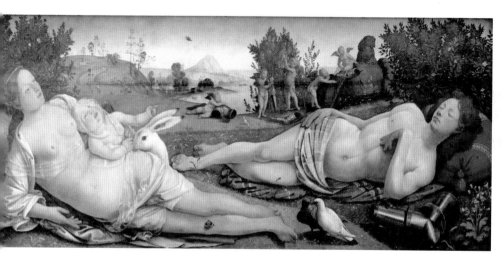

〈비너스와 마르스, 큐피드〉
피에로 디 코시모, 연도 미상, 나무에 유채, 72×182cm

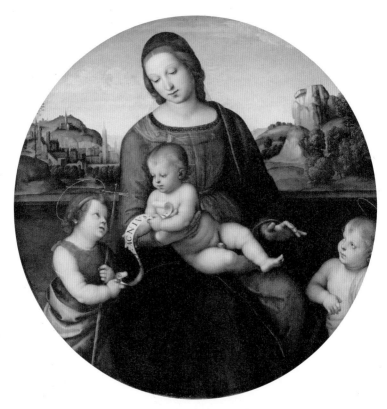

〈마돈나 테라누오바〉
라파엘로, 1505년, 나무에 유채, 원형 직경 88.5cm

마돈나 테라누오바 ——————————— 라파엘로 산치오
✢ Madonna Terranuova ✢

라파엘로, 〈마돈나 테라누오바〉는 르네상스 시기 피렌체 화가들 사이에 유행했던 톤도(원형의 화폭에 그리는 그림) 양식의 작품. 피렌체 우피치 미술관에 있는 미켈란젤로의 〈톤도 도니〉 역시 같은 포맷이다. 라파엘로는 피렌체를 방문하고 얼마 되지 않아 생애 처음으로 이 양식의 그림을 제작했다.

따뜻하고 차분한 색조의 온화한 성모자 그림은 라파엘로의 특기다. 그림 속 형태 중 가장 눈길을 끄는 것이 성모의 왼손. 그 손은 움직임이 매우 조심스럽다. 아이가 떨어지지 않게 떠받치려고 하는 모습이 안 그래도 차분한 이 화면에 더욱 절제를 불러온다.

과감한 단축법으로 작게 그려진 그녀의 손은 레오나르도 다 빈치의 영향을 잘 보여 준다. 아기 예수의 다리가 교차되는 것도 역시 그 영향이다. 다리를 꼬는 자세는 북유럽 르네상스를 이끈 네덜란드 회화, 특히 화가 멤링Hans Memling에게서 나온 것이기도 하며 배경의 세밀한 풍경 묘사 역시 같은 배경을 가진 것이다.

비너스와 오르간 연주자 ——————————— 티치아노
✢ Venus with a organ player ✢

티치아노, 〈비너스와 오르간 연주자〉는 미의 여신 곁에 오르간을 연주하는 인간이 등장하는 특이한 그림

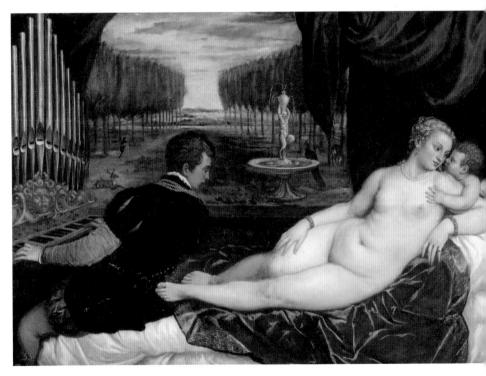

〈비너스와 오르간 연주자〉
티치아노, 1552년, 캔버스에 유채, 115×210cm

이다. 비너스는 긴 의자에 몸을 약간 올린 채 기대어 누웠다. 그녀는 지금 큐피드와 눈을 맞추고 있다. 그녀에게 사랑이 찾아오는 순간처럼 보인다. 바로 뒤에는 붉은 커튼이 드리워졌고, 이것은 원경의 광활한 자연 풍경으로 시선을 유도한다.

그림 왼쪽에는 잘 차려입은 남자가 오르간을 연주한다. 그의 손은 건반 위에 놓여 있지만, 눈은 여신의 몸에서 벗어나지 못한다. 이처럼 티치아노는 비너스와 오르간 연주자라는 평범하지 않은 조합을 발명했다. 이는 그가 르네상스의 주요 사상인 신플라톤주의에 따라 미를 인식하는 수단으로 시각과 청각이라는 두 감각을 이용하고자 했기 때문이다. 그러나 다른 견해는 여자를 유혹하기 위해 남자가 음악을 이용하는 것으로 볼 뿐이다. 여기서 큐피드는 둘 사이에서 사랑의 메신저가 되고 있다.

승리자 큐피드 ——————————————— 카라바조
✛ Cupid as victor ✛

카라바조, 〈승리자 큐피드〉는 이전과는 다른 큐피드의 모습이다. 이 그림에도 잘 나타나듯이 극명한 명암 대비가 돋보이는 키아로스쿠로의 기법으로 그린 아주 자연스러운 포즈의 모델은 카라바조의 특징이다. 마치 길거리에서 놀고 있는 장난꾸러기 아이 하나를 바로 불러낸 것 같다.

한껏 장난꾸러기 모습으로 그려진 사랑의 신 발치에는 여러 가지

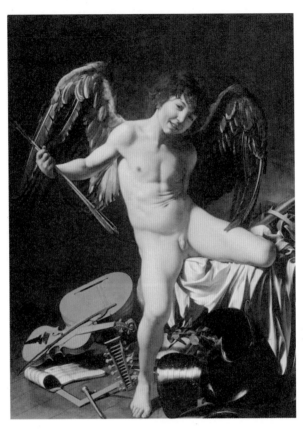

〈승리자 큐피드〉
카라바조, 1602년, 캔버스에 유채, 156×113cm

상징물들이 흩어져 있다. 악기와 악보, 자, 월계관, 무기는 예술과 과
학, 명성 그리고 무력을 의미한다. 사랑이 이 모든 것들을 이긴다는
뜻이다.

　큐피드의 미묘하게 조롱하는 듯한 미소와 성기를 그대로 드러낸

도발적이고 뻔뻔한 포즈는 세속적인 사랑이 고귀한 도덕과 지적인 가치를 놀리고 있음을 암시한다. 큐피드의 한쪽 발은 침대에 놓였고, 성기는 그림 중앙에 늘어져 있는데 이것은 한편으로는 동성애적인 코드도 포함하고 있다.

6. 19세기 역사를 간직한 세계문화유산

베를린 구 국립 미술관

주소 Bodestraße 1-3, 10178 Berlin, 독일
연락처 +49 30 266424242 | **관람시간** 오전 10:00~오후 6:00
휴관일 매주 월요일 | **입장료** 12euro

　수많은 미술관 중에는 특별히 역사의 어느 한 시기만을 다루고 있는 곳들도 있다. 흔히 르네상스나 바로크, 인상파, 아니면 동시대 현대 미술을 테마로 한 컬렉션을 소장하는 식이다. 하지만 그중에서 19세기 작품만을 다루는 곳은 그리 많지 않다. 그런 점에서 베를린 구국립 미술관은 눈에 띄는 곳이다. 특히 19세기 독일 낭만주의의 대가 카스파 다비드 프리드리히 컬렉션이 대표적인 미술관. 이 미술관 역시 건물 규모보다는 개성 있는 알찬 컬렉션이 더 인상적이다.

　베를린의 국립 미술관 여섯 곳 중에서 가장 오래된 이 미술관은 건물 자체도 19세기 미술관 건축의 훌륭한 예로 꼽힌다. 19세기 중에서도 특히 프랑스 혁명 직후부터 1차 세계대전 전까지의 약 150년 동안의 회화와 조각 작품을 꾸준히 수집했다. 그 결과 이 분야에서 가장 주요한 미술관 중 하나가 되었다.

　여기에는 당대 대표적인 자국의 예술가 카스파 다비드 프리드리히나 칼 블레첸을 비롯하여 고야, 존 컨스터블 같은 국제적인 화가들의 작품도 포함된다. 19세기 중반부터 말까지는 이전과 달리 여러 유파들이 한꺼번에 등장하는 현상이 벌어졌다. 대기의 효과에 집중하며

사실적이고 순수한 풍경을 추구한 바르비종파, 비전통적인 역사화에서 극히 개인적인 시각으로 현실을 포착하는 그림까지 매우 넓은 스펙트럼을 보여 주는 아돌프 멘첼 같은 화가, 자신의 눈에 비친 순간적인 빛의 흔적을 그려 나간 모네 같은 인상파 화가 등 다양한 그림들이 쏟아진 것이다.

한편 이 미술관의 특별한 강점인 19세기 조각품 컬렉션도 빼놓을 수 없다. 안토니오 카노바의 고전주의부터 시작해 신 바로크, 표현주의 등 여러 유파의 작품들을 볼 수 있다.

5월제 기둥 ——————————— 프란시스코 고야
❖ The Maypole ❖

독일 작가들의 작품을 본격적으로 감상하기 전에 스페인 화가 고야의 작품을 먼저 본다. 고야, 〈5월제 기둥〉은 5월에 스페인에서 벌어지는 축제 장면을 그린 것이다. 고야는 밝고 활달한 분위기의 초기 태피스트리 작품에서 이 테마를 이미 다루기도 했다. 그러나 세월이 흐른 후 고야는 질병으로 귀가 안 들리기 시작했고, 스페인에는 프랑스로부터 독립하려는 전쟁이 벌어지는, 안팎으로 어두운 상황이 닥쳤다.

그림을 보면 암흑이 짙게 드리운 풍경에 하늘을 가로질러 기둥이 섰고, 사람들이 그 위를 절망적인 자세로 오르고 있다. 전통적으로 이 축제 때는 미끄러운 기둥 끝에 음식을 매달아 놓고 기둥을 타고

〈5월제 기둥〉
고야, 캔버스에 유채, 82.7×103.5cm

올라가 먼저 음식을 손에 넣는 사람이 이긴다. 그리고 이를 두고 내기
가 벌어지고는 했다.

배경인 하늘은 번개가 치고 먹구름이 가득하며, 집은 창백하게 질
린 것 같다. 기둥을 둘러싼 사람들은 어둠 속에 묻혀 불안해 보인다.
왼쪽 뒤 다리 위에 걸린 십자가가 교회의 힘을 상징한다. 이는 고야의
말년 작품에 자주 등장하는 표현들이다.

하인리케 단네커의 초상 ——————— 고틀리프 시크
⁛ Portrait of Heinrike Danneker ⁛

처음으로 감상할 독일 화가의 작품은
고틀리프 시크, 〈하인리케 단네커의 초상〉으로 그리 흔하지 않은 독일
여인의 초상화다. 청량한 대기가 감싼 환한 풍경 속에 모델은 고전적인
기법으로 맑게 그려졌다. 그녀는 대지의 여신처럼 화면을 지배한다.

작품 속 여자는 슈투트가르트의 궁정 조각가인 단네커의 부인. 그

〈하인리케 단네커의 초상〉
고틀리프 시크, 캔버스에 유채, 119×100cm

녀는 지금 옆으로 앉아 관객을 향해 고개를 돌리고 있다. 손을 얼굴에 갖다 대고 무언가 생각하고 있는 듯하다. 다른 손에 든 꽃이 그녀와 배경의 자연을 연결한다.

그녀는 자연에 대한 자신의 사색을 그림으로 그리는 것에 기뻐하는 표정이다. 그 즐거움을 관객들과 함께한다. 한편 여자의 옷은 파랑, 빨강, 하양의 삼색으로 프랑스 국기의 색과 같아서 독일과 프랑스 사이의 역사를 떠올리게 한다. 모델의 일시적인 제스처, 현대사, 자연의 영원성 등이 한데 모여 조화를 이루고 있다.

해변의 수도사 ——————————— 카스파 다비드 프리드리히
÷ Monk by the sea ÷

이제 미술관의 대표 화가라 할 수 있는 카스파 다비드 프리드리히의 전시실로 간다. 숭고와 고독의 풍경화를 그린 그의 작품 중에서 제일 먼저 보는 것은 카스파 다비드 프리드리히, 〈해변의 수도사〉다. 그의 특기가 잘 발휘된 대표작 중의 하나다. 광막한 풍경 속을 혼자 거니는 수도승은 숙명적인 고독의 감정을 불러오기까지 한다.

화면은 당시에는 낯설던 명확한 수평 구도로 하늘과 바다, 땅을 나누었다. 하늘은 아래로 내려올수록 회색 구름이 짙어지고 바다는 암흑처럼 검다. 구름은 마치 검은 바다가 뿜어내는 연기처럼 보인다. 이 장엄한 풍경에 더해진 하얀 모래밭도 구름처럼 위로 솟아오른다.

〈해변의 수도사〉
프리드리히, 1810년, 캔버스에 유채, 110×171.5cm

그 위를 모자도 쓰지 않은 맨머리 수도사가 검고 긴 옷을 늘어뜨린 채 유령처럼 배회한다. 갈매기가 그의 머리 위를 날아다닌다. 수도승은 한없이 넓은 바다와 하늘을 마주하고 있다. 그의 시선이 닿는 곳은 끝이 없는 심연으로 이 그림의 주요 공간이 된다. 이곳에는 경계도 없고 명확하게 인식할 수 있는 것도 없다. 단지 낮과 밤, 절망과 희망 사이를 부유하는 감각만 있을 뿐이다.

떡갈나무 사이의 수도원 ——— 카스파 다비드 프리드리히
✦ Abbey among oak trees ✦

그의 다른 작품은 낭만주의가 사랑한

폐허의 완벽한 모델이 된다. 카스파 다비드 프리드리히, 〈떡갈나무 사이의 수도원〉은 앞 그림 〈해변의 수도사〉와 형제 같은 작품이다. 프리드리히는 두 그림을 1810년 베를린 아카데미 전시 때 동시에 선보였다. 그리고 두 그림 모두 왕실에서 구입했다.

두 작품에서 나타나듯이 과격할 정도의 세상으로부터의 격리, 형식적인 급진성은 독일 낭만주의의 주요 특징이다. 〈해변의 수도사〉에서 모델은 묵시록의 고독과 자연, 우주의 무한성 앞에서 길을 잃었다. 그는 삶과 그 경계에 대해 사색한다. 이 작품 〈떡갈나무 사이의

〈떡갈나무 사이의 수도원〉
프리드리히, 1810년, 캔버스에 유채, 110.4×171cm

수도원〉에서는 죽음의 문이 열렸다. 저승사자 같은 수도사들은 고딕의 폐허에 들어와 십자가 아래에서 장례식을 치르기 위해 관을 나르고 있다.

앙상한 나뭇가지들이 비록 얌전한 몸짓이나마 하늘을 찌르며 올라간다. 새벽의 첫 태양 빛이 하늘에서 내려와 아직 하늘을 떠나지 못한 초승달 위에 드리운다. 어슴푸레한 빛에 싸인 하늘과 달리 지상은 여전히 어둠에 묻혀 완전히 동떨어진 공간이다. 유일한 희망의 조짐이라면 십자가 위에 밝혀진 등불 두 개뿐이다. 그러나 그 불빛이 너무나 미약하기에 오히려 폐허의 절망에 대한 찬가로 보인다.

고독한 나무 ——————————— 카스파 다비드 프리드리히
÷ Solitary tree ÷

카스파 다비드 프리드리히, 〈고독한 나무〉는 앞 그림들보다는 다소 밝은 분위기다. 작품은 〈하루의 시간〉이라는 제목으로 만들어진 이폭화의 일부로 아침 시간을 나타낸다.

녹색 풀이 가득한 들판에 몇 그루의 나무와 작은 연못이 보이고 저 멀리 마을이 산 아래까지 이어진다. 커다란 떡갈나무가 마치 기념비처럼 화면 중앙에 버티고 서 있다. 양치기가 그 나무에 기대어 있고 그 뒤로는 양들이 한가롭게 풀을 뜯는다. 나무의 굵은 몸통은 거센 비바람에도 살아남았지만 끝부분은 부러진 상태다. 나무는 이미 죽은 것이다. 나무 위로는 구름이 성당 돔의 쿠폴라처럼 내려앉았다.

〈고독한 나무〉
프리드리히, 1822년, 캔버스에 유채, 55×71cm

프리드리히는 고전적인 회화의 구도에 반하면서 이 나무를 전경의
중심축으로 삼아 그림의 모든 공간 속에 파고든다. 그래서 이 커다란
나무는 하늘과 땅, 초월적인 것과 세속적인 것 사이에 대해 사색하는
존재가 된다. 한편 나무는 자연의 이미지로서 자연적인 힘과 생명의
힘을 간직하고 있다. 이와 동시에 죽은 나뭇가지는 이것 뒤에 존재하
는 실재의 생명을 의미하게 된다.

바다 위의 월출 ──────── 카스파 다비드 프리드리히
✛ Moonrise over the sea ✛

〈고독한 나무〉와 함께 그린 이폭화의
다른 부분은 카스파 다비드 프리드리히, 〈바다 위의 월출〉이다. 〈하루
의 시간〉 중에서 아침과 대조되는 달 뜨는 저녁을 같은 연도에 그린 것.
프리드리히가 특별히 좋아하는 테마의 그림들 중에서도 완성도가 높
은 작품이다.

저녁 하늘에는 구름이 겹겹이 쌓이고 그 뒤로 달이 반쯤 숨었다.
바다의 수면은 달빛에 반사되어 환하게 빛난다. 구름 장막을 뚫고 나

〈바다 위의 월출〉
프리드리히, 1822년, 캔버스에 유채, 55×71cm

온 달은 빛의 마법을 부린다. 황금색에서 희끄무레한 노랑, 보라, 푸른색이 빛과 어둠의 대조를 만들어 낸다. 여기에는 빛의 밝기와 천체 현상에 대한 감각이 작용한다.

자연의 경이에 감동받은 세 사람이 둥근 바위 위에 앉아 있다. 어두운 그들의 실루엣이 하늘과 바다의 어슴푸레한 빛을 더 빛나도록 강조한다. 달빛에 번득이는 바다를 향해 돛을 올린 배 두 척이 유령처럼 미끄러져 간다. 지상에 없을 것 같은 풍경의 아름다움이 숨 막힐 듯한 숭고의 드라마를 만들어 낸다.

창가의 여자 ——————— 카스파 다비드 프리드리히
‡ Woman at a window ‡

프리드리히의 작품 속 모델은 거의 혼자가 아닌 여러 명으로 등장한다. 그는 특정 개인보다는 집단에 더 관심을 가지고 있는 것처럼 보인다. 예외적인 그림 중 하나로 꼽을 수 있는 것이 이번 그림, 카스파 다비드 프리드리히, 〈창가의 여자〉다.

프리드리히의 스튜디오에서 등을 돌린 채 창밖을 보는 젊은 여자는 그의 부인 카롤린이다. 그녀는 지금 내부와 반대편의 엘베 강을 바라보는 중이다. 스튜디오 내부는 아무런 장식도 없는 헐벗은 공간. 수평선과 수직선만이 엄격하게 그어졌을 뿐 아무런 생명체도 보이지 않는다. 그저 모델과 창밖의 나무만이 살아 있다.

가장 높은 창문은 구름이 흐르는 하늘을 안에 가두어 내부로 가

〈창가의 여자〉
프리드리히, 1822년, 캔버스에 유채, 44×37cm

져온다. 마치 르네 마그리트의 캔버스에 담긴 풍경을 보는 것 같다.
프리드리히는 여기서 낭만주의의 주요 테마를 채택한다. 창문틀을
이용해 먼 곳과 가까운 곳을 연결하고 미지의 것에 대한 열망을 표현
한다. 외부로의 응시와 자연에 대한 사색은 또한 개인의 정신적인 영
역으로도 향하게 된다.

바닷가 바위 위의 고딕 교회 —— 카를 프리드리히 싱켈

✜ Gothic church on arock by the sea ✜

19세기 낭만주의 회화의 작품을 더 감상하기 위해 프리드리히와 동시대 화가의 그림을 보러 간다. 카를 싱켈, 〈바닷가 바위 위의 고딕 교회〉는 프리드리히와 비슷하게 해 질 녘 어둑한 풍경을 그리고 있다.

하늘은 믿기 어려울 만큼 아름다운 색채로 반짝이고 그 아래 뾰족한 고딕 교회가 높이 솟았다. 지는 태양은 교회에 가려서 후광만 비출 뿐이다. 교회는 바위와 한 몸인 듯 합쳐져서 구분하기 힘들 정도

〈바닷가 바위 위의 고딕 교회〉
카를 싱켈, 1815년, 캔버스에 유채, 72×98cm

다. 전경에는 한 무리의 사람들이 말을 타고 바닷가로 향한다. 아마도 배를 타려는 모양이다. 낭만주의가 사랑하는 미지의 세계로 가는 것이다.

싱켈은 특히 독일 낭만주의 시를 좋아해서 작품에 서사와 드라마를 담으려고 했다. 그는 독일의 오래된 이야기와 중세의 건물들에 큰 매력을 느끼고 화폭에 옮겼다. 한편 싱켈의 시대에는 한때 낭만주의자들 사이에 고딕이 크게 유행했다. 이것은 당시 독일인들이 독일이 고딕 양식의 원조라고 생각했기 때문이다.

클라라 비앙카 폰 콴트의 초상 — 율리우스 슈노르 폰 카롤스펠트
÷ Portrait of Clara Bianca von Quandt ÷

율리우스 슈노르 폰 카롤스펠트, 〈클라라 비앙카 폰 콴트의 초상〉은 우리를 15세기 이탈리아 궁정으로 안내하는 듯하다. 언뜻 르네상스 때의 그림 같지만 분명 위의 화가들과 동시대인 19세기의 작품이다. 그렇지만 배경의 기둥 배치나 원근법의 방식, 화려한 붉은 색의 헐렁한 의상과 모자, 오래된 악기 류트 같은 소품들은 아무리 봐도 르네상스 회화를 연상케 한다.

이런 작품이 만들어진 배경에는 주문자의 요구가 있었다. 모델의 남편이자 미술 후원자인 콴트가 신혼여행으로 로마에 갔을 때 이 초상화를 주문했다. 화가 카롤스펠트는 그의 뜻대로 라파엘로가 그린 〈아라공의 요안나〉를 따라 그렸다. 여기에 화가의 개인적인 취향도 더

〈클라라 비앙카 폰 콴트의 초상〉
카롤스펠트, 1820년, 캔버스에 유채, 37×26cm

해졌으니, 그는 저녁이면 가족과 함께 음악을 연주하고 시를 낭송하는 것을 좋아했다고 한다.

화가 프란츠 포르의 초상 ——— 프리드리히 오베르벡
⊹ Portrait of painter Franz Pforr ⊹

독일 화가들의 이탈리아 사랑이 돋보이는 다른 작품을 보자. 프리드리히 오베르벡, 〈화가 프란츠 포르의 초상〉 역시 모델이 로마에 있는 모습을 그렸다. 붉은 드레스를 입은 여자 같은 중앙의 모델은 엄연히 남자고 화가의 친구 프란츠 포르다.

화가는 모델이 가장 행복한 상태에 있을 때를 그리기 위해 그가 꾸었던 꿈을 그렸다. 꿈속에서 모델인 포르는 역사화가로 거장들에게 둘러싸인 방에서 아름다운 여인의 출현에 넋을 놓고 있었다. 모델은 고딕 양식의 아치 아래 옛날 독일 옷을 입고 앉아 있었다고 한다.

그의 오른쪽 여자는 모델의 부인으로 무릎을 꿇고는 마치 마리아처럼 뜨개질거리 같은 것을 들고 성서를 읽고 있는 중이다. 배경에 그려진 독일 도시와 이탈리아 해안선은 성서의 이야기를 그린 이 그림에서 독일과 이탈리아를 연결하는 주요한 단서가 된다.

〈화가 프란츠 포르의 초상〉
프리드리히 오베르벡, 1865, 캔버스에 유채, 62×47cm

〈발코니 방〉
아돌프 멘첼, 1845년, 캔버스에 유채, 58×47cm

발코니 방 ──────────── 아돌프 멘첼
✢ Balcony room ✢

아돌프 멘첼, 〈발코니 방〉은 19세기 독일 거장 중 한 명인 멘첼의 초기작으로 그의 작품 중 최고 걸작으로 꼽히는 그림이다. 미국 화가 에드워드 호퍼의 작품이 생각나는 실내 풍경화로, 바람에 날리는 커튼 그리고 발코니 창문으로 들어와 벽과 바닥에 흔적을 남긴 빛이 인상적이다.

19세기 중엽 독일에서 유행했던 간소하고 실용적인 비더마이어 양식의 가구가 있는 동시대 실내 풍경화들과는 달리 이 작품은 방 상태에 대한 실제 정보를 제공하지 않는다. 방의 공간 대부분은 가구도 없이 비어 있고 단지 거울에 방의 다른 부분이 비춰질 뿐이다. 프티 부르주아 가정의 흔한 가구가 들어선 실내는 이상하게 어질러져 있으며 집처럼 편안해 보이지도 않는다.

이는 이 그림이 무언가를 묘사하려는 의도보다는 그 자체의 생명력을 가지고자 하려는 것으로 보인다. 그림의 실제 목적은 다분히 비물질적이다. 강한 태양 빛이 하얀 커튼을 밀어내는 바람과 함께 방으로 들어와 실내를 환하게 비춘다는 것이다.

철 압연공장 ──────────── 아돌프 멘첼
✢ The iron rolling mill ✢

멘첼은 그 후 프로이센 황제 프리드

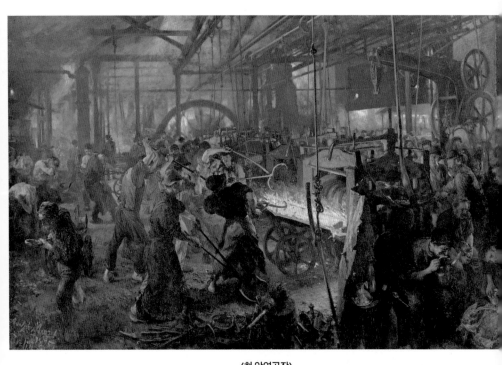

〈철 압연공장〉
아돌프 멘첼, 1875년, 캔버스에 유채, 158×254cm

리히 2세를 주인공으로 하는 여러 역사화를 그리기도 했고, 시간이 더 흐른 말년에는 산업화 시대의 풍경을 그리기도 했다. 그 당시 그림 아돌프 멘첼, 〈철 압연공장〉은 철강 공장에서 노동자들이 강철을 만드는 과정을 그리고 있다. 바야흐로 산업혁명의 물결이 휩쓸던 시기, 이미 프랑스에서는 쿠르베가 〈석공들〉을 그리며 이런 조류를 만들던 때다.

그는 1872년 수 주에 걸친 독일 실레시아 지방 여행을 통해 공장에서 수백 장의 스케치를 하며 산업 현장의 분위기에 익숙해졌다. 이런 풍부한 경험 덕분에 그는 대규모 군중이 등장하는 그림에 익숙해졌고, 현대 산업의 힘을 강하게 보여 주는 인물로 화면을 채우는 방법을 익혔다.

샛노랗게 달구어진 강철이 만들어 내는 빛과 어둠은 인간과 기계의 투쟁을 묘사하는 압도적인 드라마가 된다. 중앙의 분주하고 역동적인 부분은 태양 빛이 조용히 흩어져 내린 그 위의 나머지 부분들과 대조를 이룬다.

멘첼은 여기서 노동의 사회적 조건을 바라보는 비판적 관점보다는 생산 과정과 그것에 참여하는 사람들을 묘사하려는 예술적인 도전을 하고 있다. 그는 매일 벌어지는 일상적인 장면에 관심이 있었고, 자신의 최고의 기량이 발휘된 작품 하나를 만들어 냈다.

소파 위에서 ——————————— 빌헬름 트뤼브너
✢ On the sofa ✢

　　빌헬름 트뤼브너, 〈소파 위에서〉는 뮌헨 화파의 화가 트뤼브너가 그린 초창기 초상화 중 가장 뛰어난 작품에 속한다. 무거움과 가벼움, 어두움과 화사함이 묘하게 어우러지는 공간에 앉은 여자는 공허한 시선을 던지고 있다.

　　그녀가 입은 검은 옷은 불시에 방 안에 던져진 어둠의 조각처럼 공간에 스며들고 그 위로 얼굴과 손이 솟아난다. 어떤 감정이나 생각도 잘 드러나지 않는 표정의 모델은 얼굴보다는 빵을 들고 있는 손으로 말하고 있는 것 같다. 네덜란드 회화의 일상적인 풍경을 그린 풍속화 같기도 하지만 인물 내면의 심리를 표현하는 것에 더 치중한 것으로 보인다.

온실에서 ——————————— 에두아르 마네
✢ In the conservatory ✢

　　미술관에는 프랑스 인상파 작품들을 전시한 곳도 있다. 그중에서 마네, 〈온실에서〉는 두 인물의 심리 상태를 나타내기 위해 색채와 명암을 절묘하게 이용한 작품이다. 모델은 쥘 기에메와 그의 부인. 마네는 이 그림에서처럼 두 인물이 서로 마주 보는 듯한 포즈를 좋아했는데, 그들이 서로 대화를 나누는 듯한 분위기를 만들었기 때문이다.

〈소파 위에서〉
빌헬름 트뤼브너, 1872년, 캔버스에 유채, 52×45cm

〈온실에서〉
마네, 1879년, 캔버스에 유채, 115×150cm

　우아한 패션을 뽐내며 의자에 앉은 여자 모델은 파리의 옷가게 주인
이다. 두 사람은 의자를 사이에 두고 분리되어 있지만, 그녀는 자신을
향해 얼굴을 돌리고 있는 신사 남편과 이야기를 나누는 것 같다. 팔을
의자에 걸쳐 놓고 몸을 편 상태로 앉아 있는 여자는 화면에서 큰 부분
을 차지한다. 반면 남자는 의자에 몸을 기울이고 있는 포즈 때문에라
도 상대적으로 왜소해 보인다.

　화면 중심에는 두 사람의 손이 닿을락 말락 하고 있는데, 이것이
그림의 테마처럼 보인다. 두 손 사이에서 말이 오가는 것이다. 마네는

배경 식물에서 보이는 미묘하고 풍부한 색조의 변화, 인물의 일상적인 모습을 사색적인 장면으로 만들어 내는 솜씨, 거기에 모델의 심리 상태로 드라마를 그려 낸 놀라운 결과를 보여 준다.

7. 피카소와 그의 시대

베르그루엔 미술관

주소 Schloßstraße 1, 14059 Berlin, 독일
연락처 +49 30 266424242 | 관람시간 오전 10:00~오후 18:00
휴관일 매주 월요일

　언뜻 생각하기로도 베를린과 피카소는 그리 좋은 인연은 아닐 것 같다. 2차 세계대전 때 피카소는 프랑스에 머물면서 전쟁의 고통을 체험했으며 나치의 만행에 항의하는 대작 〈게르니카〉를 남기기도 했으니 말이다. 그런데 의외로 이 도시는 괜찮은 피카소 컬렉션을 갖추고 있다. 그러기에 이 미술관은 특히 피카소를 좋아하는 사람이라면 빼놓을 수 없는 곳이다. 또한 베를린의 작지만 알찬 미술관 중에서도 특히 빼어난 곳이다.

　미술관 컬렉션은 "피카소와 그의 시대"라는 별명으로 불리기도 한다. 그만큼 이 미술관은 피카소의 작품이 주체가 되는 곳이다. 그와 함께 20세기 초반 현대 미술을 선도한 스타, 마티스와 파울 클레의 작품이 곁들여진다.

　다소 생소한 미술관 이름은 설립자 하인츠 베르그루엔의 이름에서 따온 것이다. 그는 베를린 출신이지만 미국과 파리에서 생애 대부분을 보낸 미술품 중개인이었다. 처음부터 초기 현대 작가들 작품에 관심을 가진 그가 주로 수집한 것이 피카소, 마티스, 쿠르트 슈비터스, 클레 등이었다. 물론 그중에서도 피카소가 큰 비중을 차지한다.

베를린과 런던에서 이 수집품 전시가 큰 성공을 거두자 베를린시는 그에게 미술관 설립을 제안했다. 장소는 현재와 같은 샤를로텐부르크 궁 건너편 건물로 원래는 궁전 경비병들의 숙소로 사용하던 두 개의 건물 중 하나였다. 이 건물을 베를린시에서 기금을 모아 미술관으로 재탄생시킨 것이다.

베르그루엔은 파리에 머물던 시절에 다다이즘의 선구자인 트리스탄 자라의 소개로 피카소를 알게 되었다. 당시 그는 파리에 갤러리를 가지고 있었는데 피카소의 많은 판화와 드로잉 작품을 독점적으로 거래하는 화상이 되었다. 그 결과 피카소의 모든 시대를 아우르는 작품들을 수집할 수 있었다.

앉아서 발을 말리는 누드 ─────── 파블로 피카소
✧ Seated nude drying her foot ✧

그의 초기 작품으로 먼저 보는 것은 피카소, 〈앉아서 발을 말리는 누드〉다. 화면 대부분을 차지하는 여체의 볼륨감을 강조하며 고전적인 형태에 충실한 이 작품은 고대 로마 조각인 〈가시를 빼는 소년〉에서 모티프를 가져온 것으로 보인다. 피카소는 1917년에 로마를 여행하면서 이 작품을 보았을 것이다.

하지만 더 직접적으로는 르누아르의 1896년 작품인 〈풍경 속에 앉아서 목욕하는 여자〉에 영향을 받은 것으로 생각된다. 두 작품은 마치 거울 이미지처럼 모델의 앉은 방향이 반대지만 형태는 많이 비슷

〈앉아서 발을 말리는 누드〉
피카소, 1921년, 종이에 파스텔, 66×50.8cm

하다. 더구나 르누아르가 강조한 관능적인 매력이 풍기는 분위기도 여기서 발견할 수 있다.

두 작품 사이의 가장 큰 차이점이라면 무엇보다 르누아르는 배경에 따뜻한 전원 풍경을 그려 넣었지만 피카소는 차가운 에메랄드빛 바다를 그렸다는 점이다. 그리고 피카소는 여자의 손과 발을 비정상적으로 크게 그렸다. 피카소가 이전에 즐겨 묘사한 신고전주의적인 표현이 여기서는 왜곡되어 나타나는 것이다. 마치 여자의 몸보다는 거대한 손과 발이 주인공인 것처럼.

춤추는 사이렌 ——————————— 파블로 피카소
÷ Siren dancing ÷

피카소, 〈춤추는 사이렌〉은 피카소에게 영감이 되는 원천 중 하나인 신화 이야기를 그린 작품이다. 바다의 요정 사이렌, 나이 든 사티로스가 님프들과 함께 바닷가에서 디오니소스의 축제를 즐기고 있다. 영원한 욕망과 관능의 춤을 추는 것이다.

피카소는 이 그림에서 그들을 바다의 신 넵튠의 추종자들로 묘사한다. 그들은 물고기를 손에 쥔 채 님프들을 안고 바닷가를 달리고 있다. 그림에서 눈에 띄는 점은 왼쪽에서 오른쪽으로 갈수록 남자들의 피부 톤이 점점 더 짙어진다는 것. 반면 이들이 안고 있는 님프들은 창백하고 하얀 피부로 그려져 이들과 강한 대조를 이룬다.

〈춤추는 사이렌〉
피카소, 1933년, 종이에 잉크와 과슈, 34×45cm

녹색 매니큐어를 한 도라 마르 ——— **파블로 피카소**
❖ Dora Marr with green fingernails ❖

피카소, 〈녹색 매니큐어를 한 도라 마르〉는 피카소가 연인 도라 마르를 초기에 그린 작품. 1936년 파리의 카페 '두 마고'에서 만난 두 사람은 26살이라는 나이 차에도 불구하고 단번에 사랑에 빠졌다.

당시 피카소는 세계적인 명성을 누리고 있었고, 도라 마르는 유망

〈녹색 매니큐어를 한 도라 마르〉
피카소, 1936년, 캔버스에 유채, 65×54cm

한 사진가였다. 피카소는 첫눈에 그녀에게 반하고 말았다. 시인 폴 엘뤼아르에 의하면 그녀는 "완전한 미와 놀라운 지성"을 지닌 여자로 피카소의 이상형에 가까운 모델이었다고 한다. 물론 피카소는 이 아름답고 뛰어난 재능을 가진 여성을 입체파 기법의 기괴하고 슬픈 모습으로 그렸지만 말이다.

그림 속 도라는 팔걸이의자에 앉아 있다. 아름답지만 기괴한 타원형 얼굴은 약간 오른쪽으로 기울어졌고, 턱을 괸 손가락의 손톱은 역시 심상치 않은 녹색으로 물들었다. 얼굴 각도는 약간 프로필에 가깝고 스페인풍 헤어스타일은 고전적인 형태를 강조한다. 반면 그녀의 벌어진 손가락과 남다른 녹색 손톱은 우아함을 강조한다.

노랑 스웨터 ──────────── 파블로 피카소
⊹ Yellow pullover ⊹

이 작품을 제작하고 약 3년 후에 도라의 모습을 다시 그린 것이 피카소, 〈노랑 스웨터〉다. 2차 세계대전이 발발하여 독일군이 프랑스를 침공하자 피카소는 파리를 떠나 프랑스 남서지방의 루아양에 와 있었다. 그는 전쟁 내내 힘든 생활을 하면서도 마티스 등과 함께 프랑스에 머물렀다.

피카소는 도라와 함께 주로 좁은 호텔방에 갇혀 지내는 생활을 하면서도 그녀를 모델로 그림을 계속 그려 나갔다. 이 작품은 앞의 그림과 사뭇 다르게 보인다. 이전 작품이 그녀의 개성을 강하게 드러냈

〈노랑 스웨터〉
피카소, 1939년, 캔버스에 유채, 81×65cm

다면, 여기서 피카소는 자신의 회화적 실험, 즉 입체파의 방식을 적극 구현하고 있다.

도라는 이 그림에서도 의자에 앉아 있다. 그녀의 얼굴은 두 부분이 동시에 나타나서 한쪽은 정면, 다른 쪽은 약간 옆으로 얼굴을 돌린 모습이다. 앞의 그림과 다른 확실한 입체파 기법이지만 동시에 고전적인 분위기도 어느 정도 지니고 있다.

모든 것이 파괴되고 변형되는, 전쟁이 일어난 시대 상황은 모델의 스웨터를 죄수나 정신병자가 입은 구속복처럼 묘사하도록 만들었다. 그녀의 우아한 녹색 손톱은 이제 투박하고 흉측한 발톱으로 바뀌었다. 도라 마르는 피카소가 그린 자신의 그림을 좋아하지 않았다. 그의 그림에는 자신은 없고 피카소만 있다고 했는데, 이미 이때부터 그런 불만을 가졌는지도 모른다.

노란 집 위 천상의 꽃 ——————— 파울 클레
✛ Celestial flowers over yellow house ✛

미술관에서 피카소 외에 다른 작가 작품으로 먼저 보는 것은 파울 클레, 〈노란 집 위 천상의 꽃〉이다. 마치 어린아이의 상상력을 바탕으로 그린 것 같은 클레의 순수한 형태와 색채는 우리에게 편안함과 위안을 주는 효과가 있다.

그림의 가장자리는 수많은 삼각형들이 그려졌는데 이것들은 마치 화살표처럼 위로는 하늘을, 아래로는 땅을 가리킨다. 직사각형 테두

〈노란 집 위 천상의 꽃〉
파울 클레, 1917년, 종이에 수채, 23×15cm

리 안의 노란 집 지붕 위로는 유기적이고 기하학적인 형태들이 나란히 솟아오른다. 꽃은 자라서 하늘에 닿고 땅의 경계는 무너졌다. 소나무도 흔들리며 우산처럼 활짝 펴졌다.

그림을 주로 채운 것은 빛과 환한 수채물감이지만, 가끔 바탕의 검은 쵸크칠이 드러나서 이를 방해하며 땅이 우주적 범위 속에 있음을 의미한다. 직사각형 프레임 속 검은 삼각형은 크리스탈이 묻힌 땅 속의 어두운 영역을 가리킨다. 그림은 식물과 집, 광물이 하나로 어우러지는 우주를 묘사하고 있다.

줄넘기 하는 여자 ———————— 앙리 마티스
✢ Woman skipping ✢

마지막으로 보는 다른 작가의 작품은 피카소와 쌍벽을 이루는 마티스의 그림. 마티스, 〈줄넘기 하는 여자〉다. 과슈를 칠한 색종이를 오려서 붙이는 기법은 마티스가 병으로 몸이 불편하던 말년에 주로 하던 방식이다. 그러나 그는 이미 1909년에 이 기법을 실험했고, 1930년대에 유명한 〈댄스〉를 제작하면서 벽화와 함께 색종이로도 처음 만들었던 적이 있다.

이 작품에서 마티스가 추구한 본질적인 것으로의 축소라는 테마는 바로 '동작'이다. 말년에 접어들면서 마티스의 미니멀리즘화된 시각적 상징을 추구하는 경향은 더욱 뚜렷해졌다. 프랑스 남부 방스의 로자리오 예배당에 그린 간결한 선의 벽화와 〈푸른 누드〉 시리즈 시

기를 거치고 나서 그의 작품에는 아라베스크 문양과 교차되는 형태가 주된 모티프가 되었다. 이 작품에서는 그것이 곡선 형태를 배열하고 붙이고 푸른 색종이를 너울거리게 함으로써 자유롭게 떠다니는 몸의 형태를 만들어 내었다.

〈줄넘기 하는 여자〉
마티스, 1952년, 종이에 과슈 채색 색종이, 145×98cm

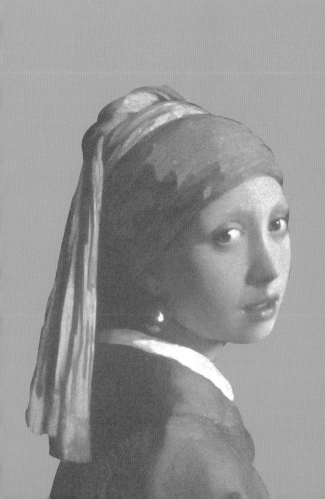

3장

네덜란드
헤이그

Hague

8 마우리츠호이스 미술관

8. 유럽의 숨은 진주 같은 곳

마우리츠호이스 미술관

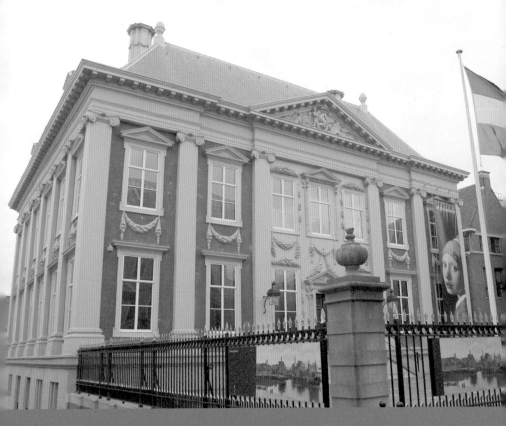

주소 Plein 29, 2511 CS Den Haag, 네덜란드
연락처 +31 70 302 3456 | **관람시간** 오전 10:00~오후 6:00
휴관일 월요일 단축 영업 | **입장료** 14euro

　유럽의 작지만 알찬 미술관 중에서도 대표로 꼽을 만한 곳 중 하나가 바로 이곳이다. 유명한 베르메르의 〈진주 귀걸이를 한 소녀〉와 그의 걸작으로 꼽히는 풍경화 〈델프트의 전경〉을 필두로 렘브란트의 빼어난 자화상과 그 외 네덜란드와 플랑드르의 거장인 루벤스, 프란스 할스, 얀 스텐, 얀 브뤼헐의 작품을 소장하고 있기 때문이다.

　미술관 마우리츠호이스는 원래 왕립 미술관이었으나 1990년대에 사립 미술관이 되었다. 미술관 이름은 네덜란드의 브라질 주재 사령관이었던 마우리츠 총통의 이름을 따서 지었다. 그가 1640년경 인근의 호프 비이베르 호수 주변에 현재의 건물을 짓고 거주한 것이다. 그렇지만 그가 미술 작품을 수집한 것은 아니다. 현재 소장품들의 중심은 18세기 네덜란드의 총독인 빌렘 5세가 수집한 것들이다. 이를 그의 아들인 빌렘 1세가 왕립회화 미술관에 기증했고, 이것이 오늘날까지 내려오게 되었다.

　미술관에 가까이 가면 건물 밖에 〈진주 귀걸이를 한 소녀〉가 대형 걸개그림으로 여러 개 걸려 있어 새삼 그 유명세를 짐작할 수 있다. 마우리츠호이스에 소장된 베르메르의 그림은 이 작품 외에 그가 살

던 델프트를 그린 풍경화도 있다. 바로 〈델프트의 전경〉으로 이 그림 역시 건물 바깥에서도 만나게 된다.

델프트의 전경 ──────────────── 얀 베르메르
✛ View of Delft ✛

베르메르의 또 다른 걸작으로 일컬어지는 이 작품은 완숙기에 접어든 대가의 솜씨를 보여 주기에 손색이 없다. 완벽한 풍경화가 북유럽 하늘 아래 펼쳐진다. 그림에도 조예가 깊었던 소설가 프루스트가 최고의 풍경화로 일컫기도 했던 작품으로, 그의 소설 속에서 주인공은 이 놀라운 그림 앞에서 자신이 쓰는 글이 얼마나 무력한지 깨닫고는 절망하며 그만 쓰러지고 만다.

이 작품은 베르메르의 단 두 점밖에 없는 정말 희귀한 풍경화다. 다른 한 점인 〈델프트의 거리〉는 암스테르담 국립 미술관에 있다. 작품을 보면 그가 빛을 다루는 데 얼마나 뛰어났던 인물인지 잘 알게 해 준다.

작품 속에는 지상의 것 같지 않은 신비한 빛이 하늘에서 내려와 대지를 감싼다. 검고 푸르고 노란 구름은 흰 구름을 어루만지고, 어두운 건물들의 그림자가 맑은 물 위에 어른거린다. 왼쪽 아래 검은 옷을 입은 사람들은 눈부시게 빛나는 대지와 물가에 강한 악센트를 준다. 그들은 언제부터 거기에 서 있었을까? 풍경은 무척 고요해서

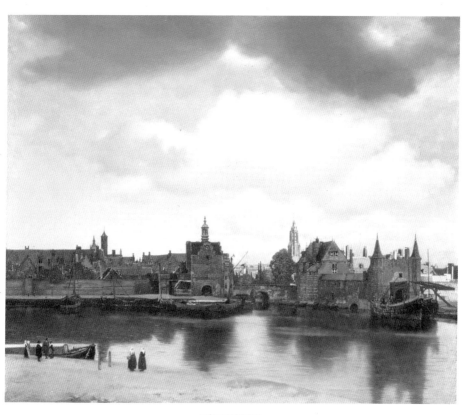

〈델프트의 전경〉
베르메르, 1661년, 캔버스에 유채, 97.5×117.5cm

가냘픈 미풍에도 모든 것이 한꺼번에 날아가 버릴 것 같다. 그림 앞에서 나도 모르게 프루스트의 주인공처럼 숨이 막히는 듯한 경험을 하게 된다.

진주 귀걸이를 한 소녀 —————— 얀 베르메르
✥ Girl with a pearl earing ✥

다음은 〈진주 귀걸이를 한 소녀〉. 베르메르는 풍속화뿐만 아니라 '트로니Trony'라고 불리는 일련의 그림들도 많이 그렸으니, 이 작품 역시 그에 속한다. 흔히 생각하듯이 일반적인 초상화는 아니다. 후에 문학적인 상상력을 불러일으킨 소녀의 진주 귀걸이를 눈에 보이는 그대로 받아들이면 안 된다.

왜냐하면 당시 네덜란드에서 많이 그렸던 장르인 트로니의 특징으로는 사람의 얼굴을 그리되 화가가 상상을 해서 모델의 복장을 인위적으로 만들어 내기 때문이다. 그림 속 소녀의 터키식 터번이나 큰 진주 귀걸이 등이 여기에 속한다. 결국 그림 속 진주 귀걸이는 실제가 아니라 작가가 상상 속에서 그린 것. 이것이 먼 훗날 역시 작가의 상상의 산물인 소설과 영화 속에서 재등장하는 것이다.

생각보다 작은 이 초상화 앞에 마주 서면 특이한 느낌에 사로잡힌다. 순수와 관능이 묘하게 어우러지는 신비한 분위기다. 흔히 이 작품을 북구의 모나리자라고 부르는데, 레오나르도의 정숙한 모나리자와는 분위기가 상당히 다르다.

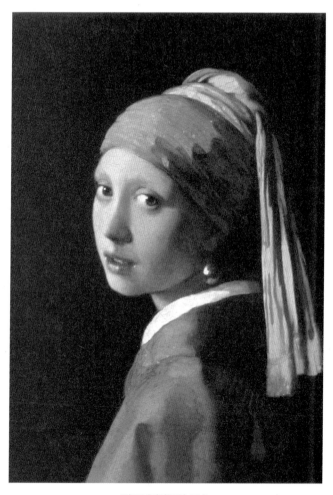

〈진주 귀걸이를 한 소녀〉
베르메르, 1665년, 캔버스에 유채, 44.5×39cm

이 작품 속 관능은 아직 농익지 않았고, 그림의 푸른 터번으로 꼭 꼭 싸맨 머리카락처럼 감추어져 있다. 그래서 이 그림이 더욱 매력적이리라.

소녀의 살짝 벌어진 빨간 입술과 큰 눈은 에로틱하고 백치미까지 풍긴다. 그렇지만 이와는 대조적으로 검은 배경 속에서 튀어나온 듯이 고개를 돌리고 있는 포즈는 신비한 분위기를 만들어 낸다. 완벽한 구도와 섬세한 광선의 처리, 독특한 색채의 대비가 인상적이다. 거기다 실제 작품 속 오래된 물감들이 미세한 균열을 일으키며 만드는 얼굴 주름은 전율을 불러일으킨다.

그런데 이 그림에는 재미난 사연도 전해진다. 이 걸작이 베르메르 생전에는 팔리지 않다가 1881년 한 수집가가 아주 헐값에 구입해 나중에 마우리츠호이스에 기증한 것. 지금에야 베르메르가 동시대 거장 렘브란트와 버금가는 대접을 받지만, 그는 생전에는 그다지 큰 명성을 누리지 못했다. 그저 지방의 작은 도시 델프트에서나 유명했다. 그러다가 사후 200년이 지나 19세기 중반 프랑스 비평가 테오필 토레에 의해 비로소 그의 진가를 인정받게 된 것이다.

베르메르의 생애는 그리 많이 알려지지 않았으나, 그는 화가이면서도 아버지의 유산으로 여관을 물려받아 운영했다고 한다. 미술품 시장이 본격적으로 열리기 시작한 17세기 네덜란드에 살았지만, 예술가의 삶이란 여전히 고단해서 그처럼 부업을 가진 화가가 많았다. 게다가 그는 열 명이 넘는 자식이 있는 엄청난 대가족을 먹여

살리느라 고생이 많았다.

그런데 후세 사람들이 밝힌 연구 결과에 의하면 당시 발전한 과학 기술이 베르메르의 작품에 많이 기여했다. 현재의 카메라의 전신이 되는 '카메라 옵스큐라'라고 하는 장치가 그때 있었다. 베르메르는 이 기계로 사진을 찍지 않고, 렌즈를 통해 들어온 이미지 위에 밑그림을 그렸다고 한다.

그의 그림에서 도저히 인간의 눈이 구별하지 못하는 극히 작은 디테일까지 놀랍도록 자세히 묘사된 데에는 이런 비밀이 숨겨져 있었다. 거기다 어떤 작품에서는 카메라 렌즈의 광학적 특성이 만드는 묘사가 보이기도 한다.

마우리츠호이스에서 만나는 또 다른 화가는 렘브란트다. 친절하게도 베르메르의 작품들 바로 옆에 걸려 있어서 관람하기에 무척 편하다. 렘브란트는 다른 작품들도 많지만 특히 자화상을 많이 그린 화가로 유명하다. 자화상의 장점이라면 모델을 언제나 손쉽게 구할 수 있다는 점, 아무리 오래 앉아 있어도 짜증을 내지 않는다는 점 그리고 모델료가 들어가지 않는다는 점 등이 있겠다. 그래서 반 고흐 같은 가난한 화가들이 특히 자화상을 즐겨 그렸다. 또는 뒤러처럼 나르시시즘, 즉 자기애에 빠진 사람도 많이 그리는 테마다.

렘브란트의 자화상은 다른 화가들이 흔히 하는 것처럼 자신의 상황과 내면을 미화하지 않는다. 자신의 약점과 추함마저 그대로 드러낸다. 자신이 잘나가고 행복하던 때는 물론이고 불행이 닥치고 슬픔에

빠져 초라해진 모습까지 숨김없이 그린다. 거기에는 불행에도 굴하지 않는 한 인간이 담겨 있다. 그의 자화상이 우리 모두에게 큰 감동을 주는 이유가 여기에 있다.

자화상 ——————————— 렘브란트 반 라인
✢ Self portrait ✢

　　　　　　　　　미술관에는 친절하게도 세 점의 렘브란트 자화상이 시기별로 나란히 걸려 있다. 각각 청년기와 중년기 그리고 노년기에 속한다.

23세의 나이에 그려진 청년기 〈자화상〉에서 렘브란트는 자신만만한 모습이다. 좌측 위에서 비추는 빛으로 얼굴의 절반 가량은 어둠에 묻혔지만, 밝게 빛나는 부분에서 그의 당당한 눈초리와 입 모양을 볼 수 있다. 당시 그는 세상에 이름을 막 알리기 시작하던 때였다. 앞으로 다가올 성공에 대한 확신과 젊은이의 패기를 들여다볼 수 있다.

모자를 쓰고 있는 자화상 —————— 렘브란트 반 라인
✢ Self-portrait with a hat ✢

　　　　　　　　　다른 작품인 〈모자를 쓰고 있는 자화상〉은 31세에 그렸다. 고개를 돌린 자세로 거의 얼굴의 절반만 보

〈자화상〉
렘브란트, 1629년, 캔버스에 유채, 37.9×28.9cm

〈모자를 쓰고 있는 자화상〉
렘브란트, 1637년, 캔버스에 유채

이는 이 작품에서 그는 특이한 모자를 쓰고 있다. 하늘로 치켜 올라간 모자의 장식은 그를 오만한 부르주아나 고위 관료로 보이게 만든다.

그런데 이 작품은 이런 분위기 때문인지는 몰라도 렘브란트의 자화상이 아닌 것으로 보는 의견도 있다. 어느 고위 공무원의 초상화라고 생각하는 것이다. 여기서 한 가지 짚고 넘어갈 것은 유난히 자화상이 많은 렘브란트의 작품들은 그림마다 그의 얼굴이 상당히 다르게 보인다는 점이다. 아무래도 다양한 빛이 비추는 상태에서 그리다 보니 그렇기도 하고, 한편으로는 제자들에 의한 복사본 또는 위작도 많다 보니 그럴 수밖에 없다. 하지만 그동안 수차례 검증이 있었으니 이 작품의 진위를 의심할 필요는 없겠다.

아무튼 이 그림이 그려진 바로 3년 전에 그는 무척이나 바랐던 사스키아와의 결혼에도 골인했고 한창 성공 가도를 달리고 있던 상태였다. 비록 아내가 질병으로 세상을 떠난 탓에 결혼 생활은 8년밖에 지속되지 못했지만, 렘브란트는 어린 부인을 무척이나 사랑했고 그녀를 모델로 숱한 데생과 그림을 남겼다. 그리고 그중에는 병이 들어 얼굴이 점점 변해 가는 모습조차 담겨 있으니, 자신뿐만 아니라 모델의 솔직한 모습을 담아 내는 그의 예술관을 엿볼 수 있다. 여담이지만 이런 태도 때문인지, 그의 초상화가 모델을 닮지 않았다고 의뢰인이 그림값을 지불하지 않아 재판까지 한 경우도 있었다.

63세의 자화상 ——————————— 렘브란트 반 라인
✦ Self-portrait ✦

마지막 〈63세의 자화상〉은 그가 죽은 해인 63세에 그린 것이다. 한 가지 재미있는 사실은 렘브란트의 청년, 중년기 초상화들은 베르메르의 〈진주 귀걸이를 한 소녀〉처럼 사실이 아닌 가상이 들어가는 트로니 장르에 맞게 그려진 반면, 말년에는 순수하게 자신의 사실적인 모습을 그렸다는 점이다. 그래서 젊은 시절의 렘브란트는 때로는 실제로 그가 한 번도 되지 않았던 관리, 군인의 차림으로 그려지기도 한다. 그래서 작품 〈탕자〉처럼 아내 사스키아와 함께 방탕한 탕자의 모습으로, 약간은 코믹한 모습으로도 등장했던 것이다.

그리고 분장하지 않고 자기 모습 있는 그대로를 그린 말년의 초상화들, 그 대표작 중의 하나가 이 그림이다. 정면을 바라보는 그의 얼굴은 늙고 지친 모습이다. 터번을 쓰고 있는 주름진 얼굴에서 그의 입은 예전같이 확신에 차 있지 않다. 청년기나 중년기의 당당함은 모두 사라졌다. 단지 인간으로서의 마지막 본연의 모습이 보일 뿐이다.

어쩐지 울음이라도 터트릴 것 같다. 눈빛은 그래도 여전히 살아있지만 역시 슬픔을 담고 있는 눈이다. 이 그림이 그려지기 수년 전에 이미 그의 두 번째 아내 헨드리케가 죽었다. 엎친 데 덮친 격으로 바로 1년 전에는 전처 사스키아와의 사이에서 태어난 아들 티투스도 죽고 말았다. 특히 아들의 죽음이 그에게는 감당하기 힘든 슬픔

〈63세의 자화상〉
렘브란트, 1669년, 캔버스에 유채

이었다. 하지만 그림에 슬픔만 있는 것은 아니다. 그림 속 렘브란트는 그런 고통 속에서도 한 인간으로서, 예술가로서의 위엄을 잃지 않고 있다. 그 모습은 조용하지만 힘이 있고 인간적인 울림을 주며 감동적이기까지 하다.

툴프 박사의 해부학 강의 ——— 렘브란트 반 라인
✧ Doctor Nicolaas Tulp demonstrating the anatomy of the arm ✧

렘브란트의 다른 그림으로는 렘브란

〈툴프 박사의 해부학 강의〉
렘브란트, 1632년, 캔버스에 유채, 169.5×216.5cm

트, 〈툴프 박사의 해부학 강의〉가 있다. 어두운 배경과 검은 옷을 입은 사람 앞에 창백하게 빛나는 남자의 시체가 먼저 눈에 들어온다. 오른쪽에 가위를 들고 강의하는 외과 의사 툴프 박사와 이를 동료 의사들이 둘러싸고 있는 장면.

지금 헤이그 외과 의사 길드 주최로 열린 해부학 실습이 열리고 있는 순간이다. 강한 명암 대비와 등장인물들의 생생한 표정, 역동적인 구성이 화면에 힘을 더한다. 당대 다른 집단 초상화에서 찾아보기 힘든 렘브란트만의 장점이다. 그런데 이 실습에는 동료 의사나 의과대학 학생들뿐 아니라, 일반 시민들도 참석했다.

지금은 잘 상상이 가지 않지만 당시에는 입장료를 받고 이러한 공개 해부를 했다. 그들은 '의학의 발달을 위해서'라는 가치 아래 이러한 행사를 연 것이다. 아무튼 역시 매우 실용적인 사고방식의 네덜란드인들에게는 잘 어울린다는 생각도 든다.

웃는 아이 ──────────────────── 프란스 할스
✧ Laughing boy ✧

그리고 위의 베르메르, 렘브란트와 더불어 17세기 네덜란드 회화를 이끈 프란스 할스의 작품도 전시되어 있다. 〈웃는 아이〉는 서민적인 화풍의 할스 특색이 잘 드러나는 작품. 그림 속 아이는 일반적으로 귀엽고 예쁜 소년 초상에 익숙한 관객의 눈에는 참 매력이 없는 아이다. 가장 눈에 띄는 소년의 입은 얼

〈웃는 아이〉
프란스 할스, 1625년, 캔버스에 유채, 지름 30.45cm

마나 오래 양치질을 하지 않았는지 누렇게 치석이 끼었고, 머리도 빗질을 하지 않아 떡이 졌다. 할스의 거칠고 투박한 붓질이 이를 더욱 강조한다.

인간의 타락과 에덴동산 ──────── 얀 브뤼헐·루벤스
✛ The garden of Eden with fall of man ✛

　　　　　　　　마지막으로 얀 브뤼헐과 루벤스가 공동 작업으로 완성시킨 작품 〈인간의 타락과 에덴동산〉을 본다. 천국 같은 풍경 속에 아담이 이브에게 선악과를 받아 들고 있고, 그들 주

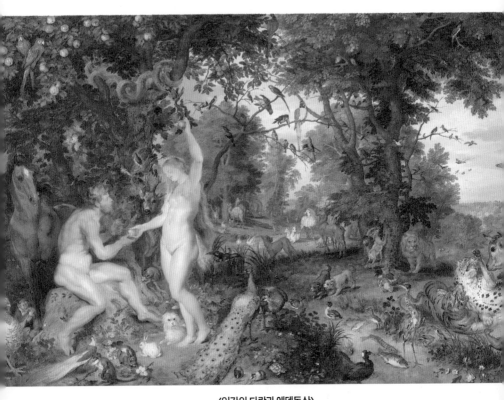

〈인간의 타락과 에덴동산〉
얀 브뤼헐 · 루벤스, 1651년

위에는 온갖 동물들이 있는 그림. 이 작품에서 브뤼헐은 풍경과 동물 부분을, 루벤스는 사람 부분을 맡았다. 그래서 브뤼헐의 세밀한 세부 묘사와 그와 대조적인 루벤스의 대담한 터치를 같이 비교해 볼 수 있는 진귀한 작품이다. 마우리츠호이스의 성격에 잘 맞는 그림이라 하겠다.

3 – 1장

네덜란드
오테를로

Otterlo

9 크뢸러 뮐러 미술관

9. 고흐의 발자취를 찾아서
크뢸러 뮐러 미술관

주소 Houtkampweg 6, 6731 AW Otterlo, 네덜란드
연락처 +31 318 591 241 | **관람시간** 오전 10:00~오후 5:00
휴관일 매주 월요일 | **입장료** 14euro

크뢸러 뮐러 미술관은 특별히 어느 한 화가의 이름을 따서 지은 미술관은 아니지만, 고흐 미술관이라고 불려도 무방할 만큼 그의 작품 컬렉션이 훌륭한 곳으로 유명하다. 고흐를 사랑해서 특별히 그의 작품을 보러 오는 사람들, 아니면 열렬한 미술 애호가들이 일부러 시간을 내서 많이 찾아온다. 넓은 공원 안에 있는 미술관은 쾌적한 주변 환경 덕에 나들이 가기에도 좋다.

미술관은 암스테르담에서 1시간 반 정도 버스를 타고 들어간다. 그런 다음 무료로 대여해 주는 자전거를 10분 정도 타거나 여유가 있다면 천천히 걸어서 들어갈 수 있다. 이왕이면 자전거를 이용하자. 자전거를 유독 사랑하는 나라답게 아주 편하게 이용하도록 만들어 놓았다.

공원을 가로질러 가다 보면 어느새 현대적인 디자인의 건물 크뢸러 뮐러 미술관이 보인다. 낮고 길쭉한 모양의 적당한 크기의 건물이다. 미술관은 독일 기업가의 딸이었던 헬렌 뮐러와 네델란드 기업가 남편 안톤 뮐러가 평생을 바쳐 수집한 예술품 1만여 점을 소장하고 있다. 그중에서 고흐의 작품만 자그마치 260여 점에 이른다. 미술관

앞에는 커다랗고 날카로운 모양의 철제 조각물이, 뒤로는 다른 조형물과 유리 때문에 훤히 들여다보이는 복도가 보인다.

이곳을 방문하는 목적은 물론 고흐의 작품을 보는 것이 주된 이유다. 그렇지만 이 한적한 시골의 미술관에는 눈여겨볼 만한 다른 작품들도 많다. 이러한 작품들도 그저 구색을 맞추기 위한 것이 아니다. 조르주 쇠라나 폴 시냐크 같은 점묘파(신인상파)의 걸작과 피카소, 브라크의 입체파 작품, 대 루카스 크라나흐의 비너스 그림, 이탈리아 미래파의 작품 등 훌륭한 것들이다.

미술관에는 관람객이 그리 많지 않다. 아무래도 대도시인 암스테르담에서 꽤 떨어진 곳이라 일반 관광객들은 쉽게 찾아오기가 힘들기 때문이다. 특별히 고흐의 작품들이 보고 싶거나, 미술에 관심이 있는 사람들만 일부러 시간을 내서 찾아오게 된다.

그렇지만 그 덕분에 복잡한 암스테르담보다는 훨씬 편안하고 쾌적한 분위기에서 작품을 감상할 수 있다. 바로 이런 이유 때문에 불편을 무릅쓰고 여기까지 오는 것이다. 그림 앞에 둘러싼 사람들 틈으로 이리저리 고개를 움직일 필요도 없다. 곳곳에 빈 의자도 많다. 마음에 드는 그림 앞에서는 아무리 오래 감상을 해도 그 앞을 가리는 사람도 별로 없다.

방파제 끝 ——————————————————— 조르주 쇠라

÷ End of the Jetty, Honfleur ÷

　　고흐의 작품을 보기 전에 비슷한 시기
에 활동한 화가 조르주 쇠라의 작품들부터 먼저 보기로 한다. 고흐
가 이전의 인상파 화법에서 벗어나 후기 인상파의 주요 화가가 되는
것과 마찬가지로 쇠라도 신인상파의 주도자가 된다. 물론 고흐가 표
현주의의 성향이 강한 반면, 쇠라는 과학적인 접근 방식이 더 두드러
지는 차이점은 있지만 말이다.

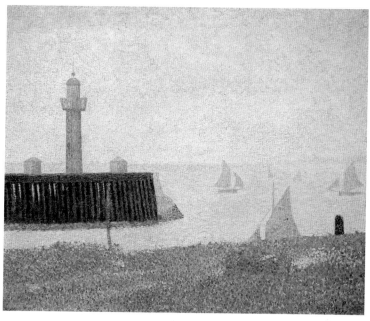

〈방파제 끝〉
쇠라, 1886, 캔버스에 유채, 46×55cm

먼저 쇠라, 〈방파제 끝〉을 보자. 그림 속의 모든 것은 모티프에 충실하여 묘사되었다. 나무 방파제의 선은 수평선과 평행하고, 그 두 개의 선 사이로 바닷물이 흘러 들어간다. 높이 솟은 등대는 양쪽에 뿔처럼 나온 작은 건물들과 균형을 이룬다.

전경의 풀밭에 희미하게 난 바퀴 자국, 나무 방파제 끝에 숨어 있는 콘크리트의 경사진 선, 화면 오른쪽 풀밭 위 말뚝 등은 화면 속의 비례를 암시한다. 삼각형 돛을 단 배의 행렬이 수면을 미끄러진다. 나가고 들어오는 돛의 대각선들도 균형을 이룬다. 하늘에는 구름이 끼었지만 분위기는 차분하다.

이 작품은 이후의 쇠라 작품들과는 색채 기법이 다르다. 하늘과 바다는 점묘화법보다는 분할화법에 가까운 방식으로 덧칠해서 그려졌다. 그는 여러 색을 분할해서 색 면을 만든다. 하늘과 바다, 돛에 나타난 세 가지 톤이 어우러진 회색의 진동은 어렴풋하게 빛나는 색의 면을 만들어 낸다. 하늘은 노란색을 띤 흰색, 청색, 분홍색이 합쳐진 색이다. 돛의 회색은 청색 그리고 오렌지색을 띤 적색이 광학적으로 합쳐져서 만들어졌다.

쇠라의 초기 작품의 모티프는 초기 인상파와 거의 일치하고 의도 또한 비슷하다. 그러나 동시에 순간적인 분위기 묘사에 치중하는 인상파와는 달리, 화면 구성에 불변하는 분위기를 주고자 했다. 그는 화면 구성에서 자신만의 모티프를 추구한 것이다. 자연에서 받은 인상을 의도적으로 바꾸지 않고 단순한 구조를 강조했으며, 후기로 갈수록 이런 경향이 강해진다.

일요일, 베쌍 항구 ——————— 조르주 쇠라
✣ Sunday at Port-en-Bessin ✣

그의 후기 작품 쇠라, 〈일요일, 베쌍 항구〉에서는 전경에 살짝 구부러진 나무 난간의 앵글 뒤로 방벽이 보인다. 폭풍우를 피하는 배들이 들어오는 내항, 그 뒤로는 바다까지 수로가 이어진다. 원경의 방파제는 단지 일부만 보일 뿐이다.

직선과 수직선, 수평선이 기하학적으로 질서 정연하게 그려진 화면 안에 활력을 주는 것은 왼쪽 윗부분에 있는 깃발들이다. 비평가 로버

〈일요일, 베쌍 항구〉
쇠라, 1888년, 캔버스에 유채, 65×81cm

트 골드워터는 여기서 그림 속 스타일의 변화를 지적했다. 딱딱한 항구나 건물들과는 달리 그림 속에서 깃발은 자유롭게 날리도록 그려졌는데, 이를 두고 그는 "바람에 날리는 깃발은 이론적이고 상징적으로 그려진 그림의 나머지 부분과는 다른 방식으로 처리되었다. 그것은 이 고요한 풍경에 즐거움을 표현하는 것으로 생각된다."라고 했다.

그림 속 각 부분은 자연에 충실하게 묘사되었다. 그러나 쇠라는 여기서도 언제나 그랬듯이 추상적인 선의 구조로 구성을 강화한다. 작품을 자세히 살펴보면 그가 여러 요소를 변형시키거나 없던 요소를 추가한 것을 알 수 있다.

숲 속의 소녀 ——————————— 빈센트 반 고흐
⊹ Girl in the forest ⊹

이제 본격적으로 고흐의 작품들을 감상할 시간. 암스테르담의 고흐 미술관처럼 여기도 시대 순으로 고흐 작품들을 배치해 놓았다. 그래서 가장 먼저 나오는 것이 네덜란드 시기의 작품들이다. 〈숲 속의 소녀〉는 고흐가 헤이그에서 처음으로 유화를 그리기 시작하던 때 그린 것이다. 그는 1882년경에 이 '새롭고 어려운' 작업에 손을 댔는데, 그의 말대로 당시의 고흐에게는 쉽지 않았던 것으로 보인다.

그림은 네덜란드의 헤이그 부근의 나무를 모티프로 했다. 이 그림을 그리면서 고흐는 동생 테오의 충고대로 '팔리는 그림'을 그리려고

했다. 한 사람의 예술가로서 독립적으로 살 수 있는 생활 기반을 마련하는 것이 무엇보다 중요했기 때문이다. 그래서 풍경 작업을 많이 했는데, 특히 나무 아래에서의 풍경은 약 40여 점에 이른다.

다른 작품인 〈숲의 끝〉에서는 사람이 없지만, 이 그림에서는 소녀가 등장한다. 그 이유는 고흐가 풍경에 인물이 들어가면 공간의 깊이가 더해지고 풍경을 조화롭게 만든다고 생각했기 때문이다. 특히 이 그림의 경우, 소녀의 존재는 특별하다. 온통 죽어 있는 것들로 가득한 숲에서 그녀의 존재만이 유일하게 생명력이 넘친다. 자칫 우울하게만 보일 수도 있는 그림이 그녀 덕분에 조금이나마 밝아진 것이다. 죽은 풍경이 아니라 살아 있는 풍경으로 바뀌었다.

〈숲 속의 소녀〉
고흐, 1882년, 캔버스에 유채, 39×59cm

감자 먹는 사람들 ——————————— 빈센트 반 고흐
✛ Potato eaters ✛

이 그림은 암스테르담에 있는 고흐의 다른 작품 〈감자 먹는 사람들〉과 거의 비슷한 그림이다.

고흐는 그 유명한 해바라기 시리즈처럼, 어떤 작품은 같은 것을 복사해서 여러 개 그리고는 했다. 이 미술관의 〈감자 먹는 사람들〉은 암스테르담의 작품과 구도는 거의 같지만, 세부적으로는 더 간략하게 그린 것이다.

이 그림을 반 고흐 미술관의 작품과 비교해 보면 그림 왼편의 여자가 남자를 보지 않고 있다는 것과 옆의 남자 역시 눈을 내리깔고 있다는 것, 그리고 다른 인물들의 얼굴과 주전자 등이 다르다. 게다가 크기도 조금 작다. 이 작품들을 위한 습작도 걸려 있는데, 거기에는 아예 오른쪽 젊은 여자가 보이지 않기도 한다. 그리고 습작의 분위기가 강하다.

레스토랑 실내 ——————————— 빈센트 반 고흐
✛ Interior of restaurant ✛

고흐가 네덜란드에서의 습작 시절을 거쳐 본격적으로 화가의 길로 접어들기 위해 온 파리. 이 시절 작품으로는 우선 인상파, 특히 점묘파로 불리는 신인상파의 영향을 받은 작품이 있다. 바로 파리의 레스토랑을 그린 작품 〈레스토랑 실내〉다.

〈감자 먹는 사람들〉
고흐, 1885년, 캔버스에 유채, 73.9×95.2

〈레스토랑 실내〉
고흐, 1887년, 캔버스에 유채, 45.5×55.6cm

그림을 보면 수많은 점이 모여 큰 형체를 만들어 내고 있는 것을 볼 수 있다.

작품은 고흐의 파리 시절이 끝나 가는 시기의 것으로 추정된다. 그림에 나오는 레스토랑은 파리의 고급 레스토랑인데, 특이한 것은 실내에 아무도 없다는 사실이다. 흔히 인상파가 도시를 그릴 때는 사람들의 생활상을 그리는 것이 보통인 것에 비하면 이는 고흐의 개성이 드러나는 대목이라고도 할 수 있다. 때문에 작품 속 벽에 걸린 그림처럼 상당히 장식적인 느낌을 준다.

그림 속 식당이 손님의 발걸음을 기다리듯이 이 작품 역시 습작이다. 사실 고흐의 취향대로라면 훨씬 대중적이고 서민들이 자주 이용하는 허름한 식당을 그렸어야 어울린다. 그는 이 우아한 식당이 마음에 들 때까지 다시 그리기를 바랐지만, 그러기에는 그의 생이 너무 짧았다.

네 개의 해바라기가 있는 정물 ——— 빈센트 반 고흐
✤ Still-life with four sunflowers ✤

미술관에는 고흐가 파리 시절부터 그린 해바라기 그림도 있다. 〈네 개의 해바라기가 있는 정물〉은 줄기가 잘려져서 말라 버린 해바라기를 그린 작품이다. 고흐가 파리에 도착했을 때 파리에서는 해바라기를 모티프로 한 그림들이 순수회화가 아닌 응용미술 분야에서 인기를 끌고 있었다고 한다.

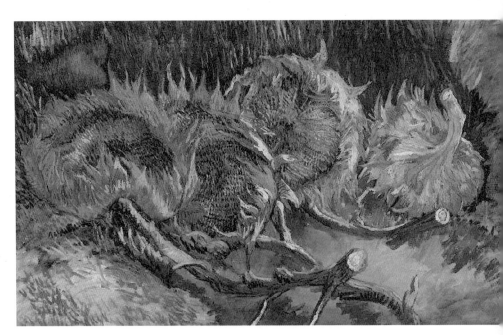

〈네 개의 해바라기가 있는 정물〉
고흐, 1887년, 캔버스에 유채, 59.5×99.5cm

해바라기를 제대로 보지 못하는 파리에서부터 고흐가 이걸 그리기 시작한 데다 그 후에 그의 대표작 시리즈까지 된 것을 보면 그는 처음에는 그림을 팔기 위해 이 소재를 선택하였을 것이다. 그렇지만 처음의 이유야 어떻든 해바라기 그림은 고갱이 인정하였듯이 그의 대표적인 작품이 되었다. 그만큼 고흐는 많은 애착을 가지고 그려 나갔고 이를 높은 경지로 끌어 올렸다는 것을 알 수 있다.

유모, 룰랭 부인의 초상화 ──────── 빈센트 반 고흐
✢ Portrait of madame Roulin ✢

이어지는 작품은 그가 프랑스 남부 프로방스 지방인 아를에 도착해서 그린 그림들이다. 밝은 태양이 하늘과 대지를 감싸는 남부에 온 고흐. 그는 마침내 그림 그리기에 가장 이상적인 곳에 왔다는 기쁨에 날마다 작업에 매달렸다. 이 시기에 비로소 그의 기량이 비약적으로 발전하고, 그만의 예술 세계가 활짝 열리게 된다.

먼저 초상화들이 보인다. 가난한 고흐의 입장에서 인물을 그리는 것은 모델료 때문에라도 쉽지 않았지만, 그는 식비를 아끼면서까지 초상화를 그려 나갔다. 〈유모, 룰랭 부인의 초상화〉는 같은 주제로 다섯 점이나 그렸다. 그중에 하나를 모델인 룰랭 부인에게 주기도 했다. "나는 그저 화가일 뿐이니까"라는 말과 함께.

고흐는 룰랭 부인을 단지 한 사람의 유모가 아니라 보편적인 어머

〈유모, 룰랭 부인의 초상화〉
고흐, 1889년, 캔버스에 유채, 92×73cm

니이며 은혜와 축복을 주는 존재로 그리려고 했다. 이 그림을 그리던 시기에 테오에게 보낸 편지에서도 고향인 네덜란드의 준데르트가 그립고, 어머니와 같이 지내던 방이 생각난다고 썼다. 그림을 그리면서 아마 그는 룰랭 부인의 모습에서 자신의 어머니를 떠올리고 작품에 투영했을 것이다.

그림을 보면 화면은 온통 녹색으로 가득하다. 배경을 차지하는 벽지의 아주 짙은 톤에서 모델 윗도리의 녹색 톤, 마지막으로 치마의 옅은 녹색까지 단계적으로 톤이 옅어진다. 이것은 고흐가 상당히 치밀하게 녹색을 쓰고 있음을 보여 준다. 노란색의 단색조로 그린 다른 그림들에서도 드러나는 그의 색채 기법이다. 그리고 그림의 윤곽선은 단단하고 그림자 하나 없이 밝은 화면이다.

모델의 왼손이 오른손을 위에서 감싸는 모양인데, 다른 네 점의 룰랭 부인 초상화에서도 똑같은 포즈로 등장한다. 손에 쥐고 있는 요람의 줄도 똑같이 그려졌으며, 이것이 마치 천주교의 묵주처럼 보이기도 한다. 고흐는 여기서 여성이 마치 성모처럼 보이기도 하는 프로방스의 건강한 어머니의 모습, 한편으로는 자신의 어머니기도 한 영원불멸한 여성을 그린 것이다.

룰랭의 초상화 ——————— 빈센트 반 고흐
✣ Portrait of Roulin ✣

한편 고흐는 룰랭 부인뿐 아니라 그녀

〈룰랭의 초상화〉
고흐, 1889년, 캔버스에 유채, 65×54cm

의 남편, 우체부 룰랭의 초상화도 남겼다. 룰랭은 정확하게는 우체부는 아니었고 우체국에 고용되어 아를 역에 근무하는 사람이었다. 고흐는 테오에게 그림이나 편지를 보낼 때마다 그를 자주 만났고, 성향이 비슷했던 두 사람은 이내 둘도 없는 친한 친구가 되었다.

여동생 윌에게 보낸 편지에서 고흐는 그가 공화주의자고 사회주의자이며, 소크라테스와 닮은 머리를 가지고 있다고 밝힌다. 그리고 나이가 꽤 많은데도 최근 그의 부인이 아이를 새로 가져서 그것을 아주 자랑스럽게 생각한다는 것도 사뭇 유머스럽고 따뜻한 분위기로 이야기한다.

이 우체부 룰랭은 아내와 함께 고흐에게 여러 가지로 친절을 베풀

었다. 특히 고흐가 1888년 12월 23일에 정신발작을 일으켜 귀의 일부를 자르고 정신병원에 강제 입원하게 되었을 때 큰 도움을 주었다. 그는 또 고흐의 상태에 대한 자세한 설명과 함께 약 10일 동안 다섯 통의 편지를 테오에게 보내기도 했다.

그리고 그는 정신적으로나 경제적으로 무척 힘든 상황에 처한 고흐에게 항상 용기를 북돋워 주었다. 고흐가 나중에 퇴원하고 테오에게 보낸 편지에서는 "비록 룰랭이 우체부로는 그리 대단한 인물이 아닐지는 몰라도, 그의 성품은 너무나 훌륭해서 언제나 친구로 남아 있을 것"이라고 할 정도였다.

고흐는 그 고마움을 표시하기 위해 룰랭 부부를 모델로 여러 장의 초상화를 그렸다. 그뿐만 아니라 그들의 세 아이들인 아망, 카미유, 마르셀의 초상화도 그렸으니, 고흐가 이 가족을 얼마나 사랑했는지 충분히 짐작할 수 있다. 알퐁스 도데의 소설에나 나오는 그런 프로방스의 인심 좋은 사람들을 비로소 만나게 되었던 것이다.

〈룰랭의 초상화〉는 이 미술관에 있는 룰랭의 초상화 중 하나다. 꽃그림이 그려진 벽지 앞에 '우체국POSTES' 글자가 새겨진 모자를 쓰고 짙은 청색 유니폼을 입은 룰랭은 자부심이 가득한 모습이다. 그의 얼굴은 벽지의 꽃들과 그리 구분이 가지 않을 정도로 비슷한 톤으로 그려졌다. 그리고 긴 수염 때문에라도 마치 고대 그리스의 철학자 같은 모습이다.

고흐는 룰랭을 모델로 총 여섯 점의 초상화를 그렸다. 그중 다섯 점이 이 미술관에 소장되어 있으니 고흐의 룰랭 작품 컬렉션으로는

세계 최고인 셈이다. 대부분 1889년 초에 그려졌는데, 그중에는 부인과 같은 벽지를 배경으로 그린 것도 있어 두 그림을 같은 시기의 작품으로 볼 수 있다. 그런가 하면 고흐의 자화상을 다른 화가가 모사한 것 중에도 같은 벽지가 그려진 것이 보이니, 고흐 역시 같은 장소에서 자화상을 그린 것을 알게 된다.

아를 여인, 마담 지누의 초상 ─── 빈센트 반 고흐
⁘ Portrait of madame Ginou ⁘

아를 시대의 다른 초상화 작품 〈아를 여인, 마담 지누의 초상〉은 특이한 사연이 많은 그림이다. 먼저 이 그림은 고갱이 그린 마담 지누의 데생을 참고로 그린 것이다. 고갱이 고흐의 화가 공동체의 꿈에 따라 아를에서 같이 지낼 때 그린 것을 아를에 그대로 두고 간 것이다.

고흐는 이 데생을 바탕으로 다른 버전으로 총 다섯 점의 그림을 그렸고, 고갱에게 보내는 편지에서 '아를 여인의 종합'이라고 얘기하기도 했다. 그런데 그가 이 그림을 처음 그린 것은 아를에서 첫 정신 발작을 일으키고 막 회복된 직후다. 그리고 병원에서 그를 돌보아 주었던 사람이 바로 그림의 모델인 마담 지누다.

그래서 그림을 보면 앞서 본 마담 룰랭의 초상화와 마찬가지로 일종의 모성애가 느껴진다. 낯선 이국땅에서 외롭고 가난하게 살아가던 고흐로서는 그녀의 보살핌이 무척이나 고맙게 느껴졌을 것이고,

〈아를 여인, 마담 지누의 초상〉
고흐, 1890년, 캔버스에 유채, 60×50cm

자연히 자신의 어머니를 떠올렸을 것이다. 이런 모성의 분위기는 그림 속 장치인 소품으로도 나타난다. 마담 지누 앞에는 책 두 권이 놓여 있는데 하나는 스토우 부인의『엉클 톰스 캐빈』이고, 다른 하나는 디킨스의『크리스마스의 우화』다. 둘 다 대개 어린 시절에 읽는 책들로 독서를 무척 좋아한 고흐도 분명 이 책을 읽었을 것이다. 그가 소품으로 어린 시절의 책을 사용해서 마담 지누가 지닌 모성애의 분위기를 나타내고 싶었으리라 짐작할 수 있다.

그런데 고흐는 이 부인에게 끌리는 점이 한 가지 더 있었다. 그것은 이성의 감정은 아니고 일종의 동지애나 애처로움 같은 것이었으니, 그녀 역시 자신과 비슷한 정신병을 앓고 있었기 때문이다.

마담 지누의 가슴 윗부분을 그린 이 작품은 단순한 구도에 단순한 색채로 그려졌다. 거의 흑과 백, 회색으로 이루어져 있고 녹색이 이를 보완한다. 다분히 고전적인 단순함이 드러나는 화면에서 모델은 손을 턱에 괴고 생각에 잠긴 듯한 포즈를 취하고 있다. 그리고 고흐를 바라보는 그녀의 눈길은 흡사 어머니의 사랑으로 가득 찬 것처럼 보이기도 한다.

농부와 태양이 있는 밀밭 ——————— 빈센트 반 고흐
✛ Wheat field with farmer and sun ✛

한편 생 레미에서 그린 작품 중 이곳 미술관에 있는 것으로는 〈농부와 태양이 있는 밀밭〉이 있다. 온통 노

란색으로 가득한 화면은 여름날 아침, 열기를 피해 추수하는 풍경을 보여 준다.

어느 날 고흐는 요양원에 있는 자신의 창밖으로 농부가 밀을 수확하는 장면을 보았다. 그는 프로방스 들판에서 일하는 사람을 잘 보지 못하는 것을 신기하게 생각했는데, 마침내 그 장면을 목격하게 된 것이다. 지금도 프로방스에 살거나 여행을 하는 사람들이 특이하게 여기는 것이 밖에서 일하는 농부를 보기가 무척 어렵다는 것인데 고흐 역시 오래전 같은 인상을 받은 것이다.

고흐는 이 밀밭과 농부를 그리면서 죽음을 떠올렸다. 그에게 여름날 태양 아래 일하는 농부는 죽음의 낫을 휘두르는 악마였고, 그 칼날에 쓰러지는 밀은 인간으로 보였다. 여동생 윌에게 보낸 편지에서 그는 "고통 속에 살고 있는 우리는 어떤 면에서는 밀이 아닌가……. 우리가 밀같이 죽어 수확이 될……"이라고 쓰고 있다.

고흐는 또한 이 그림이 강한 노란색으로 극한의 열기를 표현한다고 했는데, 이 열기 역시 죽음을 떠올리게 한다. 밀밭 뒤의 작은 담과 산을 제외하고는 전부 노란색이다. 같은 모티프로 그린 여러 장의 그림 중에서 오테를로에 있는 이 그림이 가장 극단적으로 노랑을 많이 썼다. 그는 친구 에밀 베르나르에게 쓴 편지에서 "이 악마 같은 노랑의 문제를 해결한 것 같다"라고 하며 지금까지 그린 것들 중에서 가장 선명한 것일지도 모른다는 말을 전하고 있다.

그런데 고흐는 이 그림을 그리고 나서 얼마 후 심한 정신발작을 일으킨다. 그의 발작은 아를에서의 첫 발작 이후 갈수록 잦아지고

〈농부와 태양이 있는 밀밭〉
고흐, 1890년, 캔버스에 유채, 72×92cm

3-1장 네덜란드 · 오테를로

그 기간도 오래가게 된다. 이번에는 발작을 일으킨 후 약 한 달이 지난 9월이 되어서야 비로소 안정을 찾을 수 있었다.

그는 거의 같은 구도로 농부와 밀밭을 여러 장 그렸다. 그중에서도 오테를로에 있는 이 작품을 최고라고 말한다. 해바라기 그림 중에서 최고로 여기는 것이 '노란색 바탕'의 '노란 꽃병'에 담긴 열 두 송이의 '노란 해바라기' 그림인 것과 비슷하다. 그의 단색조 그림에 대한 애착이 느껴지는 대목이다.

미술관을 나오면 바로 정원이다. 조각 공원으로 만들어진 정원은 자연 속 곳곳에 조각, 설치 작품들이 전시되었다. 로댕이나 헨리 무어 같은 유명 작가뿐만 아니라 시대를 대표하는 뛰어난 작가들의 작품도 많다. 이 작은 시골에 이런 모던하고 멋진 정원이 있다는 것이 믿기지 않을 정도다. 숲과 이어져 있는 야외 미술관은 넓은 숲 속 여기저기에 작품들이 놓여 있다.

미술관 바로 앞에 파란 잔디에는 쪼그리고 앉은 여자의 누드 상도 있다. 로댕의 〈웅크린 여자〉다. 비에 젖은 청동의 여자는 삶의 무게에 눌린 듯 고개를 오른 어깨 위에 올려놓고 있는데 그 모습이 사뭇 비장하다. 멀리 뒤쪽에는 선 채로 팔을 턱에 괸 여자의 조각이나 추상 조각품 등 다양한 것들이 있다.

조금 더 안으로 들어가면 작은 연못이 나온다. 그 위에 오리 같이 생긴 것이 떠다닌다. 현대 작가 마르타 판Marta Pan의 〈떠다니는 조각〉인데 재미있으면서도 우아하다. 그녀는 정원에 연못을 파고

〈웅크린 여자〉
로댕

〈떠다니는 조각〉
마르타 판

높이가 약 180센티미터 정도 되는, 언뜻 보면 오리를 닮은 작품을 만들어 놓았다.

꼭 외계 생물 같기도 한 이 떠다니는 조각은 천천히 연못을 미끄러진다. 우아한 조각의 부드러운 선은 연못에 비친 반영反影이 이를 더 강조한다. 작품은 때로는 제자리에서 돌기도 하고 다른 곳으로 움직이기도 하며 관객을 낯선 시공간으로 안내하는 듯하다.

4장

◇

이탈리아
로마

Rome

10 보르게세 미술관

10. 호젓한 아름다움의 상징

보르게세 미술관

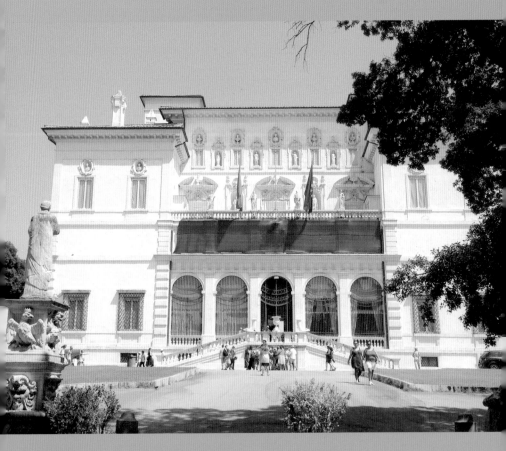

주소 Piazzale Scipione Borghese, 5, 00197 Roma RM, 이탈리아

연락처 +39 06 841 3979 | **관람시간** 오전 9:00~오후 7:00

휴관일 매주 월요일 | **입장료** 11euro

　수많은 로마시대 유적과 미술관이 즐비한 로마에서 작지만 알찬 미술관을 고를 때 빠질 수 없는 곳이 보르게세 미술관이다. 소장 작품 수준에 비해 관객이 많이 찾지 않는데, 아마 시내에서 약간 떨어진 외곽에 있기 때문인지 모른다. 물론 덕분에 인파에 방해받지 않고 호젓하게 작품을 감상하기 좋다. 더구나 미술관 주변은 넓고 아름다운 공원이다. 미술관 관람 전후에 공원에서 산책을 하거나 쉬기에도 안성맞춤이니 로마의 매혹적인 장소로 꼽을 수 있는 곳이다.

　미술관 이름은 원래 이 건물의 주인이었던 가문 이름에서 나온 것. 로마의 명문가 보르게세 가문은 16세기에 교황 바울 5세를 배출하기도 했다. 그리고 당시 교황의 조카인 시피오네 보르게세 추기경이 1615년에 별궁으로 건축했다.

　시피오네 추기경은 외교관이면서 열정적인 미술품 수집가였으며 예술가들의 후원자였다. 그는 특히 카라바조의 작품을 좋아했다. 그러면서도 베르니니, 귀도 레니, 도메니키노, 루벤스 등의 후원자로 작품을 주문하고는 했다. 그의 활동은 로마 바로크를 발전시키는 데 크게 기여했고 이탈리아뿐 아니라 유럽에도 영향을 미쳤다.

지금도 남아 있는 회화, 조각 등의 소장품들이 이 가문의 예술품 사랑을 잘 보여 준다. 하지만 이 컬렉션들 중 일부는 현재 다른 곳에 소장되어 있기도 하다. 대표적인 것이 파리 루브르 미술관에 있는 보르게세 컬렉션. 이것들은 이 가문의 카밀로 보르게세가 나폴레옹의 여동생 폴린 보나파르트와 결혼하면서 프랑스에 판 것으로, 주로 조각품과 부조들이었다. 〈양성구유인간〉을 조각한 루브르의 〈보르게세 헤르마프로디투스〉와 최고의 걸작으로 꼽히던 〈보르게세 글라디에이터〉등이 여기에 속한다.

한편 1891년 보르게세 가문은 파산하게 된다. 빌라 보르게세에 있던 미술품들도 팔려 나가 뿔뿔이 흩어질 위험에 처하자 이들을 국가에서 대신 사들인다. 그리고 1901년 이 건물을 미술관으로 재단장하였고 오늘날의 모습을 갖추었다.

미술관에 가기 위해서는 큰 공원을 지나가야 한다. 예전에 보르게세 가문의 정원이었던 곳이 이제 시민들이 자유롭게 드나드는 공간이 된 것이다. 공원은 미술관 분위기처럼 한적하고 깔끔하다. 양쪽에 울창한 가로수 끝에 보이는 미술관 건물은 마치 순결한 처녀를 보는 것처럼 우아하다.

미술관 입구로 들어가면 홀에는 로마의 영광을 보여 주는 작품들로 가득하다. 천장에는 제우스신이 로마 건국의 아버지 로물루스를 신으로 임명하는 장면이 그려졌다. 아래에는 2세기 조각인 〈바쿠스〉와 〈싸우는 사티로스〉가 홀을 장식한다.

폴린 보나파르트, 비너스 빅트리스 — 안토니오 카노바
✧ Pauline Bonarparte Venus VictrIx ✧

미술관 내부로 들어가서 처음 보는 작품은 1번 전시실 중앙에 있는 조각품. 이 가문에 시집온 나폴레옹의 여동생, 폴린 보나파르트의 백색 누드 조각이 눈부시게 빛난다. 이 〈폴린 보나파르트, 비너스 빅트리스〉는 신화 속 파리스의 심판에서 승리의 사과를 거머쥔 비너스, 즉 베누스 빅트리스를 연상케 한다.

카노바는 유럽 최고의 권력자였던 나폴레옹의 여동생이라는 높은 지위의 모델을 조각하면서 대담하게도 그녀를 반누드 상태로 묘사했다. 보통 그 위에 천을 조각하는 식으로 몸을 가리는 것과는 다른, 당대에는 매우 드문 방식이었다. 그렇지만 그녀의 포즈는 신고전주의의 고요함과 우아한 단순성으로 표현했다.

조각 아래는 나무가 받치고 있는데, 원래 이 안에는 조각을 회전하게 하는 장치가 있었다. 이 장치는 카노바가 다른 작품에서도 사용했던

〈폴린 보나파르트, 비너스 빅트리스〉
안토니오 카노바, 1808년, 대리석

것이다. 지금이야 관객이 조각 주위를 빙 돌아가면서 감상하지만 예전에는 반대로 관객은 한 자리에 서 있고 대신 조각이 돌아가면서 앞과 뒤를 골고루 보여 주었던 것이다. 작품은 너무나 매끄러워서 마치 살아 있는 인체를 보는 듯한 착각에 빠진다.

아폴로와 다프네 ──────────── 베르니니
✢ Apollo and Daphene ✢

보르게세 미술관의 조각 작품 중 가장 유명한 것은 베르니니의 작품들이다. 먼저 3번 방 〈아폴로와 다프네〉를 본다. 상상했던 것보다 훨씬 큰 작품의 높이는 총 2.25미터나 된다. 거기다 조각품이 받침대 위에 올라가 있어서 절로 우러러보게 되지만, 충분히 그럴 만한 가치가 있다는 생각을 하게 된다.

그리스 로마 신화 속 태양의 신 아폴로. 그는 에로스가 장난으로 쏜 화살에 맞아 요정 다프네에게 반해 그녀를 쫓는다. 그러나 에로스의 또 다른 장난으로 그녀는 아폴론에게 질색하고 만다. 다프네는 아폴로를 피해 도망가다가 바야흐로 그에게 잡힐 순간 나무로 변하게 해달라고 자신의 아버지 강의 신에게 빌어 마침내 그 소원을 이룬다. 작품은 바로 그 순간, 그녀가 막 나무로 변하려는 찰나를 묘사하고 있다. 보티첼리의 〈봄〉에서 서풍의 신 제피로스에게 잡히려는 찰나 님프 클로리스의 입에서 나뭇가지가 나오는 것과 비슷한 이야기다.

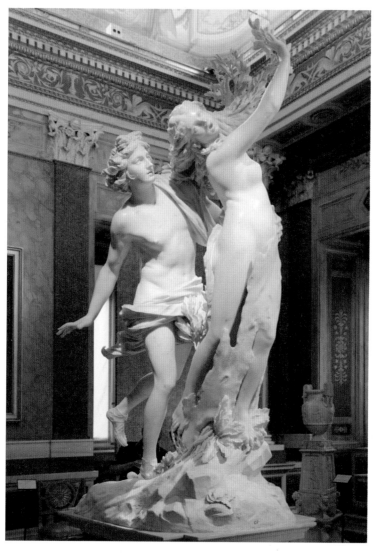

〈아폴로와 다프네〉
베르니니, 1622년, 대리석 높이 225cm

나무로 변하는 여인의 모습, 이야기로도 놀라운데 실제로 보는 것은 더 환상적이다. 그 몸에서 가지들이 자라나는 것을 보는 것은 또 큰 충격이다. 그녀의 얼굴은 공포에 사로잡혔고 벌어진 입에서는 비명이 터져 나온다.

이와 같은 격렬한 표현이 바로크의 특징이기도 하지만, 아무리 봐도 조각으로 저런 것을 표현할 수 있는 사람은 베르니니밖에 없을 것 같다. 그는 17세기의 가장 위대한 조각가다. 그런데 세월이 흘러 보르게세 가문에서는 다른 집도 아닌 추기경의 집에 이러한 불경한 분위기의 작품이 있는 것이 못내 마음에 걸렸던 모양이다. 그래서 그 후손 중 한 명인 교황 우르반 8세는 작품 하단의 여백에 "부질없는 쾌락을 좇는 자는 한낱 나뭇잎과 쓴 열매만 손에 쥐게 될 것이다"라는 다분히 교훈적인 메시지를 라틴어로 새겨 넣기도 했다.

플루토와 프로세르피나 ──────── 베르니니
✣ Pluto and Proserpina ✣

그의 다른 작품 〈플루토와 프로세르피나〉는 바로 옆방인 4번 방에 있다. 플루토는 지하 세계의 신이고 프로세르피나는 대지의 여신 케레스Ceres의 딸. 지금 바야흐로 험상궂은 플루토가 프로세르피나를 납치하려는 순간이다.

작품 밑 부분에는 머리가 셋 달린 지하 세계의 개가 짖고 있다. 그들의 움직임은 아폴론과 다프네보다 더 역동적이다. 프로세르피나

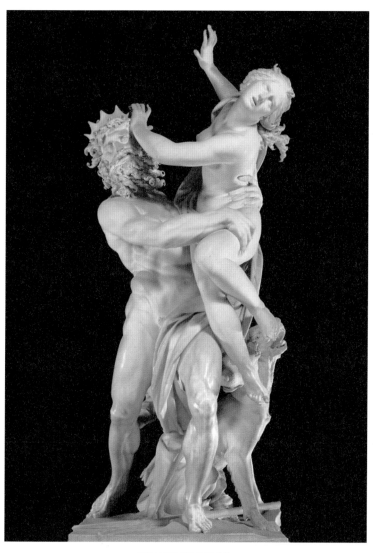

〈플루토와 프로세르피나〉
베르니니, 1625, 대리석 높이 243cm

가 이미 플루토에게 잡혔고 그 손아귀에서 벗어나려고 그의 얼굴을 힘껏 밀고 있기 때문이다. 플루토의 억센 손이 그녀의 엉덩이를 붙잡아서 움푹 들어간 자국도 나 있다. 그리고 플루토 역시 얼굴이 프로세르피나의 손에 밀려 올라갔다. 놀라운 건 더 있다. 그건 프로세르피나의 눈에서 흘러내리는 눈물이다. 연하지만 분명한 눈물 자국은 너무 자연스러워 베르니니가 만든 것이 아니라 돌에서 저절로 흘러내리는 것처럼 보인다.

유니콘과 성모 ———————————————— 라파엘로
÷ Unicorn anf Madonna ÷

　　　　　　　　　　　　라파엘로, 〈유니콘과 성모〉는 6번 방에 있다. 신부로 보이는 한 젊은 여인이 순결을 상징하는 유니콘을 안고 있는 신비한 모습이다. 유니콘은 원래 처녀의 품에만 안기는 전설의 동물. 그래서 이 작품을 신혼부부에게 선물로 주었을 것이라는 추측도 하게 된다. 당시 이탈리아는 다른 나라에 비해 타락한 곳이어서 순결을 강조한 것이라 본다.

　작품 구성은 레오나르도 다 빈치의 〈모나리자〉와 비슷하다. 이 그림이 모델 양쪽에 기둥이 잘려진 채 그려졌는데, 모나리자 역시 원래는 양쪽 끝에 기둥이 있었던 것으로 생각되기 때문이다. 그 외에 피에로 델라 프란체스카, 페루지노의 영향도 엿볼 수 있다. 특히 페루지노의 〈성모와 아기〉가 같은 방에 있는데, 아기를 안은 모습이 이 그

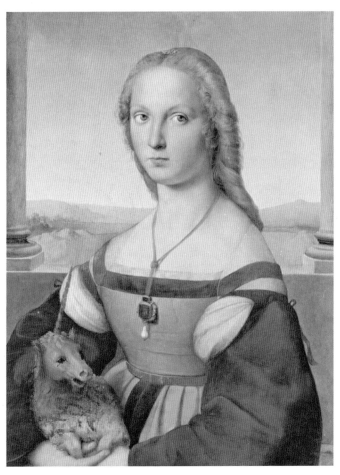

〈유니콘과 성모〉
라파엘로, 1506년, 캔버스에 유채, 65×51cm

림의 유니콘을 안은 모습과 많이 닮았다.

그런데 이 작품은 20세기 초까지만 하더라도 성녀 카트리나를 그린 것으로 받아들여졌다. 그러나 미술사학자 로베르토 롱기가 라파엘로의 작품으로 판정했고, 복원 작업 끝에 유니콘이 드러난 것이다.

성과 속의 사랑 ——————————— 티치아노
✢ Sacred and Profane love ✢

다음은 20번 방으로 가 본다. 미술관을 대표한다고 할 수 있는 회화 작품 티치아노, 〈성과 속의 사랑〉은 성스러운 사랑과 세속적인 사랑을 그리고 있다. 석관 위에 걸터앉은 두 여인 중 한 명은 화려한 옷을 입었고, 다른 한 명은 옷을 거의 벗은 상태다. 언뜻 보기에는 옷을 벗은 여인이 세속적인 사랑을, 옷을 입은 여인이 성스러운 사랑을 나타내는 것 같지만 오히려 그 반대다. 여기서 옷은 성스러운 사랑에는 불필요한 겉치레와 사치일 뿐이기 때문이다.

그림은 당시 25세였던 티치아노가 베네치아의 니콜로 아우렐리오 부부의 결혼식을 기념하기 위해 그린 것이다. 여기서 석관 앞면에 그려진 황금색 갑옷이 신랑을 나타낸다. 신부는 왼쪽의 흰 옷을 입은 여자다. 보석으로 치장한 그녀의 모습은 지상의 덧없는 행복을 상징한다.

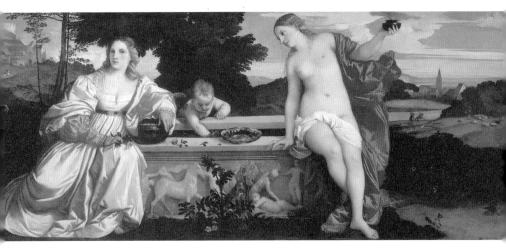

〈성과 속의 사랑〉
티치아노, 1514년, 캔버스에 유채, 118×279cm

반면 오른쪽 누드의 여자는 손에 연기가 피어오르는 향로를 들고 있으니 천국의 영원한 행복을 상징한다. 배경에 묘사된 들판의 풍경도 이전의 조반니 벨리니나 조르조네의 시적인 풍경과는 많이 달라서 인물들의 고전적인 위엄을 더한다.

과일 바구니를 든 소년 ——————— 카라바조
✢ Boy with a Basket of Fruit ✢

8번 전시실에는 카라바조의 작품 여섯 점이 걸려 있다. 시피오네 보르게세 추기경의 카라바조에 대한 애정을 잘 보여 주는 것이다. 여기에는 카라바조가 초기 로마에

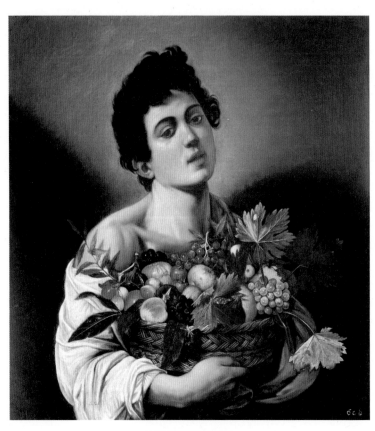

〈과일 바구니를 든 소년〉
카라바조, 1594년, 캔버스에 유채, 70×67cm

서 그린 작품부터 그의 절정기 기량이 드러나는 작품들까지 갖추고 있다.

그가 로마에서 카발리에 다르피노의 작업실을 떠나 독립한 뒤 자신의 스튜디오에서 그린 그림이 카라바조, 〈과일 바구니를 든 소년〉이다. 그는 여기서 정물뿐 아니라 초상화와 다양한 주제의 작품을 주문받아 그렸다. 그림 속 소년은 지금 손님에게 선물로 과일을 주고 있다. 젊은 카라바조는 최대한 과일이 사실적으로 보이도록 자신의 기량을 최고로 발휘했다.

전시실의 〈병든 바쿠스〉와 더불어 이 시기 작품에는 훗날 카라바조를 유명하게 만든 강한 그림자와 키아로스쿠로(섬세한 명암 표현) 기법은 보이지 않는다. 그런데 이것들은 그가 어릴 적에 배운 16세기 이탈리아 롬바르드 화파의 현실적이고 사실적인 그림들에서 나온 표현이다.

성 히에로니무스 ──────────────── 카라바조
st. Hieronymus

카라바조, 〈성 히에로니무스〉는 이제 그의 특징이 잘 드러나기 시작하는 작품 중 하나다. 강한 그림자가 배경의 벽을 물들이는 가운데 성자의 머리에 하이라이트로 빛이 집중된다. 성 히에로니무스는 반종교개혁 시기에 교회가 내세운 인물들 중의 하나. 그는 지금 팔을 뻗어 책을 쓰고 있는 중이다. 죄악으

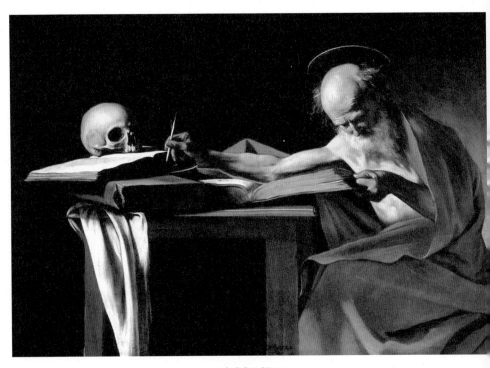

〈성 히에로니무스〉
카라바조, 1606년, 캔버스에 유채, 112×157cm

로 가득한 세속을 떠나 은둔해 있다. 그런데 카라바조가 그린 성자의 모델은 약한 수도자가 아니라 튼튼한 팔 근육을 가진 농부처럼 보이기도 한다.

카라바조는 앞서 롬바르드 화파가 중시한 자연스러움과 단순성에 평생 큰 영향을 받았다. 그가 종교적 주제의 그림들을 그리면서도 이전처럼 이상화하지 않고 길거리에서 쉽게 마주칠 수 있는 사람들을 모델로 그렸던 것도 이런 배경에서 나온다. 그래서 농부나 술주정뱅이가 성자가 되고 평범한 아낙네나 심지어 창녀가 성모가 되기도 한다.

다나에 ——————————— 안토니오 다 코레조
÷ Danaë ÷

10번 전시실에 있는 코레조, 〈다나에〉는 오비드의 책 『변신』에 나오는 제우스의 사랑 이야기를 그린 작품이다. 자신의 외손자가 목숨을 앗아갈 것이라는 신탁을 받은 아버지 아르고스의 왕에 의해 탑에 갇힌 다나에. 그녀에게 반한 제우스가 황금 비로 변신해서 그녀에게 쏟아진(?) 사연을 그린 것. 대표적으로 고전회화의 티치아노나 현대 화가인 클림트를 비롯해 서양 회화에서 많이 다루었던 주제다.

코레조의 다나에는 다른 화가들의 작품과 달리 그리 심각하지 않다. 그림 속 다나에는 가슴을 드러내고 다리를 벌린 채 황금 비를 받

〈다나에〉
코레조, 1531년, 캔버스에 유채, 1.61×1.93m

아들이고 있지만 관능보다는 자연스러움이 더 강조되었다. 그녀는 편안한 표정으로 순진하고 들뜬 큐피드와 함께 천을 같이 들고 황금비를 받는다.

침대 아래에서는 아기와 아기 천사가 큐피드의 화살을 들고 석판에 새기려고 하는데 이는 지상과 천상의 사랑의 결합을 의미한다. 변신한 신과 인간의 동침이라는 이례적인 사건이 일상적이고 경쾌한 장면으로 그려진 것이다. 그리고 그 결과 그리스 신화의 영웅 페르세우스가 잉태된다.

안토니오 알레그리라는 본명보다 고향의 지명으로 불린 코레조는 매너리즘 회화의 대가다. 그는 섬세한 그림자와 미묘한 톤의 변화를 잘 사용하며 부드럽고 경쾌한 그림을 만들어 냈다. 코레조가 만든 가벼운 관능의 세계는 당시 유럽인들에게 열광적인 인기를 끌며 이탈리아 전성기 르네상스의 한 페이지를 장식했다.

오그레에게 발견된 노란디노와 루치나

────────────────────────── 조반니 란프랑코

✥ Norandino and Lucina discovered by Ogre ✥

19번 전시실에 있는 란프랑코, 〈오그레에게 발견된 노란디노와 루치나〉는 16세기 이탈리아 문예부흥기의 작가 아리오스토의 책 『광란의 오를란도』에 나오는 일화를 그린 작품. 환상적인 모험과 사랑 이야기가 고전적인 화면 속에 충실하고 극

〈오그레에게 발견된 노란디노와 루치나〉
란프랑코, 1624년, 캔버스에 유채

적으로 재현된다.

　다마스커스의 왕 노란디노와 그의 신부 루치나가 신혼여행을 떠났다가 거인 오그레가 사는 섬에 난파한다. 그들은 동굴에 숨었다가 거인을 피해 도망가려 하지만 신부가 그만 거인에게 들키고 만다. 구리빛 피부의 거인이 신부를 지그시 누르는 손과 양털을 뒤집어쓴 신부의 공포에 질려 간절하게 뻗은 손이 강하게 대조된다.

　전경에는 이 모습을 발견한 신랑 노란디노의 놀란 모습이 나오고, 그 뒤로 다른 인물들이 필사적으로 도망치고 있다. 이들의 극적인 움직임은 배경의 고요한 풍경과 대조적이면서도 잘 어울린다. 란프랑코는 짙은 색으로 자연을 묘사함으로써 당시 라이벌이었던 도메니키노

가 같은 방에 있는 작품 〈다이애나〉에서 보여 주듯이 은은하고 밝은 색을 썼던 것과 반대되는 화풍을 구사했다. 덕분에 작품은 희미한 빛이 스며 나오듯 신비한 분위기를 보여 준다.

4-1장

이탈리아
베네치아

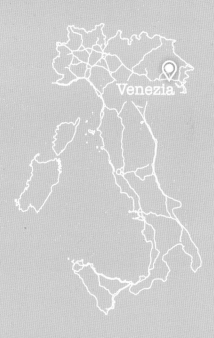

Venezia

11 페기 구겐하임 미술관

11. 20세기 아방가르드 예술품의 보고

페기 구겐하임 미술관

주소 Dorsoduro, 701~704, 30123 Venezia VE, 이탈리아

연락처 +39 041 240 5411 | **관람시간** 오전 10:00~오후 6:00

휴관일 매주 화요일 | **입장료** 15euro

이탈리아에서도 특별한 도시 베네치아. 이 매혹적인 물의 도시는 아카데미아 미술관을 비롯한 미술관과 여러 성당에 중요한 작품들을 소장하고 있다. 그중에서 페기 구겐하임 미술관은 작지만 알찬 미술관으로는 베네치아에서 가장 빼어난 곳이다. 이곳은 세계적인 현대 미술관 중 하나로 특히 이탈리아에서는 20세기 아방가르드 예술품의 가장 중요한 보고로 꼽힌다.

미술관은 원래 미국인 페기 구겐하임의 저택이었다. 그녀는 부유한 기업가 솔로몬 구겐하임의 조카로, 열세 살에 아버지가 유명한 타이타닉호의 침몰로 사망하면서 많은 유산을 상속받는다. 1930년대 파리에서 전위 예술품의 컬렉터와 화상으로 일하는 등 전위적인 현대 작가들의 작품을 열정적으로 수집했다.

미국에 돌아와서는 당시 무명이었던 잭슨 폴록을 발굴하고 적극 후원하는 등 특히 미국 현대 미술 발전에 큰 역할을 한 인물. 그 외에도 미술관의 주요 소장품 작가 중 한 명인 막스 에른스트를 전쟁 중에 미국으로 도피시켰다가 적국인 독일 시민이었던 그의 추방을 막기 위해 그와 결혼을 하는 등 여러 가지로 현대 미술 발전에 이바지

했다. 1979년에 그녀가 죽고 난 후 미술관은 뉴욕의 솔로몬 구겐하임 미술관 재단의 일부가 되었다. 현재 뉴욕 구겐하임 미술관, 스페인 빌바오 구겐하임 미술관과 더불어 이 재단의 주요한 미술관으로서 운영되고 있다.

좁은 수로를 지나 미로 같은 골목을 빠져나와 도착한 미술관. 마치 누군가의 저택에 초대를 받은 듯한 기분이 들 정도로 호젓한 곳이다. 안으로 들어가면 작은 정원이 나온다. 그곳에는 조촐한 나무와 벽 그리고 벤치와 조경 사이에 조각 작품들이 곳곳에 보인다. 미술관을 다니다가 발견하는 가장 큰 행복 중의 하나가 바로 이런 것이다. 미술관 밖 정원이 내부만큼 사랑스러운 곳. 그런 점에서 이 미술관도 결코 지나칠 수 없는 곳이다.

신부의 복장 ──────────────── 막스 에른스트
✛ The Robing of the Bride ✛

먼저 보는 작품은 초현실주의 화가 막스 에른스트의 작품 방에 있는 그림들. 이 그림들은 미술관 주인과도 깊은 관계가 있다. 막스 에른스트, 〈신부의 복장〉은 화가의 사실적이면서도 환상적인 초현실주의 화풍을 잘 보여 주는 작품이다. 막스 에른스트는 이 그림처럼 전통적인 사실주의 기법으로 기이하고 불안한 주제를 표현하는 것을 좋아한다.

초현실주의자 중의 초현실주의자라고 불리는 그의 작품에는 인간

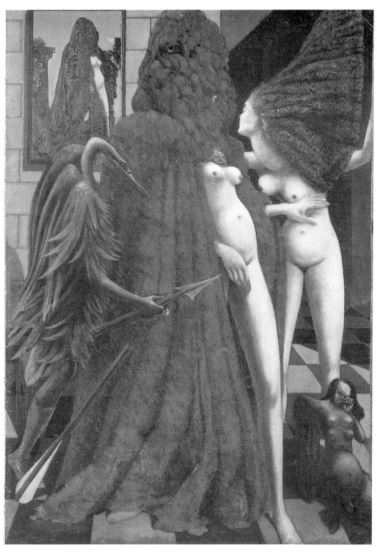

〈신부의 복장〉
막스 에른스트, 1940년, 캔버스에 유채, 129.6×96.3cm

과 새가 섞인 이상한 생명체가 자주 등장한다. 작품 속 연극적이고 암시적인 장면은 19세기 상징주의 화가 귀스타브 모로의 영향을 강하게 받았다. 그리고 그림 속 호리호리하고 배가 부어오른 몸매의 인물들은 16세기 독일 회화, 특히 대 루카스 크라나흐의 작품도 떠올리게 한다. 거기다 뒤쪽 건축물이 그려진 배경은 명암 대비가 강하고 부정확한 원근법을 구사하는 조르지오 데 키리코의 영향도 받았음을 알 수 있다.

이미지의 화려함과 우아함은 화면의 야한 색깔과 동물, 괴물의 형태 그리고 모델의 남근 모양을 닮은 뭉툭한 머리 같은 원시적인 면과 대비된다. 전경의 괴물 형상을 한 신부는 그림 왼쪽 위에 다시 같은 모습으로 등장한다. 그녀는 허물어진 고대의 폐허 같은 곳을 성큼성큼 걷는다.

화가 에른스트는 오랫동안 자신을 새와 동일시하고, 새들 중에 우월한 존재인 로프로프Loplop를 자신의 초자아로 만들어 냈다. 그의 작품에 새가 자주 등장하는 이유다. 그래서 그림 왼쪽의 녹색 새를 화가로 해석하기도 한다. 한편 여기서 신부는 영국의 여성 초현실주의 화가인 레오노라 캐링턴으로 보기도 한다. 에른스트는 이 화가뿐 아니라 페기 구겐하임과 여러 여자들을 유혹하고 스캔들을 뿌린 것으로도 유명하다. 그래서인지 자신의 은인인 페기와 결혼하지만, 결국 2년 만에 헤어지고 만다.

안티포프 —————————— 막스 에른스트
✢ The Antipope ✢

에른스트의 다른 그림 〈안티포프〉에
도 화가 자신의 모습이 나타난다. 여기서는 새가 아니라 말이라는
차이점이 있지만 말이다. 에른스트가 속하는 초현실주의 화풍의 그

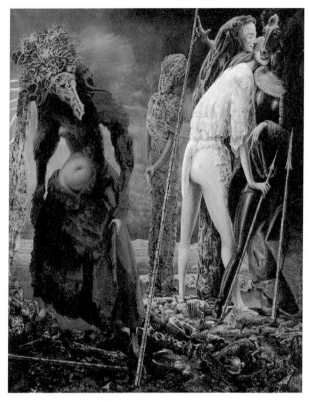

〈안티포프〉
막스 에른스트, 1942년, 캔버스에 유채, 160.8×127.1cm

림이 인간의 무의식을 탐구하는 것을 주로 하다 보니 이런 결과도 당연하다.

에른스트는 바로 이 미술관 주인이었던 페기 구겐하임의 도움으로 유럽에서 미국으로 건너왔고 급기야 그녀와 결혼까지 했다. 이 그림은 그의 가족을 그린 것으로 해석한다. 우선 오른쪽 말을 에른스트 자신으로 본다. 그 옆의 녹색 기둥에 사람 머리가 붙은 형체는 페기 구겐하임, 그리고 하체가 그대로 드러난 핑크색 튜닉을 입고 그를 애무하는 여자는 페기가 에른스트를 애무하는 제스처를 표현하기 위해 그렸다. 그림 중앙의 인물은 페기의 딸 페긴이다. 그렇다면 붉은 옷의 여자는 누구일까? 아마도 에른스트가 사랑한 다른 여자로 앞 그림에서 신부로 등장한 레오노라 캐링턴일 것이다.

정신분석 이론을 빌려 와야 할 것 같은 에른스트의 매우 복잡한 이 그림은 그의 혼란스러운 사생활에서 나온 것이다. 자신과 연인을 동물로 표현하면서 원초적인 욕망을 그려 나갔다고 본다. 그는 페기 구겐하임과 1941년에 결혼한 후에도 레오노라와 사랑을 이어 갔다. 흥미로운 것은 에른스트가 새에 빠져 있는 반면, 그녀는 말에 빠져 있었다. 그래서 그의 여러 작품들에서 말 형상을 한 여자를 레오노라로 본다. 이 작품에서 레오노라, 즉 말로 그려진 붉은 옷의 여자는 지금 반대편의 다른 여자, 바로 연적인 페기 구겐하임을 쳐다보고 있다.

해변에서 ——————————— 파블로 피카소
✣ At the beach ✣

　　　　　　다음은 입구에서 가까운 로비에 있는
피카소, 〈해변에서〉를 본다. 정체를 알 수 없는 둥근 형체가 바닷물에
몸을 담근 채 작은 배를 잡고 있는 이 작품은 〈장난감 배를 갖고 노
는 소녀들〉이라는 제목으로도 불린다.

　작품은 피카소가 즐겨 그렸던 테마 중 하나인 바닷가 그림. 특히
그가 1920~1930년대 초반 작품에서 보여 준 스타일을 떠올리게 한
다. 그 당시 작품에서 나타나는 바닷가의 딱딱하면서도 볼륨감 넘치
는 형태를 여기서도 보게 된다.

〈해변에서〉
피카소, 1937년, 캔버스에 유채, 콩테 크레용, 분필, 129.1×194cm

그림은 당대 그의 라이벌 마티스가 해변의 관능적인 여자들을 그린 것과도 비슷하다. 단순하고 평면적인 형태와 앞쪽의 형체들이 취하는 포즈가 비슷하다. 친구이자 라이벌인 마티스는 낙원을 떠올리게 하는 이미지를 많이 그렸다. 반면 피카소는 게르니카를 그리며 전쟁의 폭력적인 이미지에 빠져 있었다. 이 작품은 그가 절망적이고 어두운 이미지에서 잠시나마 벗어날 수 있는 하나의 탈출구였을 것이다.

한편 그림 속에 은근히 비쳐지는 관음증적인 시선은 과장되어 섹시하게 묘사된 소녀들에게서 잘 나타난다. 이들은 자신의 목욕 장면을 들켜 버린 신화 속 여신 다이아나를 떠올리게 한다.

P 부인의 초상, 남쪽에서 ——————— 파울 클레
✜ Portrait of Mrs P. in the South ✜

파울 클레, 〈P 부인의 초상, 남쪽에서〉는 이탈리아 남부 시실리아를 여행 중인 독일인 여행자를 그린 작품이다. 클레는 1924년에 이곳을 여행했다.

단순한 선으로 그린 캐리커처는 어린아이가 그린 것 같은 유치한 분위기도 풍긴다. 그림 속 붉고 뜨거운 지중해의 햇살에도 불구하고, 여자 모델은 고지식하게 원래 쓰던 짧은 모자를 계속 쓰고 있는 우스꽝스러운 모습이다.

모델 가슴에 그려진 하트 모양은 클레의 작품에 자주 등장하는 모티프다. 때로는 입이나 코, 혹은 토르소torso 형상으로 나타난다. 클

〈P 부인의 초상, 남쪽에서〉
파울 클레, 1924년, 종이에 수채, 혼합재료, 37.6×27.4cm

레는 이 형태를 생명의 힘을 상징하는 것으로 보았다. '원과 직사각형 사이의 매개적인 형태'로 사용되면서, 유기체의 세계와 비유기체의 세계를 잇는 것으로 생각한다.

빛의 제국 ——————————————— 르네 마그리트
✧ Empire of Light ✧

　　　　　　　　다른 전시실로 가면 초현실주의 화가 르네 마그리트, 〈빛의 제국〉을 만나게 된다. 작품은 낮과 밤이 공존

하는 역설의 시간을 그리고 있다. 언뜻 그림 속 장면이 있을 법한 현실이라고 생각할 수도 있지만, 공존할 수 없는 요소들을 같은 화면에 배치하는 마그리트의 화풍을 생각하면 이 장면은 순전히 상상 속의 것이다.

〈빛의 제국〉
르네 마그리트, 1954년, 캔버스에 유채, 195.4×131.2cm

이 작품은 여러 버전이 있다. 그중 대표적인 것으로 벨기에 브뤼셀의 마그리트 미술관, 뉴욕의 현대미술관의 그림을 들 수 있다. 그림 속 하늘의 시간은 뭉게구름이 여기저기 떠 있는 대낮이다. 반면 그 밑의 나무와 집은 이미 밤의 시간에 들어가 있다. 낮과 밤이 혼재하고 있는 것이다. 마그리트가 특히 좋아하는 경계가 허물어진 모호한 시간.

여기에는 어떤 환상적인 요소도 없이 단지 낮과 밤의 역설적인 조합이 있을 뿐이다. 그는 우리가 일상적으로 받아들이는 삶의 상식인 전제 조건들을 모두 무너뜨린다. 세상을 명확하게 비추는 태양은 이 그림에서는 혼란과 불안함을 가져온다. 객관적이고 명확한 스타일의 전형적인 사실적 초현실주의 기법으로 이상하고 시적인 세계를 만들어 낸 것이다.

5장

영국
런던

London

12. 귀족의 품격이 깃든

월리스 컬렉션

주소 Hertford House, Manchester Square, Marylebone, London W1U 3BN 영국
연락처 +44 20 7563 9500 | **관람시간** 오전 10:00~오후 5:00
휴관일 없음 | **입장료** 무료

　런던에서는 작지만 알찬 미술관을 여럿 발견하게 된다. 그중에서도 윌리스 컬렉션과 코톨드 갤러리는 가히 최고의 컬렉션을 자랑하는 곳이다. 미술관 자체도 상당히 매력적이다. 영국 하트포드 후작 가문의 저택이 국립 미술관으로 바뀐 이곳은 5대에 걸친 가문의 컬렉션을 전시하고 있다. 미술관 이름인 윌리스는 5대째 인물인 리차드 윌리스 경의 이름에서 따왔다. 그 이유는 그가 죽고 나서 그의 미망인 웰리스 부인이 이 집과 예술품들을 국가에 기증했기 때문이다.

　미술관은 고전 양식으로 지어진 그리 크지 않은 건물이다. 밖에서 언뜻 보면 작은 정원이 매혹적으로 눈길을 끈다. 그리고 안으로 들어가면 화려하게 장식한 계단이 먼저 눈에 들어온다. 대리석 계단에 철제 난간을 식물 줄기 장식으로 수놓고 그 위에 우아하게 수놓은 빨간 양탄자를 깔아 놓았다. 이 붉은 색은 미술관 벽 곳곳에서 볼 수 있어 윌리스 컬렉션의 대표 색 중 하나라 할 수 있다.

　미술관은 18세기 로코코 양식의 프랑스 회화가 가장 널리 알려졌기에 우선 그 방으로 가 본다. 먼저 발길이 닿는 곳은 스몰 드로잉 룸Small drawing room이다. 여기서 로코코 초기의 대표 화가 앙투안 와토

의 작품들을 본다. 그는 페트 갈랑트Fêtes Galantes, 즉 화려한 옷차림의 인물들이 사랑을 나누는 그림을 프랑스에 유행시킨 화가다. 이는 전원 풍경 속에 우아한 인물이 있는 풍경을 이상화한 것으로, 앞서 있었던 무거운 바로크 회화의 반동으로 나타난 표현이다. 귀부인 취향이 지배했던 18세기 프랑스 로코코 시대에는 이런 친밀한 화풍이 큰 인기를 끌었다.

삶의 매혹 ———————————————— 앙투안 와토
⊹ Les charmes de la vie ⊹

앙투안 와토, 〈삶의 매혹〉은 넓게 펼쳐진 하늘을 배경으로 하는 테라스가 무대가 된다. 중앙에 연극배우 차림의 남자가 류트를 조율하고 왼쪽에는 의자에 앉아 기타를 치는 귀부인 주위를 여러 인물들이 둘러쌌다. 중앙의 남자는 지금 귀부인을 유혹하는 중이다. 악기를 연주하려고 준비하는 모습은 곧 사랑을 나누는 것을 암시한다.

이탈리아의 야한 희극 코메디아 델라르테Commedia Dell'arte에 매료된 와토는 연극의 주요 인물과 내용을 현실 속에 끌어들여 마치 무대 위에서 펼쳐지는 듯한 장면을 만들어 낸다. 그림 속 하늘 배경과 인물들이 서 있는 테라스도 마치 연극 무대처럼 보인다. 그러나 이런 연극적인 장치는 이것이 가짜고 곧 사라질 순간이라는 것을 암시하기도 한다. 화려하지만 신기루처럼 헛되고 곧 없어져 버릴 행복. 이것은 일찍

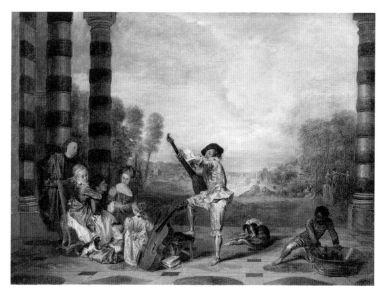

〈삶의 매혹〉
앙투안 와토, 1719년, 캔버스에 유채, 67.3×94.8cm

이 폐병을 앓으며 병약하게 살다가 37세의 젊은 나이에 세상을 떠난 와토의 그림에 운명처럼 따라다니는 분위기다.

마담 드 퐁파드루 ──────────────── 프랑수아 부셰
⚜ Madame de Pompadour ⚜

　　　　　　　　　　이제 오벌 드로잉 룸Oval drawing room으로 가 본다. 이름 그대로 타원형 방에는 영국 빅토리아 시대 귀족들의 취향이 잘 드러나는 수집품들이 있다. 먼저 사랑스러운 여인의 초

〈마담 드 퐁파드루〉
프랑수아 부세, 1759년, 캔버스에 유채, 91×68cm

상화 프랑수아 부셰, 〈마담 드 퐁파두루〉가 있다. 역시 어두운 배경의 정원에 귀족풍 아름다운 여자가 화려한 드레스를 입고 서 있다. 그녀의 우아하게 늘어진 오른손은 부채를 잡고 있고, 그 아래로 개가 그녀를 쳐다보고 있다.

부셰는 프라고나르의 스승으로 프랑스에서 시작해 전 유럽에 전파시킨 로코코 양식의 전성기를 이끌었던 인물이다. 그림 속 모델 퐁파두루 부인은 루이 15세의 정부로 그를 적극 지원했다. 귀족적인 화려함과 소녀 취향의 예쁘고 순진한 것을 추구하는 로코코 양식은 바로 그녀 때문에 만들어졌다고 해도 과언이 아니다.

이 그림이 그려질 때 퐁파두루 부인은 여전히 루이 15세가 총애하는 애첩이었지만, 둘 사이는 육체적인 관계가 없는 사이였다. 그녀가 나중에 폐병으로 죽을 만큼 몸이 약했던 탓이다. 뛰어난 외모만큼 탁월한 총명함을 자랑했던 그녀는 왕에게 정치적 조언도 하며 따뜻한 동지 같은 관계를 죽을 때까지 유지했다. 그래서 그림 속 개가 왕을 향한 그녀의 충성을 암시하듯이 배경의 모자 상도 둘 사이의 관계를 말해 주는 것 같다. 그녀는 어쩌면 정치에는 관심이 없고 여자 꽁무니만 쫓아다니는 철없는 왕에게 어머니 같은 존재였는지도 모른다.

그네 ———————————————— 장 오노레 프라고나르

⊹ Balançoire ⊹

바로 옆 맞은편 벽에서 화사하고 관능

〈그네〉
장 오노레 프라고나르, 1767년, 캔버스에 유채, 81×64.2cm

적인 분위기의 장 오노레 프라고나르, 〈그네〉를 본다. 신화 속 풍경 같은 몽환적인 색조의 숲 속에서 분홍색 실크 드레스를 입은 여자가 그네를 탄다. 그네를 미는 남자는 나이 든 남자(아마 남편일 것이다)다. 하지만 막상 그녀가 바라보는 남자는 수풀 아래 숨은 젊은 남자다. 아래쪽 수풀에서 솟아난 듯 화사한 핑크빛으로 피어난 여자. 그녀는 다리를 들어 치마 속을 보이며 연인을 희롱한다. 샌들을 자연스럽게 차 공중에 날리면서.

이 그림은 원래 한 귀족이 주문한 내용을 그대로 그린 것이다. 프라고나르는 그 주문에 샌들을 더했다. 하늘을 나는 구두는 자칫 심각해질 수도 있는 장면에 유쾌함을 더한다. 어두운 그늘 속에 들어가서 잘 보이지도 않는 늙은 남자와 대조적으로 밝게 빛나는 두 연인의 모습이 흥분 상태를 말해 준다. 구두의 가벼운 비상은 이 젊은 남녀의 불륜이 그저 가벼운 애정 행각일 뿐이라고 한다. 화면 왼편에서는 두 연인을 바라보는 큐피드 상이 입술에 손가락을 갖다 댄다. 아무리 그래도 엄연히 불륜인 이들의 비밀을 숨겨야 한다는 것이다.

메리 로빈슨 부인(페르디타) ─────── 토마스 게인즈버러
⁜ Mrs. Robinson(Perdita) ⁜

한편, 역시 영국 미술관답게 자국 화가들의 작품도 눈여겨볼 만하다. 웨스트 룸West room에 18세기 영국 초상화 작품들이 걸려 있다. 모두 여성의 초상화로 그중에서 토마스

〈메리 로빈슨 부인(페르디타)〉
토마스 게인즈버러, 1781년, 캔버스에 유채, 233.7×153cm

게인즈버러, 〈메리 로빈슨 부인(페르디타)〉은 활기찬 붓질과 섬세한 색채 표현이 뛰어난 작품이다.

게인즈버러는 훌륭한 초상화를 많이 남겼는데, 이는 생계를 위한 경제적 이유 때문이었다. 그는 풍경화를 그리는 것을 훨씬 좋아했다. 그래서 고육지책으로 생각해 낸 것이 자신의 유명한 〈앤드루스 부부의 초상〉과 같이 초상화를 그리면서도 풍경이 주가 되는 것처럼 보일 만큼 자연의 모습을 크게 그려 넣는 것이었다.

이 작품의 모델은 페르디타라는 애칭으로 불리던 로빈슨 부인. 아기자기하고 사랑스러운 프랑스 귀부인들과 다른 차가운 미모를 뽐낸다. 전형적인 영국 미인의 미모를 자랑하는 그녀는 당대 최고 여배우로 이 방에만 세 점의 초상화가 걸려 있을 정도다. 게인즈버러와 라이벌인 레이놀즈도 그녀의 초상화를 그리는 바람에 두 화가는 전시회 출품을 두고 신경전을 벌이기도 했다.

그림 왼편으로 시원스레 뚫린 풍경에서는 빛이 들어오고 있다. 그녀는 빛을 받으며 자신을 많이 닮은 개와 함께 조용히 앉아 있다. 프랑스 로코코 미녀들이 소녀적인 관능미를 가볍게 발산하는 것과 비교한다면 그녀는 어딘지 화가 나 있는 것처럼 무겁고 어두워 보이기도 한다. 그녀의 까만 구두 위를 감싸는 드레스 주름은 처연하고 우울하다.

로빈슨 부인이 오른손에 쥐고 있는 것은 작은 미니어처 액세서리. 셰익스피어의 연극 '겨울 이야기'에서 페르디타 역할을 한 그녀를 보고 한눈에 반한 웨일스 왕자(후에 조지 5세)가 자신의 얼굴이 새겨진

미니어처를 보냈는데, 그녀는 바로 그걸 쥐고 있다. 왕자는 영원한 사랑을 맹세하는 편지와 함께 사랑의 증표로 보냈던 것이다. 왕자의 도움으로 그녀는 많은 재산도 모은다.

그러나 그녀는 얼마 지나지 않아 최고의 여배우 자리에서 물러나고 왕자의 사랑 역시 식어 버린다. 게인즈버러가 이 그림을 그린 것은 두 연인이 헤어지고 나서 합의하려던 시기다. 그녀가 손에 들고 있는 다이아몬드로 장식된 미니어처는 덧없는 사랑의 증표인 동시에 사랑을 배신한 왕자에 대한 항의처럼 보인다.

후일담을 보면 그녀는 나중에 탈톤 대령과 사랑에 빠진다. 하지만 그가 많은 빚을 지고 외국으로 도망치자 그녀는 그를 찾아 나선다. 그런데 그 길에서 동상을 입어 불구의 몸이 되고 만다. 그녀의 나이 불과 24세가 되던 해였다. 그 많던 재산도 경매에 넘어가고 이후 궁핍한 생활을 하게 된다.

넬리 오브라이언의 초상 ———————— 조슈아 레이놀즈
✢ Nelly O'Brien ✢

게인즈버러 그림 바로 옆에는 그의 당대 라이벌 조슈아 레이놀즈의 초상화가 있다. 조슈아 레이놀즈, 〈넬리 오브라이언의 초상〉이다. 차가운 귀부인 이미지가 강한 게인즈버러의 모델과 달리 그의 모델은 보다 따뜻하고 생기를 띤다.

모자가 만든 은은한 그늘에서 꽃처럼 생생하게 피어오르는 얼굴

과 가슴, 섬세하고 정교한 솜씨로 그려 낸 겹쳐진 치마의 묘사가 빼어나다. 모델은 당시 미인으로 유명했던 고급 창녀. 그러나 이 그림에서 작은 강아지를 안은 그녀는 마치 아기 예수를 안은 성모처럼 안정적이고 모성애가 가득한 존재로 보인다. 화가의 손길로 그녀는 창녀

〈넬리 오브라이언의 초상〉
조슈아 레이놀즈, 1764년, 캔버스에 유채, 126.3×110cm

가 아닌 품위 있는 여성으로 탈바꿈되었다.

웨스트 갤러리West gallery I에는 이탈리아 회화, 그중에서도 18세기 베네치아 풍경화가의 작품들이 걸렸다. 온통 푸른 하늘과 옥색 물빛이 가득한 방이다. 카날레토와 프란체스코 과르디가 그 주인공들이다. 이들은 당시 이탈리아를 여행하는 사람들, 특히 '그랜드 투어'라는 이름의 유럽 문화기행을 떠난 영국 귀족들을 위한 그림을 그렸다. 여행에서 받은 감흥을 집에 돌아가서도 간직하고 싶었던 사람들이 주로 작품을 샀는데, 이 미술관의 설립자 집안의 하트포드 1세도 그중 한 명으로 현재의 수집품들을 구입했다.

베니스: 산 조르지오 마조레 ——— 프란체스코 과르디
÷ Venise: San Giorgio Maggiore ÷

그중에서 프란체스코 과르디의 작품들은 베네치아의 투명한 대기를 묘사하는 데 탁월한 성과를 보여 준다. 그는 카날레토와 비교하면 세부 묘사보다는 대기를 재현하는 회화적 효과에 집중하고 있다. 프란체스코 과르디, 〈베니스: 산 조르지오 마조레〉에 나타나는 베네치아는 꿈결 같은 부드러운 공기에 휩싸여 있다. 그 마법 같은 빛의 효과는 나중에 이 도시를 방문하는 영국 풍경화가 터너에게서도 나타나는 것을 보게 된다. 베네치아의 빛이 이들을 낳은 것이다. 북유럽의 빛이 베르메르의 신비한 풍경화

〈베네치아: 산 조르지오 마조레〉
프란체스코 과르디, 18세기 후반, 캔버스에 유채, 68×90cm

를 만든 것처럼.

이스트 갤러리East gallery에는 17세기 네덜란드 회화 컬렉션이 자리를 잡았다. 이 방의 특징은 무엇보다 벽이 짙은 푸른색 비단으로 장식된 점이다. 색채에 예민한 사람에게는 조금 거슬리기도 하는 색인데, 18~19세기 프랑스와 영국의 컬렉터들이 네덜란드 회화 작품을 벽에 걸 때 이 색깔로 만든 벽과 황금색 액자를 사용했다고 한다.

빵을 배달하는 소년 ──────── 피테르 데 호흐
✛ A boy bringing Bread ✛

전시실에서는 풍경, 초상화, 장르화로
도 불리는 풍속화 등을 볼 수 있다. 초상화로는 렘브란트의 자화상
과 아들 티투스를 그린 작품이 대표적이다. 일상의 잔잔한 풍경을 그

〈빵을 배달하는 소년〉
피테르 데 호흐, 1663년, 캔버스에 유채, 73×59cm

린 풍속화 피테르 데 호흐, 〈빵을 배달하는 소년〉은 가정집에 빵을 가져다주는 소년과 그걸 받아 드는 주부가 주인공이다.

몸을 굽힌 여자와 빵 바구니를 든 채 웃는 소년의 뒤로 매혹적인 공간들이 연속적으로 나타난다. 그들 바로 뒤로는 마당이, 그 뒤로는 바깥 통로, 그리고 다시 그 뒤로 포석이 깔린 골목, 운하, 운하의 반대편, 마지막으로 다른 집 문에 주부가 서 있는 공간까지. 화가는 끝없이 이어질 것 같은 거울 속 이미지와 같은 마법의 공간으로 우리를 초대한다.

생일 축하 잔치 ——————————— 얀 스텐
✧ Celebrating the Birth ✧

위와 같은 전형적인 고요한 여염집 풍경과는 대조적으로 떠들썩한 서민들의 일상을 즐겨 그린 화가도 있다. 얀 스텐, 〈생일 축하 잔치〉를 그린 얀 스텐이 대표적인 인물. 그의 그림을 보면 어른들은 웃고 떠들고 술에 취해 해롱거리고 노래 부르며, 아이들은 울어 대고 뛰어다니고 싸운다. 한바탕 난리라도 난 듯한 집 안의 모습을 그리는 것이 그의 장기다.

그림 왼쪽 위에는 아이를 낳은 주부가 침대에 누워 있고, 가운데 윗부분에 빨간 옷에 싸인 아이를 남편이 안고 있다. 그리고 그들을 둘러싸고 잔치 음식을 준비하는 여자들, 수다를 떠는 여자들이 가득하다. 아이 머리 위에 특이한 모양으로 손가락을 펼치고 있는 인물은

〈생일 축하 잔치〉
얀 스텐, 1664년, 캔버스에 유채, 87.7×107cm

바로 화가 자신. 음흉하게 웃는 모습은 그가 이 아이의 실제 아버지라는 생각을 갖게 한다.

바닥에는 달걀 껍질이 흩어져 있고 접시와 냄비, 병이 어지럽게 놓여 있는 공간은 엉망진창인 현장이다. 이 혼란한 곳에서 가장 초연하게 중심을 잡고 있는 인물은 맨 앞에서 등을 보이고 선 하녀다. 그녀는 침착하고 냉정하게 이 장면을 보고 있는 화가의 분신처럼 보인다.

그레이트 갤러리Great gallery는 설립자 월리스가 이 미술관을 만드는데 심혈을 쏟은 공간이다. 그는 생전에 이 전시실을 미술관에서 가장 크면서도 중요한 공간으로 생각했다. 여기에는 주로 17세기 바로크 작가들의 작품을 모아 놓았다. 물론 다른 전시실과 마찬가지로 벽에 걸린 그림들 앞으로는 조각과 가구들이 놓였지만, 여기서는 무엇보다 회화 작품들이 주가 된다.

무지개가 뜬 풍경 ———————————— 피테르 파울 루벤스
✣ The Rainbow Landscape ✣

먼저 루벤스의 흔치 않은 풍경화를 보자. 루벤스, 〈무지개가 뜬 풍경〉은 화면 전체가 꿈틀거리듯 역동적이다. 그의 많은 여성 누드화처럼 격렬한 운동감을 준다. 아래쪽 밀밭에서는 농부들이 추수를 하고 목동이 소를 치고 오리를 방목

한다. 한껏 풍요로운 들판은 루벤스가 말년에 성을 샀던 곳 주변의 모습.

그는 이미 전 유럽에 명성을 떨치는 거장이 된 데다 50세가 넘은 나이에 열여섯 살의 헬레나 푸르망과 두 번째 결혼을 하고 이곳의 성을 사는 등 가장 행복한 시절을 보내고 있었다. 그는 이를 기념하기 위해 성의 풍경과 들판 풍경을 그렸던 것이다.

앞서 본 베네치아의 카날레토, 과르디 그리고 네덜란드의 고요하고 사색적인 풍경화들과는 달리 루벤스의 자연은 영광을 누리는 풍경이다. 낙원에서 쫓겨난 인간이 노동의 업보를 지게 되지만 여전히 낙관에 차 있다. 노동의 과실은 정직하게 돌아오고 분명 보람찰 것이라고 하는 듯하다.

웃고 있는 기사 ──────────── 프란스 할스
÷ The Laughing Cavalier ÷

밝고 유쾌한 작품 프란스 할스, 〈웃고 있는 기사〉는 할스가 자신의 최고조에 이른 솜씨로 능숙하게 그린 작품으로 평가받는다. 그의 초상화 작품 중에서는 예외적일 정도로 화려하게 차려입은 남자를 그렸다. 모델은 금방이라도 크게 웃어 젖힐 듯 얼굴에 미소를 가득 품고 있다. 자세도 당당해서 팔을 허리에 얹은 한껏 자신 있는 포즈다.

'기사'라는 제목과는 달리 이 모델의 정체에 대해서는 여러 가지

〈무지개가 뜬 풍경〉
루벤스, 1636년, 캔버스에 유채, 135.6×235cm

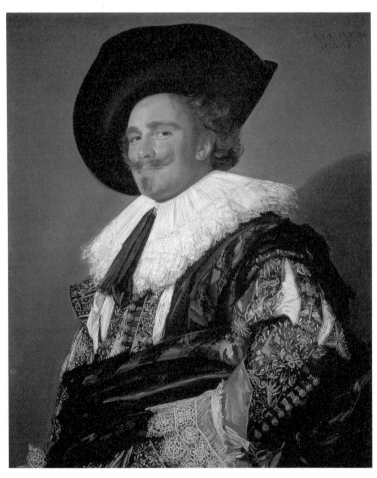

〈웃고 있는 기사〉
프란스 할스, 1624년, 캔버스에 유채, 83×67.3cm

추측이 있다. 모델 옷에는 화살, 풍요의 뿔(동물의 뿔 모양 장식에 과일, 꽃 등을 얹은 것), 연인의 매듭 등이 보이는데, 이것은 사랑의 기쁨과 고통을 뜻하며 용기와 정중함을 암시한다. 그러므로 확실한 것은 이 그림이 결혼을 앞둔 남자의 초상화라는 사실이다.

또한 팔꿈치 사이의 칼잡이가 보여 주는 지팡이 장식은 예로부터 그리스 신화의 상업의 신 헤르메스의 것이기 때문에 모델을 상인으로 보는 것이 가능하다. 그래서 최근에는 모델을 당시 네덜란드 할렘의 직물 상인 틸레만 루스터만으로 본다. 분명 행복한 결혼을 앞두고 있을 성공한 상인의 모습이다. 17세기 유럽을 넘어 전 세계를 시장으로 삼아 전성기를 누리던 네덜란드의 부르주아 상인을 그린 사회 초상화인 것이다.

부채를 든 여인 ──────────── 디에고 벨라스케스
❖ The Lady with a Fan ❖

마지막으로 스페인 회화 벨라스케스, 〈부채를 든 여인〉이다. 상복처럼 검은 옷을 입은 여인이 관객을 주시하며 신비하고 의미심장한 눈길을 보낸다. 스페인 여자 같지만 오히려 프랑스풍의 옷을 입었다고 한다.

그녀는 정말 가족의 상이라도 당한 걸까. 침울한 분위기의 옷과 대조적으로 장신구들은 화려하다. 오른쪽 손에는 황금과 거북 껍질로 장식한 부채를, 반대편 팔에는 역시 황금 장식의 시계를 차고 있

〈부채를 든 여인〉
벨라스케스, 1644년, 캔버스에 유채, 95×70cm

다. 그리고 빨갛게 홍조가 가득한 그녀의 얼굴은 전체적으로 어두운
화면에서 빛이 난다. 그러나 그 빛은 창백하고 음울해서 어떤 운명적
인 색채를 띤다.

13. 후기 인상파 컬렉션을 탐닉하다

코톨드 갤러리

주소 Somerset House, Strand, London WC2R 0RN 영국

연락처 +44 20 7848 1194 │ **관람시간** 오전 10:00~오후 6:00

휴관일 없음 │ **입장료** 6pound

　월리스 컬렉션과 더불어 런던의 대표적인 알찬 미술관 코톨드 갤러리는 마네와 모네, 르누아르의 인상파와 고흐, 고갱 등 후기 인상파의 컬렉션이 특히 유명하다.

　이곳은 원래 영국에서 손꼽히는 미술 연구 기관인 코톨드미술연구소의 부속 기관으로 출범했다. 14세기 초기 르네상스에서 20세기 후반 모더니스트 시대까지 약 520점의 회화와 7,000점의 드로잉, 550점의 조각, 장식 예술품 등을 소장하고 있다.

　미술관 건립에 중추적인 역할을 한 것은 미술관 이름과도 같은 사업가 사무엘 코톨드Samuel Courtauld와 정치가 리 자작Viscount Lee, 법관 로버트 위트 경Sir Robert Witt이다. 그들은 아직 영국에서 미술 연구에 대한 공감대가 이루어지지 않았을 때, 유럽 대륙의 다른 나라 예술사를 연구소와 미술관 건립을 적극적으로 추진했다. 당대 미술평론가 로저 프라이Roger Fry의 조언과 지지도 빼놓을 수 없다. 이들은 미술관에 자신들의 미술품을 기증했다. 예술사에서 선구자적인 인물이 필요하듯 미술관 역사에서도 이런 시대를 앞서가는 혜안을 가진 인물들이 필요한 것이다.

코톨드 갤러리는 약간 찾기 어려운 건물이다. 대로에서 표지판을 따라 가다 보면 기둥들 뒤에 작은 입구가 숨어 있어서 자칫 지나치기 쉬운 곳이다. 그나마 입구에 마네의 〈폴리 베르제르의 술집〉과 고흐의 〈귀에 붕대를 감은 자화상〉이 있어 찾을 수 있었다. 이 두 작품이 미술관의 대표작이라 할 수 있겠다.

이집트로의 탈출 풍경 ——————— 대 피테르 브뤼헐
÷ Landscape with a flight into Egypt ÷

미술관에 들어가서 가장 먼저 보는 작품은 대 피테르 브뤼헐, 〈이집트로의 탈출 풍경〉이다. 16세기 북유럽의 거장 대 브뤼헐의 환상적인 풍경화다. 아니, 정확하게는 성경 내용을 옮겨 놓는 듯하면서 실은 자연을 주인공으로 그린 것이다.

마치 새가 공중에 떠서 아래를 조망하듯이 화면을 구성하는 것은 대 브뤼헐의 풍경에서 자주 등장하는 기법이다. 화면 중앙에는 은하수를 풀어 놓은 것처럼 신비한 빛의 강이 넓게 흐른다. 수증기가 올라가 만든 듯한 구름이 그 위를 덮었다. 봄날 안개가 낀 것 같은 대기는 그의 다른 작품 〈이카루스의 추락〉에서 본 것을 연상케 한다.

강물 빛은 산 위로도 올라가 원경의 차가운 대기를 묘사한다. 대조적으로 진하고 따뜻한 색조로 칠한 앞쪽의 바위산은 원근감을 표현하고 있으니, 이것은 이미 레오나르도 다 빈치의 그림에서도 잘 나타나는 전통적인 기법이다. 그러나 대 브뤼헐은 이것을 자신의 작품

〈이집트로의 탈출 풍경〉
피테르 브뤼헐, 1563년, 패널에 유채, 37.1×55.6cm

에서 더욱 섬세하고 자연스럽게 발전시켜 자연 묘사에 대한 하나의 기준으로 만들어 버린다. 그의 전기를 쓴 작가 카렐 반 만데르에 의하면 대 브뤼헐은 알프스를 여행하는 동안 모든 산과 바위를 속으로 삼켰다가 집에 돌아와서는 캔버스와 패널에 너무나 정확하게 그대로 뱉어 내었다고 한다.

유유히 흐르는 강물과 삐죽한 산봉우리, 울퉁불퉁한 바위와 차갑고 따뜻한 색의 대조가 눈에 띈다. 아래쪽 중앙의 마리아와 요셉은 그들 왼쪽으로 보이는 낭떠러지 위 작은 나무다리와 그 다리 위의 작은 사람들과도 박진감 있는 대조를 이룬다. 이런 식의 배치는 마리아와 요셉이 앞으로 겪을 고난을 암시할 뿐더러 극적이고 박력 있는 시

각적인 즐거움을 준다.

한편 이 작품에서도 전통적으로 예수 가족의 '이집트로의 탈출'을 주제로 한 그림에서 자주 등장하는, 바위에서 떨어지는 우상이 등장한다. 윗가지를 자른 버드나무 위로 추락하는 우상은 곧 예수의 등장으로 이교도의 신앙이 몰락하는 것을 의미한다.

삼폭화: 십자가에서 내려짐 / 방문 / 봉헌 — 루벤스
✤ The descent from the cross / Visitation / Presentation ✤

다음은 17세기 바로크 회화의 거장 루벤스의 작품이다. 모두 나무 패널에 유화로 그린 삼폭화다. 중앙에는 〈십자가에서 내려짐〉, 왼쪽에는 〈방문〉, 오른쪽에는 〈봉헌〉이 세 개의 그림으로 이루어져 있다.

이 그림들은 꼭 다른 곳에서 이미 본 듯한 인상을 준다. 벨기에 안트베르펜의 대성당에 있는 것과 거의 비슷하기 때문이다. 인물들의 얼굴 각도나 표정 등 세부적인 묘사에서 약간 다른 것을 제외하고는 거의 비슷하고 그나마 차이가 있다면 단지 크기뿐이다. 안트베르펜의 작품들은 본격적인 성당 제단화로 이것보다 네 배 정도 크다. 그래서 이 작품은 루벤스가 본격적인 제단화에 착수하기 전에 준비용으로 그린 것으로 본다.

루벤스는 이 작품을 그리기 약 3년 전에 이탈리아 여행을 했다. 그곳에서 이탈리아 미술의 과거와 현재 거장들의 작품을 충실하게 공부하

루벤스, 〈방문〉 1613년, 83.2×30.3cm | 〈십자가에서 내려짐〉 1611년, 11.2×76.2cm | 〈봉헌〉 1613년, 83×30.4cm

고 왔다. 그래서 그 영향이 여러 군데에 나타난다. 중앙 패널인 〈십자가에서 내려짐〉은 예수의 몸과 그를 감싸는 천이 화면을 가로지르며 폭포수처럼 흘러내린다. 격렬한 슬픔과 고통의 몸짓은 고대 로마의 조각품인 라오콘을 떠올리게 한다.

온몸이 구부러지고 마구 접힌 예수를 아래에서 받는 자는 사도 요한이다. 그는 이 마냥 흘러내리는 화면을 아래에서 받치는 안정적인 받침대 같다. 그보다 아래쪽에서 예수의 발을 어깨에 올려놓은 여자가 막달라 마리아. 그녀 위쪽에는 성모 마리아가 간절하게 손을 뻗어 예수의 몸을 만진다. 그리고 그 위에 니고데모와 요셉이 그려졌다.

꼭대기의 인물들은 매장을 돕는 일꾼들로 오른쪽 인물이 입에 천을 꽉 깨물고 있는 것이 인상적이다. 그는 손으로는 예수를 놓으려고 하지만 차마 놓지 못하는 것처럼 보인다. 아마 이 장면에 등장하는 여러 인물들의 심리를 대변하는 것이리라.

세 개의 패널로 이루어진 삼폭화는 루벤스의 친구이면서 안트베르펜 민병대의 대장이었던 로콕스의 의뢰로 만들어졌다. 민병대는 자신의 수호성인 크리스토프가 작품에 등장하기를 원했지만, 성당 측이 강하게 반대하는 바람에 뜻을 이루지 못했다. 그러나 보통 예수를 업고 강을 건너는 인물로 알려진 성인 크리스토프는 다른 방법으로 나온다.

이 작품은 단지 예수를 데리고 다니는 성장 중인 성인의 의미만 가지고 온 것이다. 왼쪽 패널에서 성모 마리아는 배 속에 아이를 임신한 상태로 사촌 엘리자베스를 방문한다. 오른쪽 패널에서는 교회에서 아

기 예수가 성모 마리아로부터 사제에게 건네진다. 이렇게 예수의 이동을 가리키는 간접적인 방법으로 성인의 존재를 표시한 것이다.

난파 후의 새벽(짖는 개) ──────── 윌리엄 터너

÷ Dawn after the wreck(the bayinh hound) ÷

영국 화가의 작품으로는 터너, 〈난파 후의 새벽(짖는 개)〉이 먼저 눈에 들어온다. 폭풍이 지나간 바다, 작은 배 한 척이 눈에 잘 띄지도 않게 난파를 당해 침몰했다. 해변에는 개 한 마리가 짖고 있다. 당대의 저명한 미술평론가 존 러스킨은 이 작

〈난파 후의 새벽(짖는 개)〉
터너, 1841년, 종이에 수채, 25.1×36.8cm

품을 두고 바다의 파괴적인 힘에 대한 슬픈 노래이고, 터너의 여러 작품들 중에 가장 슬프고 부드러운 그림이라고 했다.

그림 속에서 터너는 특유의 진혼곡을 연주하는 듯한 색채로 죽음의 분위기를 전한다. 구름은 떠오르는 태양 빛을 받아 핏빛처럼 붉고, 모래밭 위에도 핏자국인 듯 붉은 자국이 여기저기 보인다. 수평선에는 죽음을 암시하는 보라색 띠가 드리웠고, 그 아래로 배를 삼킨 검푸른 물결이 친다. 추위에 벌벌 떨며 짖고 있는 저 초라하고 마른 개는 무엇일까. 혹시 저 배에서 가까스로 살아 나와 죽은 주인을 부르기라도 하는 것일까. 아니면 죽음처럼 무자비하지만 숭고한 아름다움의 바다를 향해 울부짖는 우리 같은 모든 약한 존재인지도 모른다.

아르장퇴유의 센 강변 ——————— 에두아르 마네
✢ Banks of the Seine at Argenteuil ✢

이제 이 갤러리의 대표 소장품이라 할 수 있는 인상파 작품으로 넘어가 보자. 먼저 관람하는 것은 마네, 〈아르장퇴유의 센 강변〉이다. 마네가 1874년 여름에 모네가 살던 아르장퇴유를 방문했을 때 그린 것으로 모델은 모네의 부인 카미유와 아들 장으로 보인다.

작품 배경인 아르장퇴유의 센강 풍경은 모네가 즐겨 그린 테마다. 인상파 일원이 되기는 거부했지만, 그들과 친하게 지냈던 마네는 이 그림에서 모네의 기법을 적극 수용한 것을 보여 준다. 물결이 빛을 받

<아르장퇴유의 센 강변>
마네, 1874년, 캔버스에 유채, 62.3×103cm

아 반짝이는 것이나 모델의 옷을 빠른 붓질로 처리한 것은 모네와 매우 흡사해 보인다. 그러나 물 위에 뜬 배를 묘사한 것에서 잘 드러나듯이 마네는 보다 견고한 형태를 추구한다는 것을 알 수 있다. 모네라면 배를 이렇게 확실한 윤곽선으로 그리지 않는다. 더구나 배의 몸통은 저렇게 말끔하게 그려지지 않고 물빛의 반사로 현란하게 이지러질 것이 틀림없다. 물론 수면도 더욱 어지럽게 춤을 출 것이고.

이 그림에서 마네와 모네는 이전처럼 실내에서 그림을 그리는 것에서 벗어나 자연의 빛이 비치는 야외에서 그림을 그리는 이른바 외광파 기법을 받아들이는 것과 신화나 역사가 아니라 현재 눈앞에 벌어지는 실재 모습을 그리는 모더니즘 정신을 따른다는 점만 공통점을 갖는다. 인상파의 현란한 빛의 움직임과 고전적인 견고한 형태 사이

의 긴장이 이 그림을 보는 재미를 준다.

아르장퇴유의 가을 풍경 ──────── 클로드 모네
✧ Sutumn effect at Argenteui ✧

　　　　　　　　　여기서 모네가 그린 아르장퇴유 그림과 비교하면 그 차이점을 잘 알 수 있다. 모네, 〈아르장퇴유의 가을 풍경〉은 마네보다 불과 1년 전 같은 아르장퇴유의 센 강변에서 그린 것이다. 몽환적인 대기로 가득한 이 작품에서 모네가 원하는 것은 빛의 효과다.

　그림 속 형체는 뚜렷하지 않고 가을 햇빛 속에서 이지러진다. 손으로 만져질 것 같은 선의 가촉성을 포기하고 '불명료함을 통한 명료함'의 세계로 나아간다. 모네에게 형태란 결코 고정되지 않고 시시각각 변하는 순간이고 과정으로 파악된다. 화면 가득한 운동감은 이미 바로크 회화에서도 잘 나타나는 것이다.

　센강과 하늘의 푸른색은 왼쪽 나무의 오렌지색과 대조를 이루며 화면을 밝게 만든다. 이 나무가 시선을 중앙의 아주 작게 드러난 마을로 급격하게 이끈다. 전경의 물결과 하늘에서 보이는 굵고 묵직한 붓 자국에서부터, 나무들을 마치 점을 찍는 듯한 붓질로 가볍게 두드린 느낌, 그리고 오른쪽 작은 회색 나무에서 드러나듯이 붓대로 물감을 문지른 것 같은 표현 등 다양한 붓 터치가 현란하게 펼쳐진다.

　양쪽 나무들이 커다란 프레임을 만들고, 그 사이로 보이는 교회의

〈아르장퇴유의 가을 풍경〉
모네, 1873년, 캔버스에 유채, 55×74.5cm

높은 첨탑과 아래 작은 집들은 한적한 시골 마을 분위기를 만든다. 당시 아르장퇴유는 산업화 물결에 휩쓸리고 휴양지가 되어 가고 있었지만, 이 그림에서는 그런 흔적을 찾기 힘들다. 시간이 멈춘 듯 변하지 않는 풍경을 마치 순식간에 변하는 인상을 포착하듯이 그린 것에서 이 작품의 또 다른 매력을 찾을 수 있겠다.

폴리 베르제르의 술집 ——————— 에두아르 마네
✢ A Bar at the Folies-Bergère ✢

코톨드 미술관은 워낙 인상파 컬렉션이 훌륭하나 그중에서도 굳이 딱 하나를 꼽으라면 주저 않고 선택하게 되는 것이 이 그림 마네, 〈폴리 베르제르의 술집〉이다. 이 작품은 가히 이 갤러리의 대표작이라 할 수 있다.

술병이 즐비하고 파리의 신사 숙녀들이 가득 모인 술집. 화려한 샹들리에가 걸려 있고 왼쪽 구석에는 서커스단에서 그네를 타는 여자의 다리도 살짝 보이는 이곳은 당시 파리에서 가장 인기가 높던 폴리 베르제르 바^{Bar}다. 여기에 두 팔을 탁자에 집고 선 여자는 바메이드 Barmade로 불리는 여종업원.

그녀 오른쪽에는 거울 속에 뒷모습을 보이는 여자와 신사가 서 있다. 혹시 앞의 여자와 다른 여자로 착각할 수 있지만 두 사람은 같은 인물로, 마네는 일부러 오른쪽 두 인물의 위치를 실제보다 한참 오른쪽으로 밀어 놓았다. 이 작품의 본래 스케치를 보면 저 거울 이미지

〈폴리 베르제르의 술집〉
마네, 1882년, 캔버스에 유채, 96×130cm

가 이 그림보다는 훨씬 실제와 비슷했지만, 완성 단계에서 자의적으로 왜곡해서 그린 것이다. 마네는 생생한 현실감을 위해 광학적인 정확성을 희생시킨 것이다. 다른 화가들처럼 그는 이런 기법을 즐겨 사용했고, 이 작품은 그중에서 가장 극단적인 왜곡을 보여 준다.

탁자 위에는 샴페인과 과실주 등의 술병들이 가득하다. 종업원의 팔이 술병과 이어진다. 샴페인의 금박 포장지처럼 가슴에 꽃을 꽂은 그녀 역시 술병과 그리 달라 보이지 않는다. 마네는 상품이 된 모델을 그리려고 했는지 모른다.

그가 이 그림을 그린 시기는 프랑스에서 매춘이 성행하던 시절. 술집 종업원이라고 해 봐야 조건만 맞으면 바로 매춘을 하기도 하는 그런 위치였다. 드가가 즐겨 그린 발레리나들조차 그랬으니……. 그림 오른쪽 신사와 그녀는 어쩌면 지금 매춘을 흥정하고 있을지도 모른다.

고개를 약간 기울인 모델의 눈동자는 공허하고 지쳐 보인다. 시인 보들레르Charles Baudelaire가 그린 탐욕과 쾌락, 죄악에 빠진 파리, 그 안에서 고통받으며 살아가는 가난한 사람들의 모습이다. 보들레르는 당시 화가들에게 지금 눈앞에 펼쳐지는 현실을 외면하거나 미화하지 않고 솔직하게 그릴 것을 요구했다. 과거가 아닌 현재, 환상이 아닌 현실이 주제가 되어야 한다는 것이다.

인상파 화가들의 주요 특징 중 하나가 된 이 슬로건은 마네의 다른 작품인 〈풀밭 위의 점심 식사〉, 〈올랭피아〉 등과 같은 그림뿐 아니라 이 작품에서도 잘 나타난다. 마네가 과학적인 정확성을 포기하고

서도 그려 낸 것이 바로 그 강령이고 여기에 이 작품의 진정한 가치가
있다고 할 수 있다.

극장 박스석 ———————————— 오귀스트 르누아르
÷ La loge ÷

1870~1880년대 프랑스 사회 분위기
를 볼 수 있는 다른 작품은 르누아르, 〈극장 박스석〉이다. 파리 오페
라 극장의 박스 좌석을 그린 것 같은 이 작품은 다른 인상파나 심지
어 르누아르 자신의 다른 그림과 비교해도 상당히 고전적인 기법으
로 그려졌다. 특히 여자 모델의 얼굴은 고전주의 거장과 같은 솜씨를
방불케 할 정도다. 비록 초기 인상파 친구들과 뜻을 같이하고 전시에
도 참여했지만, 그는 모네와 비교해도 그리 급진적이지 않았고 끝까
지 인상파의 입장을 고수한 것도 아니었다.

작품 속 여자는 몽마르트르의 모델로 일명 '생선 얼굴'이라고 불렸
던 니니 로페즈, 남자는 르누아르의 남동생 에드몽이다. 그들의 하얀
옷 위로 비치는 얼룩덜룩한 무늬는 극장 조명이 만들어 낸 것이다. 여
자가 입은 굵고 검은 줄무늬 가운이 자칫 가볍게만 보일 화면에 무게
를 더해 주는 역할을 한다.

그림 속에서 귀부인 아니면 고급 창녀처럼 보이는 여자가 한 손에
오페라 안경을, 다른 손에는 부채를 들고 앉아 있다. 아마 극이 시작
되기 전이나 막간의 풍경일 것이다. 그녀의 시선은 특정한 곳을 바라

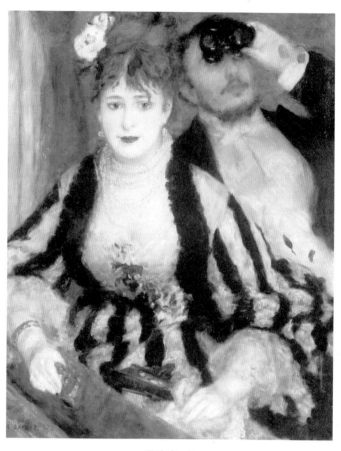

〈극장 박스석〉
르누아르, 1874년, 캔버스에 유채, 80×63.5cm

보는 것 같지 않다. 자신의 한껏 우아하고 예쁜 모습을 사람들이 보아 주기를 바라며 단지 타인의 시선을 즐기고 있기 때문이다.

이와 반대로 그녀의 동행인 남자는 뒤에서 다른 객석을 바라보고 있다. 옆의 파트너 대신 다른 여자에 더 관심이 가 있는 것이다. 여자의 자아도취와 유혹의 시선, 그리고 남자의 탐욕적인 시선이 엇갈린다. 서로 은밀하게 내비치는 욕망이 빚어내는 둘 사이의 긴장이 흥미롭다. 여기서도 마네의 그림처럼 당대 사회상이 잘 드러나 있는 것이다.

생 빅투아르 산 ——————— 폴 세잔
✢ Momtagne Saint Victoire. ✢

이제 후기 인상파로 넘어가면 폴 세잔이 있다. 먼저 세잔, 〈생 빅투아르 산〉은 자신의 고향 엑상 프로방스 Aix-en-Provence에 있는 산을 그린 작품이다. 그는 고향을 떠나 파리에서 힘든 화가 생활을 하다가 말년에 이곳으로 다시 내려왔다. 그때 중요한 테마가 되었던 것이 바로 이 산이다.

왼쪽 끝에 선 소나무가 중앙의 산을 향해 긴 줄기를 힘차게 뻗는다. 그리고 다소 부자연스럽지만 아슬아슬하게 산의 능선을 피해 말려 올라간다. 그 아래 산은 나무가 거의 보이지 않는 바위산. 실제 생 빅투아르 산의 모습과 많이 닮았다. 시선은 밝은 녹색 소나무와 아래 노란색 들판을 지나 옅은 푸른색과 분홍색 산으로 급격히 후퇴한다. 색채뿐 아니라 전경에서는 선형의 윤곽선이 지배적이지만, 원경으로

〈생 빅투아르 산〉
세잔, 1887년, 캔버스에 유채, 66.8×92.3cm

갈수록 희박해지는 것도 여기에 가세한다.

이전에 세잔은 붓질을 수평으로 하는 기법을 많이 사용했지만 여기서는 잘 쓰지 않았다. 대신 뉘앙스 차이를 주는 부드러운 색채로 자연의 질감과 빛의 유희를 암시한다. 그러나 인상파처럼 단지 빛을 묘사하는 것에만 치중하지 않는다. 이 그림에서는 생 빅투아르 산과 주변 들판이 가진 자연의 구조도 생생하게 드러난다.

한편 이 작품은 1895년 엑상 프로방스에서 전시되었을 때 많은 사람의 비난을 받았다. 여전히 세잔은 파리에서처럼 이해를 받지 못했던 것이다. 그러나 젊은 시인 요아킴 가스켓은 그를 격찬했다. 나중에

세잔은 그 찬사가 진지하다는 것을 알고는 그림에 사인을 해 그에게 선물했다고 한다.

카드놀이 하는 사람들 ——————————— 폴 세잔
⁘ Card plaers ⁘

세잔, 〈카드놀이 하는 사람들〉은 같은 제목으로 여러 작품이 남겨진 것 중 하나다. 다른 것보다 엄격한 대칭성이 다소 완화된 것이라고 할 수 있다. 덕분에 같은 카드놀이 하는 사람들 그림과 비교해 더 생동감 있는 작품이 되었다.

세잔은 인상파의 가벼워 보이는 화면에 견고한 구조를 더하려고 했다. 인상파는 눈에 보이는 현실, 즉 인상에 충실하기 위해 사물의 형태와 구조는 상대적으로 경시했다. 인상파가 구조보다 색채에 치중했지만, 세잔은 색채와 구조를 하나로 통합시키려는 원대한 포부를 가졌다. 그리고 각고의 노력 끝에 마침내 성공했다.

이 작품에서 세잔은 특히 색채와 톤의 조화를 고심했다. 전체적으로 작품 톤은 가라앉아 있지만, 대신 색채의 농담으로 조화를 꾀하고 있다. 차가운 푸른색과 녹색 실내는 중앙 테이블의 따뜻한 붉은 색채와 균형을 이룬다. 테이블 왼쪽은 약간 기울어졌고, 그 아래 왼쪽 남자의 다리는 비정상적으로 길게 그려졌다. 이것은 세잔이 색채와 톤의 조화를 위해 정확성을 포기한 것이다.

세잔은 카드놀이 하는 모델인 농부들이 자신의 고향이자 당시 자

〈카드놀이 하는 사람들〉
세잔, 1895년, 캔버스에 유채, 60×73cm

신이 살고 있던 프로방스의 가치를 보존하고 있다고 생각했다. 그것
이 그가 파리에서 보았던, 차츰 다가오는 현대 문명의 파도에 맞서는
귀중한 것이라고 보았다. 이는 자신이 살던 엑상 프로방스의 생 빅투
아르 산을 숱하게 그린 이유이기도 했다. 그는 형식 면에서는 구조를
살리고 내용 면에서는 고향의 가치를 살리고자 했다.

분을 바르는 여자 ——————————— 조르주 쇠라
✢ Young woman powdering herself ✢

 점묘파로 불리는 신인상파의 작품으로 조르주 쇠라, 〈분을 바르는 여자〉가 있다. 이 작품은 쇠라의 정부 마들렌 노블로흐가 욕실에서 화장하는 모습을 그린 것이다. 쇠라는 수천 개의 점을 찍어 형태를 만드는 놀라운 집중력과 끈기로 그림을 완성한다.

 모델이 손에 쥔 분이 날리듯 화면은 작은 가루 같은 점으로 가득하다. 모네가 세상을 빛이 산란하는 흔적으로 보고 그 운동을 좇듯이 쇠라는 세상을 점으로 해체하고 점의 움직임을 화면에 펼쳐 놓는다. 촉감을 자극하는 표면의 미세한 질감은 우리를 현상 너머 새로운 세계로 인도한다.

 인공적인 분위기를 띠는 작품 속에는 대조적인 것과 부자연스러운 것들이 가득하다. 모델이 화장을 하는 것 자체가 인공적이지만, 방 안의 사물들도 인공적인 느낌이 강하다. 왼쪽 위 열린 문을 통해 보이는 화병도 인공적인 느낌이 강하게 든다. 그 아래 모델의 몸에서 드러나는 둥근 곡선은 방 안 사물들의 각진 선과 묘한 대조를 이룬다. 상당히 풍만하고 몸피가 큰 여인 앞에 너무 작은 탁자가 놓인 부조화도 재미있다.

 그런데 왼쪽 위 창문이 열려 있는 듯한 풍경은 앞에 놓인 테이블 모습과는 다르므로 거울 속 이미지는 아니고 창밖의 풍경으로 보인다. 하지만 지나치게 높은 위치의 테이블은 상당히 어색하다. 거기다

〈분을 바르는 여자〉
조르주 쇠라, 1890년, 캔버스에 유채, 95.5×79.5cm

모델의 왼쪽 뺨이 조금 어두운 것을 보면 빛이 반대쪽에서 들어오는 것 같아 창문으로 보기도 어렵다. 결국 거울도 창문도 아닌 그저 화면 속에 그려 넣은 인공물로 생각된다.

여기서 빛은 모델의 우측에서 들어오는 것이 맞겠지만, 그림 속 분주위를 둘러싼 둥근 형태를 보면 마치 빛이 인공물에서 나오는 듯하다. 쇠라는 모델과 물체뿐 아니라 빛마저도 인공적으로 만들어 내려 한 것 같다.

귀에 붕대를 맨 자화상 ──────── 빈센트 반 고흐
✣ Self-portrait with bandaged ear ✣

후기 인상파의 다른 작품으로 코톨드 갤러리의 대표 소장품 중 하나인 반 고흐, 〈귀에 붕대를 맨 자화상〉이 있다. 이 작품은 그의 가장 어두운 자화상 중의 하나다. 밝은 배경 앞의 고흐는 깊은 나락에 빠진 실패자처럼 보인다. 거친 외투와 털모자, 하얀 붕대는 스스로를 꽁꽁 감싸서 세상으로부터 숨으려는 것 같다.

이 자화상의 붕대는 그가 남프랑스 아를에서 같이 지내던 고갱과 심하게 다툰 후 정신발작을 일으켜 귀를 자른 흔적이다. 그는 평소 좋아하는 동료 화가인 고갱과 이상적인 예술가 공동체를 만들려고 했으나 예술관과 성격 등의 차이로 극심한 갈등을 빚었던 것이다.

그의 머리 뒤쪽에 부적처럼 붙어 있는 그림은 게이샤가 있는 풍경

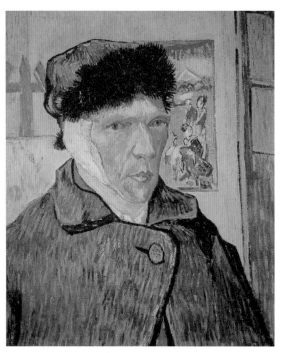

〈귀에 붕대를 맨 자화상〉
반 고흐, 1889년, 캔버스에 유채, 60×49cm

을 그린 일본 판화다. 그가 파리에서 남프랑스를 찾은 것은 그곳의 찬란한 햇빛을 찾아서였다. 일본 판화에 흠뻑 빠져서 많은 모사본을 남기기도 했던 그는 남프랑스에서 그와 같은 밝은 빛을 만날 것으로 염원했던 것이다(그림 속 판화도 아마 그가 모사한 작품일 것이다.)

그러나 그의 희망은 이루어지지 못했다. 고흐는 귀를 벤 후 정신병원에 입원했고 고갱은 그의 곁을 영원히 떠나고 말았으니, 그는 무척 큰 상심에 빠지게 된다. 귀에 붕대를 맨 다른 자화상은 여럿 있지만,

이 작품은 그중에서도 특히 그의 슬픔과 외로움이 절절히 배어나오는 그림이다.

6장

프랑스
파리

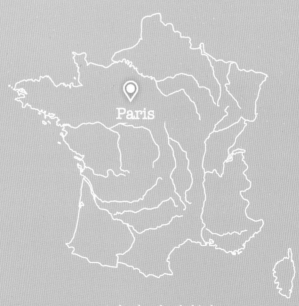

Paris

14 자크마르 앙드레 미술관

14. 세련되고 우아한 저택

자크마르 앙드레 미술관

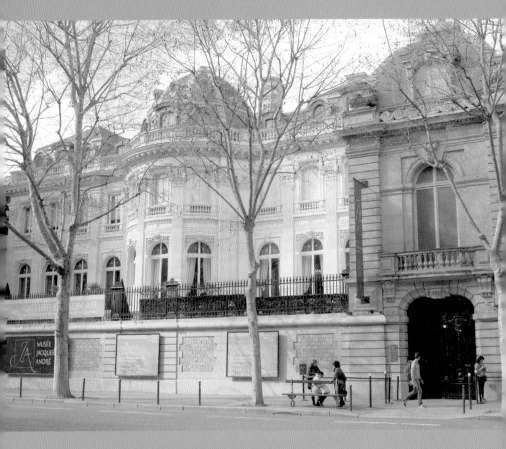

주소 158 Boulevard Haussmann, 75008 Paris, 프랑스
연락처 +33 1 45 62 11 59 | **관람시간** 오전 10:00~오후 6:00
휴관일 없음 | **입장료** 12euro

　파리의 작은 미술관 중에서 자크마르 앙드레 미술관은 옛날 귀족
이 살던 저택 같은 분위기가 물씬 풍기는 곳이다. 하지만 다음 장에서
소개할 파리의 귀스타브 모로 미술관이 19세기 부르주아의 저택 분
위기인 것과는 사뭇 다르다. 그보다 로마 보르게세 미술관과 비슷하
다고 보면 된다.

　미술관 외관에서도 드러나듯이 이곳은 18세기 프랑스 로코코 시
대의 작품 컬렉션이 대표적이다. 여기에 이탈리아 거장들의 작품과
렘브란트의 작품도 빠지지 않는다. 게다가 대형 미술관에서 많은 인
파 때문에 스트레스를 받았다면, 한적하고 조용한 이 미술관은 쉬어
가듯 여유를 가지고 둘러보기에 좋다. 파리 중심가인 샹젤리제 거리
에서도 가까울 만큼 접근성도 좋다.

　이곳은 원래 넬리 자크마르와 에두아르 앙드레 부부의 저택이 미
술관으로 바뀐 곳이다. 세련되고 우아한 분위기의 저택은 부부가 모
은 고전적인 작품들로 가득하다. 아내 넬리 자크마르는 꽤 수준 높게
그린 자신의 자화상과 남편의 초상화를 남길 만큼 예술에 대한 안목
이 높았다.

〈비너스의 욕실〉
프랑수아 부셰, 1738년, 캔버스에 유채, 96×143cm

〈잠자는 비너스〉
프랑수아 부셰, 1738년, 캔버스에 유채, 96×143cm

부부는 평생을 바쳐 놀라운 예술 작품 컬렉션을 완성했다. 이곳에서는 이탈리아 화가 티에폴로의 프레스코화를 비롯한 우첼로 등 이탈리아 작가들의 작품, 프랑스 로코코 화가 부셰와 장 마크 나티에 등의 작품, 네덜란드 화가 렘브란트와 반 다이크의 작품, 그리고 영국 화가 레이놀즈, 게인즈버러 등의 작품 등을 다양하면서도 아주 알차게 보여 준다.

비너스의 욕실 / 잠자는 비너스 ─── 프랑수아 부셰
✣ La Toilette de Vénus Le Sommeil de Vénus / Le Sommeil de Vénus ✣

미술관에서 처음으로 보게 되는 것은 회화 갤러리에 있는 프랑수아 부셰의 작품들. 부셰는 18세기 프랑스 로코코 화가의 대표적인 화가다. 〈비너스의 욕실〉와 〈잠자는 비너스〉는 가볍고 나른한 관능적인 모습의 비너스와 에로스를 그리고 있다. 〈비너스의 욕실〉에서 비너스는 구름 위에 여신의 모습으로 떠 있다.

몸에 진주 목걸이만 걸치고 아랫도리는 이불로 살짝 가린 상태로 한껏 부드럽고 요염한 포즈를 취하고 있다. 옆에 있는 에로스가 이불을 들고 그녀를 가리려고 하지만 눈은 집요하게 비너스의 가슴을 향한다. 오른쪽 공작새는 이 관능의 잔치에 화려함을 더한다. 천상에서 펼쳐지는 쾌락의 향연이다.

다른 작품 〈잠자는 비너스〉는 조금 가라앉은 분위기다. 비너스는 몸을 약간 튼 자세로 잠을 자고 있다. 그녀는 완전히 누드 상태다. 에

로스는 뾰족한 사랑의 화살을 만지작거리며 그녀를 응시한다. 아무래도 이제 곧 위험한 사랑 놀이를 그녀에게 할 것 같다.

마틸드 드 카니시 ——————————— 장 마크 나티에
✢ Portrait de Mathilde de Canisy ✢

다음은 장 마크 나티에, 〈마틸드 드 카니시〉다. 부셰나 다른 화가들만큼 그리 유명하지는 않지만, 나티에도 우아하고 부드러운 여성 취향의 작품들을 남겼다. 그중 이 작품이 그의 대표작일 뿐 아니라 미술관 컬렉션 중에서도 특출한 그림이다.

그림 속에는 아이 같은 동그랗고 귀여운 얼굴의 처녀가 옅은 황금색 드레스를 입고 한 손에 새를 들고 있다. 거기다 아름다운 화환을 몸에 두른 상태. 그녀의 눈과 입, 표정은 극히 부드럽고 걱정거리라고는 없는 아이처럼 태평스럽기까지 하다. 그럼에도 불구하고 그녀는 놀라울 정도의 우아함과 품위를 지니고 있다. 아이의 천진난만함과 숙녀의 우아함이 어우러지는 절묘한 작품이다.

새 모델 ——————————— 장 오노레 프라고나르
✢ Nouveau Modèle ✢

프랑스 화가의 마지막 작품으로 장 오노레 프라고나르, 〈새 모델〉을 본다. 이 역시 로코코 시대의 대표적

〈마틸드 드 카니시〉
장 마크 나티에, 1738년, 캔버스에 유채, 118×96cm

〈새 모델〉
장 오노레 프라고나르, 1760년, 캔버스에 유채, 50×63cm

화가 중 한 명인 프라고나르의 그림. 작품 공간은 화가의 아틀리에 내부로 화가와 모델, 그리고 모델의 동료나 화가의 하녀처럼 보이는 여자가 등장한다. 커다란 캔버스 앞에 분홍색 옷을 차려입고 서 있는 화가는 긴 막대기로 모델의 속치마 자락을 걷어 올리려고 한다. 당황한 모델은 손으로 그걸 막으려는 순간이다. 그녀 뒤의 여자는 이미 모델의 상의를 내려서 젖가슴을 노출시켰다.

프라고나르는 이런 은밀하고 상당히 음탕한 순간을 저속하거나 추하지 않게 표현하려고 한다. 화가는 다소 무심하면서 장난기 있는 표정과 포즈를 취하고, 모델은 부끄러움에 얼굴이 붉어졌지만 살짝 미소를 짓고 있다. 그녀 뒤의 여자는 오히려 진지하게 보이기까지 하다. 그의 다른 작품들처럼 여기서도 음탕함이 가벼운 장난처럼 묘사된다.

엠마오의 그리스도(엠마오의 저녁식사) – 렘브란트 반 라인
✤ The supper at Emmaus ✤

다음 전시실은 도서관 방이다. 원래는 침실로 쓰이다가 나중에 도서관으로 바뀐 곳에 네덜란드 화가들의 작품이 걸렸다. 안톤 반 다이크의 〈큐피드의 날개를 자르는 시간의 신〉, 프란스 할스의 〈남자의 초상〉, 그 외 렘브란트의 작품들이 보인다. 그중에서 특히 렘브란트, 〈엠마오의 그리스도(엠마오의 저녁식사)〉는 성서에 나오는 예수 출현과 사라짐의 에피소드를 다룬 것이

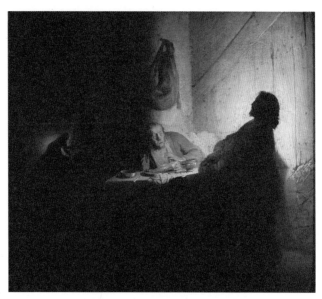

〈엠마오 집의 그리스도(엠마오의 저녁식사)〉
렘브란트, 1629년, 종이에 유채, 32×49cm

다. 렘브란트는 이 주제의 작품을 여럿 그렸는데, 그중에서 이 작품이
최고로 꼽힌다.

순례자인 두 명의 엠마오의 제자가 길에서 우연히 한 남자를 만난
다. 그리고 그와 함께 저녁 식사를 하다가 그 낯선 이가 예수임을 알
게 된다. 카라바조의 영향을 받아 강한 명암 대비로 그려진 화면에는
가운데 아래 어두운 부분에 예수 앞에 무릎을 꿇은 제자가 있다. 바
로 뒤에는 다른 제자가 몹시 놀란 표정을 짓고 있다. 그 뒤로는 희미
한 빛 속에서 음식을 준비하는 여인의 모습이 희미하게 떠오른다.

오른쪽 인물인 예수는 지금 무심하게 빵을 뜯고 있다. 그는 완전히

어둠에 묻혀 있는 모습이다. 뒤에서 그를 비추는 빛이 여기서는 오히려 그를 어둠에 묻히게 한다. 이것은 예수의 신비함을 더해 줄 뿐만 아니라 그가 곧 이 자리에서 사라질 것을 암시하는 것이기도 하다. 불가사의하고 놀라운 기적의 순간이 극적으로 표현된 것이다. 렘브란트가 청년기에 그린 이 격동적인 주제는 후에 중년의 작품에서는 훨씬 차분하고 편안한 모습으로 그려진다.

콘타리니 빌라에서 환영받는 앙리 3세

<div align="right">조반니 바티스타 티에폴로</div>

✣ Henri ill reçu à la villa contarini ✣

전시실을 나와 계단을 올라가다 보면 벽에 걸린 그림과 만나게 된다. 이탈리아 화가 티에폴로의 거대한 프레스코화가 점점 커지면서 눈앞에 다가오는 놀라운 경험을 하게 되는 것이다.

티에폴로, 〈콘타리니 빌라에서 환영받는 앙리 3세〉는 원래 베네치아 인근의 빌라에 있던 작품을 가져왔다. 프레스코화의 경쾌함, 우아함과 함께 미술관을 방문하는 이들에게 극적인 효과를 불러일으키는 작품이다.

그림 중앙에는 왕이 베네치아인들에게 환영받고 있다. 왕과 베네치아인들 모두 화려한 옷으로 차려입었다. 가장 크게 그려진 귀부인은 관객들을 바라보며 그들을 화면 속으로 이끈다. 오른쪽 끄트머리에는 난쟁이 광대로 보이는 인물이 개 옆에 앉아 있다. 여기서 그의 다리는 마치 화면 밖으로 빠져나오는 듯한 시각적인 착각을 만든다. 이는 그 오른쪽 벽에 그려진 여자의 모습에서도 드러난다. 왕의 도착을 더 잘 보려고 몸을 내민 그녀 역시 같은 시각적인 환영을 만든다.

〈콘타리니 빌라에서 환영받는 앙리 3세〉
티에폴로, 1745년, 캠버스 위 프레스코, 7.29×4.02m

성 조지와 용 ——————————— 파올로 우첼로
✛ Saint georges terrassant le dragon ✛

이 프레스코화 맞은편에는 이탈리
아 미술관 전시실이 있다. 조각 갤러리-스튜디오, 조각 갤러리-원형
홀, 피렌체 갤러리, 베네치아 갤러리 등으로 나누어지며 대규모 컬
렉션을 전시하는 곳이다. 그중에서 피렌체 갤러리의 파올로 우첼
로, 〈성 조지와 용〉은 미술관 주인 넬리 자크마르의 미적인 감식안
을 보여 주는 작품이다. 그녀가 런던의 아트마켓에서 이 작품을 구
입할 당시만 하더라도 우첼로는 그리 인기 있는 작가가 아니었으니
말이다. 결과적으로는 오늘날 미술관의 주요한 작품 목록으로 꼽

〈성 조지와 용〉
파올로 우첼로, 1435년, 나무 패널에 채색, 131×103cm

을 만한 그림이 되었다.

그림은 전설의 기사 성 조지가 용을 무찌르는 장면이다. 옛날 북아프리카 리비아의 도시 시레나에 출몰한 용이 사람들을 괴롭히자 그들은 제물을 바쳐 용을 달래기로 한다. 그러다 제물로 바칠 양과 젊은이들이 부족해지면서 마침내 왕의 외동딸인 공주도 여기에 뽑혀 희생될 운명에 처한다. 이때 어디선가 늠름하고 용감한 기사 성 조지가 나타나 용을 물리치고 기독교를 전파한다는 것.

우첼로는 초기 피렌체 르네상스의 화가로 원근법을 광적으로 좋아했던 인물이다. 여기서는 엉성하게 그린 용과 함께 아직 정교하지 못한 기법이 그림 전체의 다소 탁한 색채와 함께 중세 회화의 흔적을 보여 주기도 한다.

에체 호모(이 사람을 보라) ─────── 안드레아 만테냐
÷ Ecce Homo ÷

마지막으로 보는 작품은 베네치아 갤러리에 있는 안드레아 만테냐, 〈에체 호모(이 사람을 보라)〉다. 작품명 '에체 호모'는 라틴어로 '이 사람을 보라'는 뜻으로 유대 총독 본디오 빌라도Pontius Pilate가 예수의 십자가형을 요구하는 유대인들에게 한 말이다. 그림 속에서 예수는 두 명의 악인에게 둘러싸인 모습이다.

르네상스의 주요 화가로 고전 양식에 충실했던 만테냐는 인물들

〈에체 호모(이 사람을 보라)〉
안드레아 만테냐, 1500년, 캔버스에 유채, 54×42cm

을 고대 조각과 같은 형상으로 그리기를 좋아했다. 이 작품에서도 인물들은 조각처럼 견고한 형태로 표현되었다. 에체 호모를 주제로 그려진 작품들은 대개 예수의 얼굴이나 상체를 그리며, 예수는 이 그림처럼 머리에 가시면류관을 쓴 채 목에 밧줄이 걸리거나 손목이 묶여 있거나 상처를 입은 모습이다. 그리고 예수는 자신을 죽일 것을 요구하는 자들을 연민의 눈으로 바라본다.

만테냐의 이 작품 속에서는 예수와 두 악인의 모습이 강하게 대조된다. 고통받는 외로운 예수와 그를 괴롭히는 일그러진 표정의 인물들. 사악하기 짝이 없는 표정의 악인들은 예수의 가슴을 할퀴어 상처를 내기까지 했다. 그러나 예수는 이에 분노하기보다는 자신의 운명을 담담하게 받아들이고 있다.

6-1장

프랑스
생폴드방스

Saint-Paul-de-Vence

15 매그 재단 미술관

15. 숨은 보석 같은 그곳
매그 재단 미술관

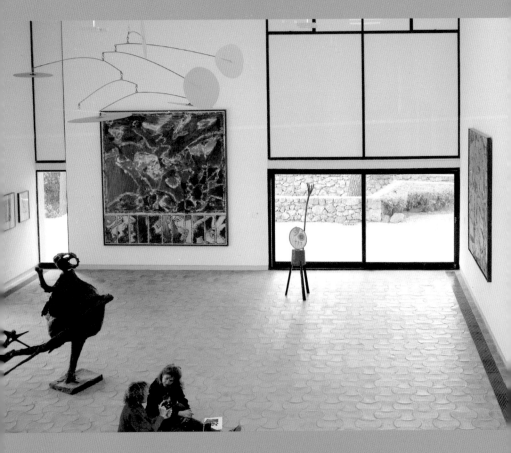

주소 623 Chemin des Gardettes, 06570 Saint-Paul-de-Vence, 프랑스
연락처 +33 4 93 32 81 63 | **관람시간** 오전 10:00~오후 6:30
휴관일 없음 | **입장료** 15euro

　프랑스 남부의 작은 마을 생 폴 드 방스는 지중해 풍취가 물씬 묻어나는 아기자기하고 예쁜 마을로 유명한 곳이다. 니스 근처의 에즈와 함께 항상 사람들이 많이 찾는 인기 관광지. 그런데 생 폴 드 방스를 찾는 사람들이 잘 모르는 명소가 있다. 바로 매그 재단 미술관이다. 물론 수준 높은 미술 애호가들에게는 이미 꼭 들러야 하는 작지만 알찬 미술관으로 정평이 나 있다.

　니스에서 그리 멀지 않은 이 마을은 보통 니스 시내에서 버스를 타고 들어간다. 해변과 시골을 지나 한 시간 반쯤 지났을까. 산골로 접어든 버스 창밖으로 산 위의 작은 마을이 보이니 그곳이 바로 생 폴 드 방스다. 미술관으로 가려면 마을로 가기 바로 전 정류장에서 내려야 한다.

　정류장에서 약간 가파른 비탈길을 올라가면 나오는 매그 재단 미술관. 미술관 이름에 나오는 매그는 애메 매그와 그의 부인 마그리트 매그의 이름에서 딴 것. 미술 컬렉터이자 화상이기도 했던 부부가 1964년에 문을 열었다. 이들은 자신이 좋아하던 예술가들의 걸작을 수집하는 꿈을 품고 있었던 것. 또한 일시적인 유행에 휩쓸리지 않는

작품 공간을 원했다.

미술관에는 그들이 사랑하고 오랜 시간 끈끈한 친분을 맺었던 예술가들의 작품이 매우 알차게 전시되었다. 호안 미로, 자코메티, 샤갈, 칼더, 페르낭 레제, 브라크 등 유명 현대 작가들의 작품뿐 아니라, 동시대 작가들인 폴 뷔리, 에두아르도 칠리다, 윌프레도 람, 폴 레베이롤 등의 작품도 만날 수 있다.

애메 매그 주변에는 이미 1940년대부터 많은 예술가들이 있었다. 그는 화가, 조각가, 작가, 시인이 미술관 작품을 위한 아이디어를 내면 이를 실현했다. 매그는 이들의 이야기를 신중히 듣고 분석하고 계획을 짰다. 처음부터 작품 전시를 위한 공간, 더 나아가서는 창작을 위한 공간을 생각한 것이다.

미술관은 입구에서 보이는 모습부터 일반 미술관과는 사뭇 다르다. 미술관보다는 잘 꾸며진 정원으로 들어가는 기분이 든다. 정원에는 키 큰 소나무들이 서 있고 그 아래로 조각품들이 가득하다. 다른 미술관들이 단지 구색을 맞추거나 허전한 공간을 채우기 위해 조각을 이용하는 것과 달리, 매그 재단 미술관의 정원은 온전히 조각품을 위한 본격적인 전시 공간이다. 매그 재단 미술관 정원은 자연친화적이면서 현대와 동시대 미술품들을 모든 장르에서 보여 주도록 만들었다.

예사롭지 않은 정원의 벽은 피에르 탈 코트가 지중해풍으로 장식했다. 입구 근처에는 인물의 두상을 비롯한 여러 조각들이 놓였다. 그 너머 왼쪽으로 서점이 보이고 그 옆을 장식하는 것이 샤갈의 작품. 샤갈의 〈연인 (혹은 환영)〉은 작은 돌을 붙이고 그 위에 채색을 한 것

으로 방문객들을 환영하는 의미의 작품이다. 특별히 이 미술관을 위해 만든 것이다.

입구를 지나면 먼저 보이는 작품이 칼더의 〈강화〉다. 매끈하고 거대한 철 조각은 흰색 바탕에 빨간색, 노란색 등이 칠해졌다. 큰 애벌레나 미지의 생명체를 연상케 한다. 한쪽으로 많이 기울어져 있는 이 조각은 쓰러지지 않고 용케 균형을 잡고 있는 모습이 인상적이다.

한쪽 벽 앞에 있는 것은 호안 미로, 〈도망치는 소녀〉로 소녀의 몸이 다리와 몸통, 머리로 분리되었다. 원시적이면서도 현대적인 이 작품은 관능적인 빨간 다리와 작은 네모 판에 이목구비가 붙은 듯한 몸통, 수도 배관을 머리카락으로 가진 둥근 얼굴로 이루어졌다. 숨 막히는 관능미를 뿜어내는 하이힐을 신은 날씬한 다리와 그에 반해 아이처럼 만든 상체의 유아적 표현이 눈길을 끈다.

〈도망치는 소녀〉
호안 미로, 1968년, 채색 청동,
198×34.5×65cm

정원 한쪽에는 특이한 작품도 있으니 폴 뷔리, 〈분수〉다. 불과 몇 년 전에 방문했을 때는 설치되지 않았던 작품이다. 이것 외에도 이전에는 없던 것이 보이는 것을 보면 꾸준히 작품 업데이트가 이루어지는 곳이다.

작품은 물을 이용해 커다란 원통들을 위아래로 움직이도록 한 것.

일본의 전통 정원에서 멧돼지를 쫓아내기 위해 설치한 대나무 통에서 영감을 얻은 것 같다. 원래는 하나의 원통으로 안에 물이 차면 통이 내려오고, 그 안의 물이 쏟아지면 다시 빈 통이 올라가는 원리다. 이때 통이 아래의 나무와 부딪치면서 소리가 나는 것이다. 이 작품이 일본 정원의 대나무 통과 다른 점이라면 원통이 열 개가 넘고 여러 방향으로 뻗어져 나갔다는 점.

정원 한쪽 구석의 한적한 곳에 놓인 작품 주변에는 돌 벤치들이 놓여 있어 앉아서 감상하기도 좋다. 벤치에 앉아서 졸졸 흐르는 물소리와 함께 작품을 감상하노라면 불교의 어느 도량에 온 것 같은 기분도 든다.

한참 물의 유희를 감상하고 난 후 미술관 입구로 간다. 이 길에도 작은 조각품들이 보이고 입구 벽에는 샤갈의 작품이 모자이크로 새겨져

〈분수〉
폴 뷔리, 1978년, 스테인레스, 230×410×270cm

있다. 미술관 안으로 들어가면 현대 작가들과 동시대 작가들의 작품이 전시된다. 가장 큰 전시실인 시청 홀에는 자코메티의 〈걷는 사람〉, 〈개〉, 〈고양이〉 등의 조각품과 샤갈과 보나르의 그림이 걸려 있다.

인생 ──────────────────────────── 샤갈
✛ La vie ✛

　　　　　　　먼저 보는 것은 샤갈, 〈인생〉이다. 미술관 개관에 맞추어 제작된 이 작품은 샤갈이 자신의 모든 것을 쏟아부은 최고 걸작 중 하나로 꼽힌다. 이 밝고 따뜻한 색채의 그림에는 그의 작품에 나타나는 모든 주제가 한곳에 집약되어 나타난다.

그의 인생에서 나타나는 삶의 중요한 순간들, 구약 성서의 이야기, 광대, 연인, 파리, 동물, 음악 등이 인생의 송가를 부른다. 오른쪽 위 거대한 빛의 광채가 소용돌이처럼 돌아가는 가운데 천사들이 날아다니며 악기를 연주한다. 그 아래로 생선이 날아다니고 광대들이 음악을 연주하며 묘기를 부린다. 바로 옆에서는 결혼식이 열리고 사랑을 나누고 아이가 태어난다. 그 위로는 모세가 십계명을 들고 내려오고 대홍수 속에 노아의 방주가 떠다닌다. 아래쪽 에펠탑이 보이는 파리에는 악사와 댄서, 광대들이 삶의 즐거움을 노래한다. 사람뿐 아니라 나귀와 새, 동물들도 그들과 하나가 되어 삶의 환희를 노래한다.

그 옆에는 샤갈과 더불어 이 미술관의 주요 창립 멤버인 화가 보나

<인생>
샤갈, 1964년, 캔버스에 유채, 296×406cm

르의 그림이 보인다. 보나르는 매그가 친구로 지낸 화가 중에 가장 친
했던 인물. 매그는 보나르와 약 20년 동안 우정을 쌓으면서 예술가로
서뿐만 아니라 인간적으로도 그를 무척 좋아했다.

여름

여름 ———————————————————————————— 보나르

✧ L'eté ✧

　　보나르, 〈여름〉은 남프랑스 전원
의 한여름 풍경을 그리고 있다. 화면은 지중해의 뜨거운 태양 빛이
가득하다. 보나르 그림에서 사물은 열기 때문에 고유의 색이 바래진
다. 이 그림 속 나무와 산도 열에 타 버린 듯 바랜 색채다. 나무가 만
든 그늘에는 사람들과 개가 더위를 피하고 있다. 그러나 그 위의 밝
게 빛나는 들판에는 이 뜨거운 열기에도 아랑곳 않고 누드의 여자
들이 여유롭게 누워 있다. 그들은 이 열기에 오히려 타오르는 불꽃,

〈여름〉
보나르, 1917년, 캔버스에 유채, 260×340cm

영원한 생명의 화신이 된다.

미술관에는 매그 가족과 가장 가까운 사이인 호안 미로의 정원 조각 외에도 회화와 도자기, 스테인드글라스 등 다양한 작품들이 있다. 미로는 1947년부터 매그 가족과 알고 지내면서 친분을 쌓았다. 그는 1년 중 몇 개월을 고국인 스페인을 떠나 이곳 생 폴 드 방스에서 지냈다.

그는 매그 미술관을 자신의 집처럼 여기며 이상적인 미술관으로 삼았다. 그는 이곳의 판화 스튜디오와 도자기 스튜디오에서 많은 시간을 보냈다. 그는 이 미술관의 출판물을 통해 약 1,500여 점의 판화를 발표하기도 했다. 미술관 작가들 중 가장 왕성한 창작 활동을 한 것이다.

그 외 회화와 조각, 판화, 도자기, 태피스트리, 스테인드글라스 등 그의 수많은 전시가 계속해서 열렸다. 그렇게 그의 작품 수백 점이 매그 미술관에 소장되었다. 뿐만 아니라 미술관 건축을 맡은 것도 미로가 스페인 마요르카에 만든 스튜디오를 건축한 조셉 루이스 세르다.

스테인드글라스 창 ──────────── 호안 미로
÷ Stained glass window ÷

그의 작품 중 호안 미로, 〈스테인드글라스 창〉은 작은 방의 벽에 설치한 것이다. 신비한 파란색 바탕에 빨

강과 파랑, 노랑, 녹색 유리로 새를 만들었다. 새의 큰 부리로 그것이 앵무새임을 알게 되는데 형체가 분해되어 자유롭게 하늘을 떠다니는 느낌을 준다.

회화 작품 중에서 호안 미로, 〈새벽 I〉은 새벽녘의 하늘과 태양, 산 등을 그린 작품이다. 하늘은 푸른색 물감이 흩뿌려진 형태로 표현했다. 태양은 그 푸른 점의 덩어리 아래 검은색과 붉은 테두리 속의 파랑과 노랑의 물감을 흩뿌려 묘사했다. 마지막으로 산은 뱀을 닮은 긴 선과 커다란 덩어리로 그렸다. 동양화의 산수화 기법을 보는 것 같다. 어떤 한계나 구속도 없이 자유롭게 형태를 창조하는 것, 그것이 미로가 바라보는 세상의 모습이다.

미술관은 바깥으로 계속 이어진다. 이미 정원 입구에 조각들이 가

〈스테인드글라스 창〉
호안 미로, 1979년, 각 패널 200×360cm

득한 것에서도 알 수 있듯이 매그 재단 미술관은 외부도 아주 중요한 공간이다. 이것이 일반 미술관과는 사뭇 다른 점이고, 이곳을 매력 넘치게 만드는 가장 큰 특징이라 하겠다.

호안 미로가 만든 조각 공원 '미로(정원)'. 작가의 이름이 미로라는 뜻을 가지고 있어 이런 약간 웃긴 이름으로 번역이 된다. 미술관에서는 미로가 자신의 환상을 이곳에 마음껏 펼쳐 보이기를 원하면서 정원을 제공했다.

그는 여기에 부응하고자 이 프로젝트에 놀라운 열정을 쏟아부었다. 바르셀로나 출신으로 자신의 오랜 친구인 도예가 조셉 루이스 아티가스와 함께 기념비적인 조각의 세계를 새롭게 만들어 냈다. 미로는 이 정원에서 자신의 영감의 끝없는 원천이 되는 자연을 건축에 통합시키고 있다.

그는 자신만의 신화 속에서 불러낸 환상의 동물들로 이 멋진 세상을 채운다. 미로는 여기서 모든 종류의 소재를 사용한다. 도자로 구운 도마뱀을 테라스 벽에 매달리게 하고, 다른 벽은 400개가 넘는 도자 타일로 덮는다. 돌로 쌓은 탑에는 세 개의 커다란 도자기 판을 붙이고, 그 판 위는 대리석으로 만든 작품인 〈달의 새〉와 〈태양의 새〉, 그리고 스페인 혁명 당시 처음으로 봉기한 농민들을 연상시키는 〈쇠스랑(철과 청동)〉으로 덮어 놓았다.

그 옆에는 거대한 콘크리트 조각인 〈아치〉가 서 있다. 미로는 이 작품 표면 위에 자신이 반복적으로 사용하는 상징적인 도상들을 새겨 넣었다. 아래쪽 풀에 있는 〈풍요의 여신〉은 미로의 도자 작품 중 가

〈거대한 달걀〉

장 큰 것이다. 그 오른쪽의 작품 〈쇠스랑〉은 쇠스랑이 인간의 형체 위에 올라간 것으로 그것이 가리키는 방향은 리비에라 해안의 언덕을 넘어 저 멀리 보이는 바다다.

그 옆에는 〈달의 새〉와 〈태양의 새〉가 있다. 〈달의 새〉는 마치 물고기를 닮은 듯 길쭉한 형태로 짧은 날개를 위로 뻗고 있다. 〈태양의 새〉는 언뜻 새가 아니라 네 발 달린 포유류 동물처럼 생겼고, 날개도 꼬리처럼 뒤에 달렸다. 머리에 뿔이 나고, 두 팔을 위로 힘차게 들어 올린 특이한 모습이다.

건너편 물이 들어찬 풀장에는 거대한 〈달걀〉이 물 위에 떠 있다.

물 위로 커다란 달걀이 보인다. 여기서 조금 더 가면 나오는 것이 이 정원의 마지막 분수로 가르고일이라 불리는 〈괴물 분수〉. 소나무가 여기저기 서 있는 이 미로를 지그재그로 휘감는 돌담 위에 석상들이 붙어 있다. 개구리를 닮은 괴물과 올빼미를 닮은 괴물 등이 입에서 물을 뿜어낸다.

디에고의 두상, 서 있는 키 큰 여자, 걷는 사람
<div align="right">── 자코메티</div>

미술관 건물에서 나와 이어지는 다른 정원에는 자코메티의 조각들이 있다. 그의 대표작들이 다양한 크기와 형태로 전시되어 있는 상당히 인상적인 공간이다. 아마 자코메티의 작품을 이렇게 한 공간에서 제대로 보여 주기로는 이 야외 전시실이 최고일 것이다. 그의 작품이 이곳에 이렇게 많은 것은 1950년 그의 최초 전시를 주관한 것이 바로 매그 부부인 데다 매그 갤러리에서 처음 열었다는 인연도 있다. 스위스 출신의 무명작가에게 부부는 처음부터 큰 관심을 가졌던 것.

그의 작품들이 여기에 전시된 것에는 사연이 있다. 1959년 자코메티는 뉴욕시로부터 공공미술 프로젝트를 의뢰받았다. 훗날 그의 대표작이 되는 〈걷는 사람〉, 〈서 있는 키 큰 여자〉, 〈디에고의 두상〉을 설치하는 것이었다. 그러나 아쉽게도 이 계획은 무산되었고, 그때 애메 매그가 대신 미술관 정원에 어울리는 작품을 만들어 줄 것을 요

청한 것이다. 이집트 조각과 로댕의 예찬자였던 자코메티는 특히 자신의 〈걷는 사람〉이 조각사에서 최고의 작품 중 하나가 될 것이라고 예상했다.

자코메티는 매그 재단이 소장한 작품의 예술가들 중에서 가장 많은 작품 수를 자랑하는 작가 중 하나다. 약 35점의 작품 소장으로 세계에서 가장 큰 자코메티 컬렉션을 소유한 미술관 중의 하나가 되었다. 여기에는 그의 극히 드문 13점의 청동 작품에 속하는 〈큐브〉, 〈숟가락 여자〉, 〈보이지 않는 오브제〉 등도 들어간다.

한편 전시장 작품 〈서 있는 키 큰 여자〉는 그의 작품 중 가장 높은 크기의 조각으로 무려 270센티미터가 넘는다. 마지막으로 그에 관해 흥미로운 점은 밝힌다면, 자코메티는 남자는 항상 걷는 모습으로, 이에 반해 여자는 항상 움직임이 없는 모습으로 만들었다는 것이다.

〈디에고의 두상〉, 〈서 있는 키 큰 여자〉, 〈걷는 사람〉
자코메티

7장

스페인
피게레스

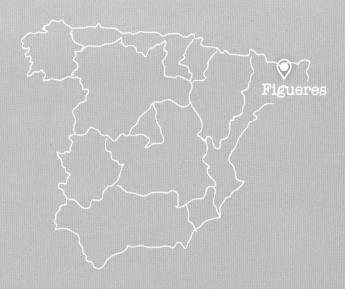

Figueres

16 바르셀로나 달리 미술관

16. 작은 마을의 황홀한 광경

바르셀로나 달리 미술관

주소 Plaça Gala i Salvador Dalí, 5, 17600 Figueres, Girona, 스페인
연락처 +34 972 67 75 00
입장료 14euro

 스페인 북쪽의 작은 도시 피게레스. 이 도시에 작지만 알찬 미술관으로는 스페인에서 가장 손꼽히는 곳, 달리 미술관이 있다. 초현실주의 화가 달리가 말년에 자신의 고향에 돌아와 직접 건축을 지휘한 미술관으로 유럽에서도 가장 독특하고 재미있는 미술관으로 평가받는다.

 피게레스에 도착해서 조금 걸으면 작은 광장인 갈라·살바도르 달리 광장이 나온다. 광장 너머에 겉으로 봐서는 그리 크지 않은 건물이 보이니, 바로 그곳이 달리 미술관이다. 먼저 눈에 띄는 것은 건물 꼭대기 부분에 있는, 마치 아카데미상 시상식에 쓰이는 '오스카' 트로피를 닮은 조각이다.

 건물은 이마에 'TEATRE MUSEU DALI'라는 글자를 떡 하니 붙이고 서 있다. 그 글을 굳이 번역하자면 '달리 극장 미술관' 정도 될까? 미술관이면 미술관이지, 극장 미술관은 또 뭐란 말인가? 이런 이름을 가진 미술관은 듣도 보도 못했는데, 왠지 딱딱한 미술관이 아니라 한바탕 신나는 쇼라도 벌어질 것 같다.

 평범하지 않은 이름 하나만으로도 이 미술관의 성격을 알 수 있는

데, 달리는 이 미술관의 아이디어를 내놓고 건축 과정에 직접 참여했다. 달리의 아이디어가 미술관 전체에 실현된 것이다. 그의 생각은 '이 미술관이 하나의 블록, 미로, 거대한 초현실주의 오브제가 되어서 완전히 극장 같은 미술관이 된다면 이곳을 방문한 사람들은 극장을 다녀온 것 같은 꿈을 꾸고 돌아가게 될 것이다'라는 조금 장황하지만 파격적인 아이디어였다.

볼 때마다 '과연 저걸 어떻게 관리하나' 하는 생각이 들 정도로 특이한 수염을 기르는 사람답게 기발한 작품 세계를 펼쳤던 작가 달리. 그는 일반적인 미술관의 엄숙주의를 거부하고 자기 미술관이 즐거운 체험의 공간이 될 수 있기를 원했다. 그의 소망이 이루어진 것인지, 이제 1년에 무려 약 200만 명 정도의 관람객이 이 미술관을 보기 위해 스페인 시골 도시를 찾고 있다. 가장 성공적인 도시 재생의 예가 되는 곳이다.

미술관 안으로 들어가면 먼저 하늘이 뻥 뚫린 작은 공간이 나온다. 높은 기둥 위에 배가 올라가 있고 그 배는 검은 우산을 쓰고 있다. 〈갈라의 배와 검은 우산〉이다. 그 바로 앞에 가슴이 터질 듯이 부풀어 오른 풍만한 여인의 조각상이 검은 승용차 보닛 위에 올라가 있다. 이들 작품 주위로는 높은 벽이 있고 벽에는 여러 조각들이 있어 이 공간 자체가 하나의 작품이 된 느낌이다. 멋진 극장을 만들려는 달리의 생각이 잘 표현되었다.

그런데 우리가 이 안에서 보는 것은 두 개의 다른 작품이 합쳐진 것이다. 먼저 여인의 조각상은 오스트리아 예술가 에른스트 훅서의 〈여

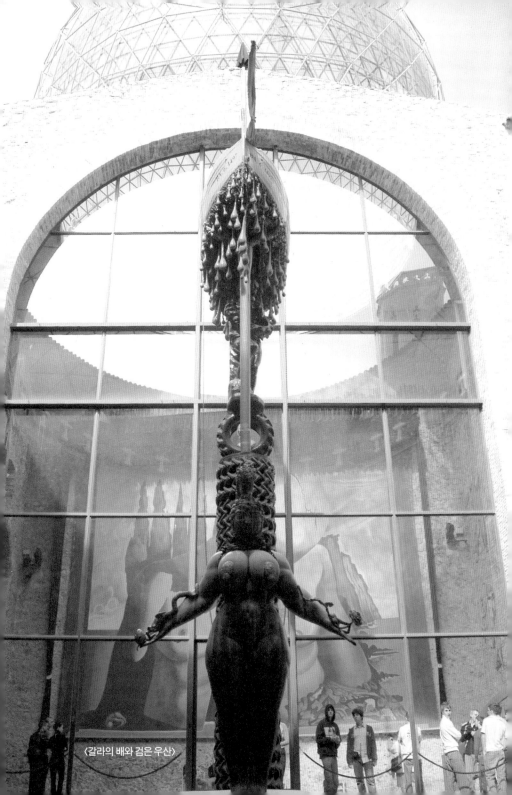

〈갈라의 배와 검은 우산〉

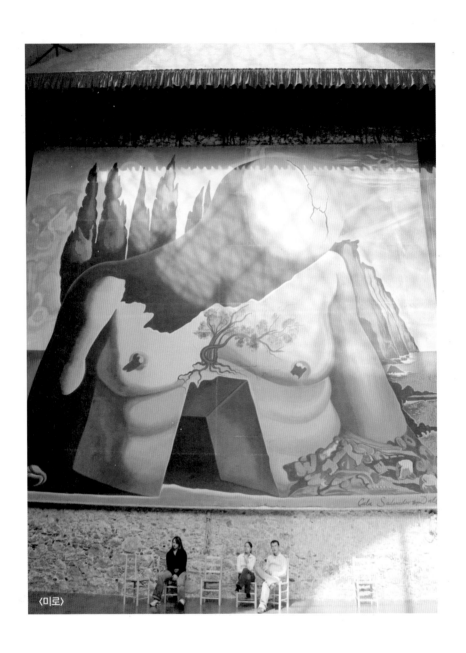

〈미로〉

왕 에스더〉다. 그리고 캐딜락 승용차는 〈비 내리는 택시Rainy taxi〉라는 제목의 작품으로 내부를 보면 마네킹으로 만든 운전수와 승객이 앉아 있다. 그런데 택시 안에서는 정말 제목처럼 비가 내린다. 천장에서 물이 떨어지고 있는 거다. 비를 피해 들어가는 공간인 차 안에 비가 내리다니. 상식을 경쾌하게 비트는 달리의 아이디어는 언제나 즐거움을 준다. 현실을 새롭게 보거나 상상과 현실을 뒤섞어 버리거나 혹은 현실을 역전시키는 것이야말로 예술가의 특기가 아닌가?

이제 거대한 유리 돔이 있는 공간인 큐폴라로 들어간다. 이 공간은 미술관으로 개조하기 전, 원래 이 자리에 있던 피게레스의 극장 무대였다. 스크린을 걸던 몹시 큰 벽에는 역시 한눈에 잘 들어오지도 않는 엄청난 크기로 달리의 〈미로〉를 장식 양탄자인 태피스트리 위에 제작한 작품이 걸려 있다. 놀랄 만큼 큰 작품 때문에 그 앞에서 움직이는 사람들이 작품 속에 있는 사람의 손가락만큼이나 작게 보일 정도다.

작품 앞에 사람들이 어우러져 있어 지금도 극장 스크린에 영화를 상영하는 것 같은 착각마저 든다. 그 양옆으로는 미켈란젤로의 작품인 시스티나 성당의 〈천지창조〉에 대한 오마주가 있는가 하면, 전 미국 대통령 링컨을 그린 것도 있고, 〈미로의 비너스〉를 모티브로 한 작품도 보인다. 한마디로 거대한 스펙터클이 마구 펼쳐지는 황홀한 광경! 그 앞에서 달리가 펼치는 화려한 쇼에 흠뻑 빠져본다.

여러 방이 있는 미술관에서 가장 인기 있는 방 중의 하나인 '메이

〈큐폴라 안 다양한 오마주들〉

〈바람의 궁전〉

〈달리의 침실〉

〈메이 웨스트의 방〉

웨스트의 방'. 메이 웨스트는 미국의 여배우인데, 달리는 그녀를 꽤나
좋아했던 모양이다. 이 방은 전체가 그녀의 얼굴을 입체적으로 보여
주기 위해 꾸며졌다. 방의 중심인 낮은 무대에는 입술 모양의 소파가
놓여 있고, 그 위에 코의 형상을 한 벽난로가 있으며, 벽에는 언뜻 형
체를 분간하기 힘든 뿌연 사진이 놓여 있다.

　이 일종의 설치 작품을 제대로 감상하려면 무대 건너편의 아주 좁
은 계단으로 올라가야 한다. 너무 좁아서 한 사람씩만 올라가게 되어

있다. 사람의 머리카락을 닮은 거대한 실타래 앞에 무척 큰 볼록 거울이 놓여 있고, 그 거울을 통해 무대를 보라. 그러면 놀랍게도 사람의 얼굴이 나타난다. 그게 바로 메이 웨스트의 얼굴이다. 소파, 벽난로, 벽에 걸린 사진 등이 그대로 얼굴이 되어 나타난다.

다른 방인 '바람의 궁전'으로 가면 천장에 이 방의 이름이 유래된 거대한 그림이 걸려 있다. 커다란 발 두 개가 양쪽에 그려지고 그 위로는 열린 서랍이 층층이 그려지거나, 사람의 몸통이 나타난다. 옆에는 십자가에 예수의 형상, 가장 높은 곳은 천상의 세상이다. 극적인 효과로 가득한 위와는 달리 아래쪽에는 희미한 형상의 인간들 모습이 나타난다. 왼쪽 끝 교황의 형체 앞에는 말을 타거나 걷는 수많은 군중이 사막의 오아시스를 찾듯 찬란한 빛을 따라 간다.

그 옆 작은 방은 달리의 침실. 이 괴짜 노화가의 침실은 어떤 모습일지 다분히 호기심을 자극하는데, 벽의 큰 태피스트리에는 시계가 늘어지는 달리의 유명한 그림이 새겨져 있다. 그리고 그 아래에 침대가 놓였다. 침대 틀에는 큰 물고기나 용을 형상화한 것 같은 조각이 눈에 뜨인다. 잠을 잔다는 것은 마치 물고기가 그림 속의 늘어지는 시간에 바다 밑으로 들어간다는 의미일까?

갈라의 초상 ——————————————— 살바도르 달리
✢ Portrait of Gala ✢

상상력을 자극하는 방이 역시 기발하

〈갈라의 초상〉
달리, 1945년, 캔버스에 유채, 64.1×50.2cm

다는 생각을 하게 된다. 또한 건너편에는 '영원한 여성'에게 바치는 방
도 있다. 여기에는 조금 민망할 정도의 극사실주의로 표현된 여성의
노골적인 누드 조각과 함께 그가 평생 사랑한 아내 갈라를 그린 그
림 등 여러 작품들이 있다. 〈갈라의 초상〉에서 달리의 부인 갈라는
한쪽 가슴을 드러낸 여성의 모습이다. 그녀는 달리의 아내이자, 연
인, 어머니 같은 존재로 그가 크게 의지했던 여자. 그에게는 끝없는
영감을 제공한 뮤즈 같은 여성이 거기 있다.

　그런데 최근 달리의 친딸이라고 주장하는 여성이 나타나는 바람

에 급기야 법원의 명령으로 DNA 검사를 위해 달리의 관이 열리기도 했다. 미술관 지하의 달리의 무덤이 훼손된 것 같아 착잡한 마음도 든다.

달리의 극장식 미술관에는 그 외에도 재미있는 작품들이 참 많다. 어쩌면 어렵고 따분한 것으로만 생각할 수 있는 예술을, 한 예술가의 발칙한 상상력으로 이렇게 재미있게 꾸밀 수 있다는 것이 놀랍기만 하다.

미술관을 나오는 길, 정원에 마른 나무가 서 있는 다소 초현실적인 풍경이 달리의 작품 속으로 다시 빠져들게 한다.

8장

체코
프라하

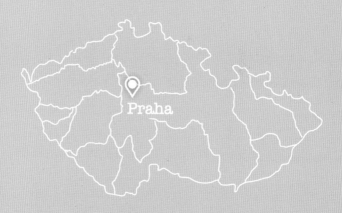

Praha

17 알폰스 무하 미술관

17. 체코의 국민적 아티스트

알폰스 무하 미술관

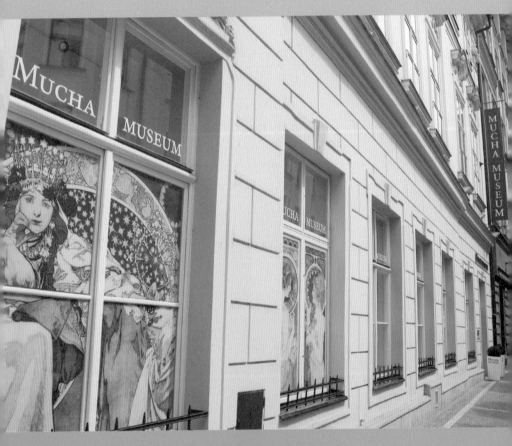

주소 Kaunický Palác, Panská 7, 110 00 Nové Město, 체코
연락처 +420 224 216 415 | 관람시간 오전 10:00~오후 6:00
휴관일 없음 | 입장료 240Koruna

　최근 한국에서도 그의 전시회가 열려 더욱 친근해진 알폰스 무하. 이제껏 상품 디자인이나 도자기, 엽서의 도안 정도로만 보아 왔던 그의 작품이 이번 전시회를 계기로 우리에게 새롭게 다가오게 되었다. 무하는 체코의 국민적 아티스트로 아르 누보 양식의 대표적인 인물. 무하의 조국 체코 프라하에 그의 작품들을 모아 놓은 작은 미술관이 있다. 무하는 주로 세기말 파리에서 활동하며 이름을 알리기 시작했다. 당시는 18세기 말에서 1차 세계 대전이 발발하기 전까지의 벨 에포크 시대로, 유례없는 평화와 경제적인 번영, 과학과 자본주의의 발달이 일어나던 시기다. 무하의 작품이 주로 쓰인 곳은 광고 분야다. 그 당시 광고라면 이제 막 탄생한 지 얼마 되지 않은 초창기로 상업 포스터와 신문, 잡지의 광고가 주류를 이루던 때다.

　무하는 그중에서 상업 포스트 분야에서 커다란 활약을 했다. 샴페인으로 유명한 모에 앤 샹동Moet & Chandon, 식품회사 네슬레Nestle, 거대 비스킷 회사인 르페브르 위틸Lefevre-Utile 등이 그의 포스터를 상품 광고에 썼다. 미술 작품을 미술관 안에 가두어 놓지 않았기에 무하는 커다란 대중적 인기를 얻게 된다.

네 개의 예술 / 네 개의 시간 / 네 개의 꽃 — 알폰스 무하
✣ Four arts / Four times of day / Four flowers ✣

미술관에 들어가면 모든 작품이 한 전시실에 모여 있다. 참 작은 미술관이라 한곳에서 다 둘러볼 수 있다는 이점이 있다. 처음으로 보는 것은 그의 대표작 중 하나인 〈네 개의 예술〉 시리즈. 이 작품은 무하 작품에서 두드러지는 특징들을 고루 갖추고 있다. 상징적인 의미를 지닌 여자들과 세심하게 처리된 자연이 화려한 장식으로 꾸며진 것. 꿈을 꾸는 듯한 표정의 여인들은 긴 머리를 날리며 우아한 포즈로 배경의 장식과 하나가 된다.

무하는 시, 무용, 음악, 미술을 주제로 예술의 알레고리를 완성했다. 세로로 긴 장식 패널은 그가 즐겨 사용하는 방식. 시에서는 가벼운 우수에 젖은 분위기의 여자가 턱을 괴고 앉아 있다(두 번째). 무용은 속이 비치는 베일을 휘날리는 관능적인 몸매의 여자가 요염한 눈길을 보낸다(네 번째). 음악에서는 온갖 새들이 지저귀는 소리를 귀 기울여 듣는 여자로 표현했다(첫 번째). 마지막으로 회화는 한 손에 기이한 모양의 꽃을 든 여자로 마치 그녀가 그린 듯한 둥근 원들이 배경에 그려졌다(세 번째).

다음은 〈네 개의 시간〉으로 여기서도 무하는 네 명의 여성으로 하루 중 네 개의 시간을 표현한다. 이들은 세로로 홀쭉하게 긴 고딕식 창문 너머의 정원에 그려졌다.

〈네 개의 꽃〉 시리즈에서 무하는 다른 작품과 다소 구별되는 자연주의 양식을 선보인다. 카네이션, 장미, 백합, 아이리스를 주제로 그

〈네 개의 예술〉
알폰스 무하, 1898년, 연필과 수채, 각각 60×38cm

〈네 개의 시간〉
알폰스 무하, 1899년, 컬러 석판화, 각각 107.7×39cm

〈네 개의 꽃〉
알폰스 무하, 1898. 컬러 석판화, 각각 103.5×43.4cm

린 작품에서 섬세한 솜씨로 꽃을 묘사한다. 그녀들은 꽃과 분리되지 않고 그 안에서 피어난 존재, 꽃의 정령처럼 보인다.

이 작품에서 나타나듯 무하의 작품은 상업 광고의 특징 그대로 무엇보다 쉽고 예뻐서 사람들에게 사랑을 받았다. 그림 속 여자들은 아름다운 얼굴과 풍성한 머리카락, 고운 피부, 관능적인 몸매에 늘어지는 우아한 의상을 입고 있다. 현실과 동떨어진 듯한 세계에서 그녀들은 몽환적인 표정과 몸짓으로 사람들을 매혹시켰다.

다음으로 보는 것은 파리의 포스터. 무하의 작품 중 가장 널리 알려진 것들로 19세기 말 파리에서 제작했다. 그는 파리에서 당대 최고의 여배우 사라 베르나르가 출연하는 연극 포스터를 주로 만들었다. 원래 사라는 네덜란드 출신의 고급 매춘부와 법학도 사이에서 사생아로 태어난 천한 출신의 여자. 엄마의 영업에 방해가 되어 수녀원에 맡겨졌으나 엄마의 정부 가운데 한 명이었던 나폴레옹 3세의 이복동생 모르니 공작이 그녀를 배우로 키우게 된다.

최고의 교육을 받은 그녀는 요염한 분위기의 미모와 아름다운 목소리로 대중을 사로잡는다. 엄청난 정력과 재능을 지녔던 그녀는 연기뿐 아니라 아마추어 화가에 소설가, 조각가이며 연극과 극장의 모든 일을 통솔했다. 공연 중 부상으로 한쪽 다리를 잃었음에도 불구하고 이에 굴하지 않고 무대에 서는 열정의 인물이었다.

지스몽다

÷ Gismonda ÷

당시 파리에서는 요란한 원색의 포스
터가 유행하였으나 무하는 이런 경향
과는 다르게 파스텔 톤의 투명한 색
채와 명암이 섬세하고 우아한 작품
을 내놓았다. 이 시기 작품 중 가장
유명한 것으로 〈지스몽다〉를 꼽을 수
있다. 사라 베르나르의 연극 '지스몽
다'의 포스터로 무하가 이것을 그리게
된 사연도 극적이다. 당시 사라 베르
나르가 이 연극의 포스터 제작을 인
쇄소에 의뢰하였는데 마침 크리스마
스 시즌이라 모두 휴가를 가서 아무
도 일을 할 사람이 없었다. 그때 무하
가 이곳에 친구의 작업을 도와주려
고 와 있었고 우연히 그가 이 일을 맡
게 된 것이다.

그는 연극이 이미 상연되던 극장
으로 달려가 사라 베르나르의 모습
을 스케치했다. 가난한 처지에 극장
에 출입할 때 입을 정장도 없어서 급

〈지스몽다〉
알폰스 무하, 1895년,
컬러 석판화, 216×74cm

하게 빌린 연미복을 허름한 낡은 작업복 바지 위에 걸치고 우스꽝스
러운 오페라 모자를 쓴 채였다. 그곳에서 무하는 화려한 비잔틴 풍의
의상에 화려한 화관을 쓰고 커다란 종려나무 가지를 든 그녀를 급하
게 그려 나갔다. 무대에 선 전설적인 여배우는 신비롭고 숭고하기까
지 했다.

　지금 보아도 섬세하고 우아하면서 위엄까지 느껴지는 포스터는 이
분야에 혁명적인 변화를 불러온다. 신비한 마법의 분위기도 물씬 나
는 포스터는 그야말로 희대의 인기를 누리게 되어 파리 시민들이 포
스터를 몰래 떼어 가거나 아니면 이를 구하기 위해 포스터 붙이는 사
람을 매수하는 일까지 벌어졌다고 한다. 그리고 이 포스터에 매우 만

족한 사라 베르나르는 당장 무하와 무대, 의상 디자인, 포스터 제작에 관한 장기 계약을 맺게 된다.

메디아 ——————————————————— 알폰스 무하
✢ Médeé ✢

다른 작품 〈메디아〉 역시 사라 베르나르가 주연한 고대 그리스 비극이다. 메디아는 고대의 영웅 이아손의 부인. 그녀는 이아손이 자기를 버리고 다른 여자를 사랑하게 되자 질투에 정신을 잃고 그만 자신의 아이들을 잔인하게 죽여 버린다. 이는 문학이나 회화에서도 여러 번 다루어진 주제다. 당시 그의 작업실에는 고향 모라비아의 민속 의상, 중세풍의 미늘창과 의상, 주술 의식에 쓰일 법한 도구들이 가득했고, 이런 것들이 작품에 그대로 녹아들었다.

포스터 속 그녀는 머리에는 뿔 같은 것이 나 있고, 베일로 얼굴을 반쯤 가린 채 암살자의 옷차림을 하고 있다. 손에 쥔 것은 방금 아이를 살해한 칼. 팔목에는

〈메디아〉
알폰스 무하, 1898년,
컬러 석판화, 206×76cm

뱀처럼 구불구불한 팔찌가 기어올라 가고 그 아래 죽은 아이가 쓰러져 있다. 방금 자식을 살해한 그녀의 눈은 공포에 질려 있는데, 이는 보는 사람에게도 생생하게 전해진다.

무하는 1910년 드디어 고국 체코로 돌아온다. 그리고 자신이 그리던 조국을 이상화시키는 포스터를 제작한다. 이전의 파리 포스터들과는 달리 무하는 자신의 고향 모라비아의 민속의상, 아름다운 슬라브 소녀, 지역 전시를 위해 그린 민속적인 주제, 체코의 정체성을 드러내는 주제를 다룬다. 파리 시기의 화려함 대신에 단순하고 소박한 작품을 만들기 시작한다.

제6회 소콜 축제 포스터 ──────── 알폰스 무하
✢ 6th Sokol featival ✢

〈제6회 소콜 축제 포스터〉는 체코의 민족 단체 소콜을 위해 제작한 것이다. 소콜은 오스트리아-헝가리 제국 시대에 설립되어 민족의식 고취와 민족 이상의 발전을 위해 만든 단체로 4년에 한 번씩 체육대회를 개최했다. 무하는 이 포스터에 사실적인 요소와 상징적인 요소를 결합시켰다.

사실적으로 묘사된 소녀는 소콜의 색상인 빨간색 민속의상을 입고 머리에는 프라하 성을 연상시키는 왕관을 썼으며 손에는 도시의 문장이 새겨진 봉을 들고 있다. 다른 손에는 체코의 국가 나무인 보

〈제6회 소콜 축제 포스터〉
알폰스 무하, 1912년, 컬러 석판화, 168.5×82.3cm

리수를 들고 있다. 배경에는 체코를 보호하는 여신이 손에 명예를 상징하는 매와 희망을 나타내는 태양을 손에 들고 있다.

국가 단결 복권 포스터 ——————— 알폰스 무하
✦ Lottery of national unity ✦

〈국가 단결 복권 포스터〉는 앞쪽의 호기로운 표정의 소녀가 인상적인 작품. 이것은 독일에 저항하는 운동의 일환으로 체코어 수업을 위한 재원을 마련하려는 목적으로 제작했다. 일체의 장식적인 요소를 배제하고 대담하고 박력 있게 그린 포스터다.

어두운 배경 속에 머리를 감싸고 괴로워하는 인물은 절망에 빠진 조국 체코의 현실이다. 그 앞에 어린 소녀가 책과 연필을 움켜쥐고 강렬한 표정으로 관객을 응시한다. 그녀는 이렇게 호소한다. "나는 약하지 않아요. 그러니 제발 나에게 배울 기회를 주세요"라고.

한편 무하는 이런 포스터들을 무상으로 제작해 주었다. 포스터뿐 아니라 1차 세계대전 후 체코슬로바키아의 독립을 맞아 국가의 국장, 지폐, 우표, 공공기관의 제복까지 보수를 받지 않고 만들어 주었다. 물론 그의 재정 상황이 넉넉하기도 했지만, 무엇보다 사랑하는 조국을 위해서 일한다는 기쁨과 보람으로 일했을 것이다.

〈국가 단결 복권 포스터〉
알폰스 무하, 1912년, 컬러 석판화, 128×95cm

〈슬라브 서사시 포스터〉
알폰스 무하, 1928년, 컬러 석판화, 183.6×81.2cm

슬라브 서사시 포스터 ——————— 알폰스 무하

✣ Exhibition of the slav epic ✣

〈슬라브 서사시 포스터〉는 무하가 슬라브 연작의 첫 전시회 홍보를 위해 제작한 작품. 〈슬라브 서사시〉는 20개의 에피소드로 슬라브인의 역사를 그려 낸 대형 연작이다. 이는 당시에 팽창하던 범게르만주의에 대항하여 슬라브인의 민족정신을 고취하려는 목적을 가지고 있었다. 가로가 6미터가 넘는 대형 캔버스에 템페라로 그린 회화 작품들. 체코의 역사를 다룬 열 점과 다른 슬라브인들의 역사를 담은 열 점은 그들의 고난과 전쟁, 슬라브인들의 화합을 기리는 대작이다.

이 연작을 제작하기 위해 무하는 거대한 캔버스가 들어갈 작업실로 서보헤미아의 성을 빌리고 사다리를 오르내리며 혼신의 힘을 다해 작품을 그려 나갔다. 이미 무하는 고령의 나이에 접어들었으나 거의 20년 동안을 하루에 열 시간 가까이 이 작품에 매달렸다.

작품 속 앞쪽의 젊은 슬라브 여성 모델은 무하의 딸 야로슬라바. 그녀는 보리수 아래에서 리라처럼 생긴 민속 악기를 연주한다. 배경에는 세 개의 얼굴을 가진 인물이 등장하는데 이민족 신인 스반토비트로 각 얼굴은 과거, 현재, 미래를 상징한다. 그리고 손에는 그의 상징인 칼과 컵으로 쓰는 뿔을 들고 있다.

마지막으로 보는 것은 그의 회화 작품이다. 무하는 주로 소묘화가나 그래픽 디자이너로 알려졌지만, 그전에 뮌헨의 미술원에서 화가로

서의 교육을 마쳤다. 1890년대에 그는 그래픽 디자인 주문에 맞추느라 회화로는 초상화나 스케치 정도만 남겼다. 대형 알레고리화는 수채로 그리기도 했다.

황야의 여인 ———————————— 알폰스 무하
⊹ Woman in the Wilderness ⊹

　　　　　　　　　20세기 초에 접어들어 그는 고대와 슬라브 역사에 대한 연작을 제작하고 유화를 그리게 된다. 작품 〈황야의 여인〉은 러시아 여행을 통해 얻은 것이다. 사실주의와 상징주의가

〈황야의 여인〉
알폰스 무하, 1923년, 캔버스에 유채, 201.5×299.5cm

교차하는 이 작품은 겨울밤 별이 빛나는 시베리아 벌판에 혼자 앉아 있는 여자를 그리고 있다.

　러시아인에 대한 애정을 마음껏 드러내는 이 그림은 무하가 슬라브 서사시 중 〈러시아 농노 해방, 자유로운 노동은 나라의 근본〉을 위해 러시아를 방문했을 때 그린 스케치를 바탕으로 만들었다. 여행 중에 찍은 무하의 사진에는 그림 속 여인과 비슷한 러시아 여인이 등장하기도 하지만 정작 모델은 그의 부인 마리아다. 당시 러시아에는 내전과 대기근이 덮쳐서 인민들이 고통을 당하고 있던 시기. 무하는 그림 속에서 그들의 고난을 묘사하고 있는 것 같다.